林夕

別人的歌＋我的詞

林夕心簡 ▌enlighten & fish 亮光文化

目次

真人真事　　　　　　　　　　　　　　18

詞與曲的戀愛關係　　　　　　　　　22

聽歌學……　　　　　　　　　　　24

夢中見　　　　　　　　　　　　　26

誰敢小覷它　　　　　　　　　　　29

怎麼分　　　　　　　　　　　　　32

當時已惘然　　　　　　　　　　　35

行　　　　　　　　　　　　　　　38

條條大路　　　　　　　　　　　　40

外章——一場誤會　關於歌詞與詩的隔膜　43

第一回
不填不愛

第二回
如果可以堅持

太陽底下沒有新鮮事　　　52
火氣　　　55
不近人情的聽眾　　　60
不讓一句無驚喜　　　63
被押韻壓死　　　65
從〈決絕〉談一韻到底　　　67
改名學　　　69
改名前後　　　73
歌名　　　76
兆　　　79
量身訂造　　　81
外章──病詞源　　　84
外章──梗於喉頭的話　　　89
外篇──盧國沾　　　
盧國沾的嘆息之‧一　　　91
盧國沾的嘆息之‧二　　　95
盧國沾的嘆息之‧三　　　99
盧國沾的嘆息之‧四　　　104

年青的歌詞　　　　　　　　　　　　　116

詞之輪廻　　　　　　　　　　　　　121

Linda 姊妹　　　　　　　　　　　　123

塵緣細說　　　　　　　　　　　　　126

高麗旋律——韓國情　　　　　　　　129

無政府狀態歌詞　　　　　　　　　　132

外篇——黃霑　　　　　　　　　　　135

黃霑給我們的啟示．上　　　　　　　141

黃霑給我們的啟示．下

第三回　無詞以對

聽歌學品味？　　　　　　　　　　　150

好戰分子　　　　　　　　　　　　　154

不聞新人笑　　　　　　　　　　　　157

串燒　　　　　　　　　　　　　　　159

流行民歌　　　　　　　　　　　　　161

第四回　像我這樣的一個聽眾

唱片另一面　163

封套‧包裝‧推薦　166

聽帶聽碟聽鐳射　171

填詞人林夕是怎樣的觀眾　173

外篇──鄭國江

心中有劍‧鄭國江　177

關於傳說　186

Raidas 這個字　190

天問　192

羅文──該反璞歸真了　194

張國榮告別高峰　198

哥哥的禮物　200

關於葉振棠　207

日本創作歌手　211

當時是尋常　214

外篇──卡龍

卡龍本色　217

第五回

不是

鱔稿……

無論是一個字，一種觀念，無止境重複，就只落得一個悶字。 224

你現在可以嗎？行就行，不行就拉倒。 228

都說感動人先要感動自己。 232

如果我換過別的衣裳，你對我會不會一樣。 236

當時的月亮，一夜之間就化做了今天的月球。 240

以為突然，卻是理所當然，只不過不知其所以然。 246

誰說心是我們最自由的地方？ 250

拿下了你這感情包袱，或者反而相信愛。 254

至少還可以選擇就好。不是人就是物，至少有個靠山。 258

脆弱的泡沫破滅，氣洩出來，留下了骨氣，示範了堅強的力量。 262

說真的，事到如今，我依然很懷念我們的背包。 266

沒有誰是不能被取代的。 270

多少義兄妹各懷情人就此關注彼此一生 274

淚本發乎情卻也不講情。 278

失戀不是皇牌，打出手就有恃無恐。 282

因為，到那一刻那個境界，愛情已延伸，或還原。 286

別上了比喻的當。 290

其實，每個人所受，的確都是獨一無二的。 294

天下最無解的就是浪漫。 298

第六回

非關音樂

可怕就在於從不犯傻的愛，也不曉得是可厭可貴可愛。　302

猖狂的，豈止盜賊。　306

萬物萬事有時，只是有時候以為身不由己忘了時候。　310

很多道理我都知道，流完淚水就能做到。　314

承認自己會難過，比堅持快樂更需要勇氣。　318

選擇笑一下自己。先調侃嘲諷自己，用溫柔體貼的語氣。　322

真正勉強不來的，是鼓勵自己要很努力去愛上一個人的幸福。　326

「睡」與知己不一定相剋，反而往往相生。　330

最美的告別，應該像低迴又溫婉的小調。　334

一覺醒來是最美好的時光，我竟然用來讀報看新聞？　338

總是對最親近的人，才最有性格地發火。　342

所謂辜負，都是浪漫的蹉跎。　346

以後可能會把心事隱瞞，覺得說了又怎樣。　350

我做想做的事情，忙碌也是一種逍遙。　354

從寫新詩到填詞　359

第七回

曲：罗大佑
词：林夕

皇后大道中

[A]

| 3·3 3 3 6 3 | 2·2 2 2 5 - | 2·2 2 2 5 3 | 6·6 6 6·3 - |

皇后大道西又皇后大道東，皇后大道東轉皇后大道中！

| 3·3 3 3 6 3 | 2·2 2 2 5 - | 2·2 2 2 5 3 | 6·6 6 6·3 - |

皇后大道東上為何無皇宮？皇后大道中，人民如潮湧！

[B]

| i·i i 7·6 i | 7·7 7 7 i·7 - | 7·7 7 6·5 7 | i·6 6 5·6 - |

有個貴族朋友在硬幣背後，青春不變名字叫 做皇后，

這個正義朋友面善又友善，因此批准馬匹一週跑兩天，

這個漂亮朋友道別亦漂亮，夜夜電視螢幕繼續舊形象，

| i·i i 7·6 i | 2·2 2 2 3·2 - | 7 3 3 i·2 5 | i·6 6 5·6 - ‖

每次買賣 隨我到 處去奔走，面上沒有 表情卻滙聚成就。

百姓也自然要鬥快過終點，若做大國 公民只須身有錢。

到了那日同慶個個蓄鬚舉，硬幣上那專容變烈士銅像。

[C]

| 3·3 3 3·3 i | 2·2 2 3·2 - | 4·4 4 3·2 4 | 3·3 3 2 3 - |

知己一聲拜拜遠去這都市，要靠偉大 同志搞搞新意思，

| i·i i 7·6 3 | 2·2 2 2 3·2 - | 7·7 7 i·2 5 | i·6 6 5·6 - ‖

照買 照賣 搏花 處處有單位，但是旺角可能 要換換名字。

冷暖氣候同樣影响這都市，但是換季可能 靠特異人士。

會有鐵路城巴也會有的士，但是路線可能裝中央意思。

〈皇后大道中〉手稿｜
後改為〈皇后大道東〉｜ 收錄於羅大佑專輯《皇后大道東》｜ 1991 年發行

《別人的歌》 序言 ── 自問自說：講流行曲的是非、講歌詞創作的閒話

「這本書的文章寫於一九八四到一九八九年之間，多年來從沒收錄成書，為甚麼忽然又要挖掘出土？」

「是啊，三十多年前的舊文，對我來說，也算是文物了，這批文物比較特別，都是在講流行曲的是非，講歌詞創作的閒話，入行幾年後就幾乎沒寫過寫詞的一切。難得，所以有價值。」

「你經常有很多話要說，是眾所週知的，那為甚麼後來又捨得不寫流行曲這題材呢？」

「主要是在出道前後，還要寫很多專欄，算起來，有清新週刊、香港週刊、

新時代、好時代、青年週報、年青人週報、快報、鬼世界，嗯，應該還有遺漏的，後來又要上班，又要寫詞，實在忙不過來，專欄都停掉了，還怎麼寫？」

「但是，你在二〇〇六年又開始寫大量專欄，怎麼也不寫寫關於歌與詞那些事兒呢？」

「張愛玲說過，忙著談戀愛，就沒空戀愛，忙著寫歌詞，就沒時間也沒心情講歌詞。比如寫小說的人，很少會說寫小說之道，太理性的腦袋，孕育不了自然順產的生命；想太多寫太多構思橋段的竅門，作品也會流於機械化，缺少靈氣。至少，為了保持傲嬌孤冷有型的形象，還是少說為妙。」

「書中除了寫流行曲現象，也有自己講自己作品的，怎麼書名會叫《別人的歌》呢？是標誌初出茅廬時代的你嗎？」

「老實說，今日的我重遇當年的我，換了一個人似的，說是別人的歌太傳神了。」

10

「書中收錄了好幾篇評論前輩作品的文章，還長篇大論，算不算犯了同行大忌，當時是吃了誠實豆沙包嗎？」

「不，無須任何東西壯膽，一向百無禁忌。何況那些詞評都是分析為主，分析這一句為甚麼有這個效果，哪幾個字又為甚麼覺得不如理想，每評一句每論一點，都有自己的理據，而不是喜歡就說誰秒殺誰誰，不喜歡就罵人垃圾行貨，現在好像都忘了甚麼叫賞析，欣賞前先分析，好好壞壞，究竟好在哪裡又壞在哪裡呢？傳統不是同行相輕就是互相恭維，我最討厭這樣和稀泥。事實上，後來與黃霑相交，我自首說寫過文章評你有時會偷懶喔，他老人家反應也只是哈哈哈一笑置之，這就是海量。那幾大篇講盧國沾、黃霑、鄭國江、卡龍歌詞的文章，原刊登於『業餘填詞人協會』出版的刊物《詞匯》，當時我也是協會一分子，本來那個專欄叫『九流十家雜談』，想仿效《人間詞話》，盡數當代詞人，後來只寫了這幾位，就專注做寫詞人，不當詞評人了。」

「聽你吹捧自己如何賞析別人的歌詞，卻意猶未盡，有話未完，只得殘缺孤本存世，不可惜嗎？」

「當然可惜，寫詞人評詞，會懂得與旋律媾合與搏鬥時種種不足為外人道之處，跟純粹評論者角度很不一樣。當時九流十家若有機會細說一遍，也算是行家講行家的史上唯一了。今日即使有緣下筆，所謂如得其情，哀矜勿喜。太了解備受不同限制的苦衷，會多了幾分體諒，少了年少氣盛時的銳利，當然，也包括對歌詞的要求。」

「重新翻開三十年前的舊東西，青澀之餘，有一股發霉味道嗎？」

「通常看舊時日記，都會出現滴汗臉紅徵象，一個人的觀點若多年來如一，可能是夠堅持，也可能是沒長進，但我覺得稚嫩之中不失早熟，是有點黴菌，但人畜無害。」

「那這本書裡有甚麼看法，你很想在這裡推翻，否定當天的你呢？」

「有。比如〈聽歌學⋯⋯〉那篇，說到『聽歌不過為了幫助抒發情緒』，『一向害怕將歌詞變成負載硬性重型思想及學問的工具』。年輕人還是太年輕了，歌詞既然可以是文學體裁，又有甚麼不可以寫？嫌甚麼思想學問過硬，就不會用文字潤滑劑把外圍的核心弄個可口的賣相，讓人吃藥如吃蛋糕嗎？當然，能幫助人情緒排洪也功不可沒啦。」

「好的，謝謝當日的你接受今天的你訪問，我們先休息一下，下一節更精彩，可以專心看書了。」

別人的歌＋我的詞

「上文提到，下一節更精彩，想不到真的再有下一節呢。」

「這一版《別人的歌》，再添新一章，文字來自二〇一四年《非關音樂》專欄，現在回顧這一批國語歌詞，又有了自我文物保存味道。」

「明明都是圍繞歌詞而轉，何以說非關音樂？」

「哎呀，音樂即使是太陽，但歌詞也可以自轉，與歌手甚至作曲人脫離一下關係，都是個人心跡，文字資產歸於個人名下，為其自得、為其負責。」

「喔，失敬。那，這一章，莫非是自我解剖作品，釐清聽眾——不，為讀者揭露歌詞曾經埋下的疑團？」

「作品要有被誤解的勇氣，跳出來為創作初心表態，非我作風。我⋯⋯」

「我知道，我就是我，別再我下去了，能不能簡單直接講一下甚麼是『十我的詞』呢？」

「OK。『十我的詞』，就是超越旋律，在歌詞未曾盡情處追加：延伸、補白、聯想、註釋、眉批，我手眉批自己的詞，這舉動未必絕後，肯定空前。」

「Well，厲害，那就看著辦吧。感恩師父，讚歎師父。」

第一回

不填不愛

真人真事

任何有作品面世的人，一定經常被問及這類問題：靈感重要嗎？某篇／某首是寫給你自己的嗎？

問的人或者問得不大由衷，有些看你是寫東西的，姑且一問，有些看別無好問題，走投無路了，惟有問這個，以表好奇。

其實並非每首歌詞都是為歌手個人遭遇而量身訂造的，正如寫詞的很少立心為自己寫一首完完整整的個人自傳。

每個人的遭遇，那麼瑣瑣碎碎，悠悠長長，一首歌斷寫不了。只是，有時候陰陰驚驚將當時的心情遭遇混入去，總是有的，而且是十分個人而過癮的事。

18

混得好時，便變成公開的祕密，在空氣中兜售卻又無人得知內情。天下間就只自己一個在竊笑了。

例如我剛剛從宿舍搬出來獨居，忽然熱鬧過後一陣沉寂，房中因沒有可能像從前一樣，給人穿街過巷般進出了，於是對探訪、探望這類字眼特別敏感，一見形勢有利便伺機而用。故這時期特多「探」字。

有一首歌是寫舊情人忽然來探的，於是便將不同類型的感情轉借，都是探望。

寫著，見眼前有很多杯攤放，大多用過了又懶於清洗，一片片茶漬，畫面壯麗，於是便借題發揮，寫：「前面放著你用過的杯，完全沒移動如像等你來用。」其實，那堆杯都是自己用過的，飽含著我的唾液，日後歌詞問世後，若有誰問起這兩句的靈感來源，我一定煞有介事地說，唉，那是很久前的真人真事了。

〈別人的歌〉手稿 ｜ 收錄於RADIAS 專輯《傳說》｜ 1987 年發行

$ |3 3 5 1 2 · 1 - 5 4|3 1 2 3 - 0 7|6 · 1 1 5 - 5|4 3 1 2 - 2 3 4|

為何仍要歌唱 不 願再細想 每夜 却照常 等 知音讚賞 會認真

人人隨意哼唱～ 樣那些歌 唱罷也蓋來 公式的拍掌 其掌

|3 · 7 2 · 1 - 5|6 4 4 3 2 - 5 2|3 - 2 2 · 1 · 1|4 3 1 2 - 1|

的用心唱 藏着辛酸的歌，觀眾的 聲音却 常 比它更响

聲屬於那 人喜皆知的歌 演唱的 歌手却 如

|| - - - ：||

　　　　　　　　　　　　　　　　　　　┌─2
　　　　　　　　　　　　　　　|4 3 2 · 3 - 3 4|
　　　　　　　　　　　　　　永没名字人願愛

　　　　　　　　　　　　　　　　　　　　謝晦

|5 5 5 - 5 5 6 · 5|6 6 6 7 i · 1 0 6|5 i i 0 3 2 5 5 · 5 6|7 7 6 · 4 5 5 3 4|

的音階 曾燃起跟如同年月蹉 跎，別人的歌 別人風光羨着我一生 痛楚。但我

的燈火 却照耀我仍然加舊蹉跎，別人的歌，別人風光藏着漆黑的痛楚。但我

|5 5 5 - 5 5 6 · 5|4 4 4 5 8 - 8 5 4|3 5 5 - 2 5 5 · 7|i - - 1 2|

不甘心 永遠爱唱如同階 視，不相信歌達般 衆掌的渡過。　　　合下

不清楚 那喜偶延任哼歌突破恳恐怕像音歌曾階的渡過。

|3 3 3 6 5 6 3 · 3|4 3 4 3 1 6 3 - 1 2|3 3 3 6 5 6 3 · 5 6|7 7 7 7 - 7 7 7 7 · 7|

热烈射燈正閃亮每千萬双賞眼 睛從前廠望區謝賞賞如像看見聽眾 個個知聽我的

|i - - - ||guitar solo.

歌

別人的歌

詞與曲的戀愛關係

好像是林振強 * 說的，不過是誰都沒關係了，說話是：填詞就等如與曲調發生關係，要與它——牠——她，談戀愛。

而我說：那麼，又實在太多盲婚啞嫁了。唱片公司不時配給我們一批人物，供戀愛之用。

本來既是執筆的，感情蘊藏量自不然龐大，如油井，如泉眼，足夠供給大量戀人。可是深情人少不免也有偏情的時候，遇著不合眼緣的，如何用情？

對著了無感情的歌，要用感情填密之，其實十分痛苦，如怨偶。幸而俗語又有所謂感情可以培養的。日久生情，一次兩次三四五六七八次，也不那麼難堪，漸漸就好起來了。所以事後聽唱片，第一次，總覺得是自己填的旋律最好，皆是老相好，熟朋友之故。

同床異夢很難有感情，這道理不難明白。但內情比想像中複雜，遇著不好或不夠好或僅自己愚見認為不太夠好的旋律，並非否啬感情留力，而是油田會忽地變成老井，婚是不能離的，卻也沒可能再有感情滋潤與光采。

相反遇上一見鍾情的，筆力自動加油，源源不絕，如膠似漆。而且，不瞞你說，即使其實愛得不夠美麗動人，也會羨煞不少旁人，覺得這詞已經不俗，想不到只不過因為對象太好，澤及配偶。

在此，點盧冠廷《但願人長久》給每一位填詞人聽。

聽歌學……

聽歌學英文，於是我們發覺原來有那麼多有益有用的句法，蘊藏在英文歌之中。

此外，據說又有中文老師用〈似水流年〉、〈現象七十二變〉的歌詞作背默材料。

流行歌既然流行，當然不應浪費，借助其深入耳軌的效果來裨益社會，教育社會。所以，我們四處可以有很多很多的聽歌學甲事，聽歌學乙事。

24

而一向以來，我的思想都比較狹隘，以為聽歌不過為了幫助抒發情緒、排遣情緒、培養情緒，低落的時候，找些傷感的調子或者文字來聽，哭得出的機會便比較大。高漲的時候，專挑激昂的，拳頭便握得特別緊，前景也特別光明。

故一向害怕將歌詞變成負載硬性重型思想及學問的工具，只是把它當做一瓶瓶軟性的香水，偶遇擲地有聲的佳作，即如摔得一地的香氣，薰染著我們的情緒，歷久不散。

一用上一個學字，便覺得壓力驟增，並非歌或詞的本色本分。所以，如果有人問，為甚麼流行歌詞占上九成以上屬於情情愛愛之作，我便會說：生而為人，感情問題本來便占去大部分精神心思，而且，歌詞本身的特質也特別適宜用來抒情，並非是寫詞者有意誇大情愛的重要性。

以上是我某段時期所感所想。

夢中見

歌詞主要是供聽眾聽懂了，感動了，便好。假如無動於衷，或者要附加註釋才明白，一切便太遲了。任何作者介入好意解釋，都是犯規。而中國人常常犯規。

〈夢中見〉是首日本歌，最適宜郭小霖腔那類──即音符斷斷續續，長短句夾雜，很適宜用一種自然的語調向第二身的你傾訴。

鈴木陽子原曲Ｃ段副歌經常重複 MI LA SO 三粒音，每音一拍，分明是詞眼所在，歌名歌命都繫在這三個字身上。於是先向這裡埋手。

26

本來想到「望真我」三個字，但寫下去，便是「看著我吧」「你是你吧我是我吧」的變調，過於理性，辜負了旋律的溫柔。而且唱下去或會鬧出「撞親我」的笑話。然後忽然跳出「夢中見」三個字，便感覺大有作為，可以支撐一首歌的主題了。通常我們叫這種開筆法做唸口簧，把重要幾個音唸幾次，便有美麗的名字流水般流出來。

既然希望夢中見，自然要現實中不能相見，才顯得矜貴。於是我要郭小霖和她分開，相隔兩地，他們便分隔兩地。

既然希望夢中見，自然愛得極深，於是我要郭小霖帶著痛楚的溫馨說些關懷話，他果然照我的意思做了。

我們平日只愛說到時見，吃飯飲茶見，並不顯得萬二分情願，約完了，不想見也由不得我們自己作主。夢中見也不得我們作主，但愛得不夠深想得不夠切，也不會經常在夢中出現。

夢中見三個字無緣無故有著無可奈何的感覺，大抵是因為現實中見多了就不再像當初那麼渴望，不再輕易夢見。總是得不到的才夢得見。

有時在夢中碰見想見的人，醒來並沒有驚訝或懊惱之類，因在夢裡早知身是客，不過念及虛假的慰藉總比空白的真實有味道，便故意不太快揭穿，這大抵是我常常遲遲不起床的原因。

不過〈夢中見〉有一句連我自己也感到懷疑：「夢中見，對話會特別纏綿。」因為我的夢是沉默的，可以不說話就不說話。

誰敢小覰它

填完歌詞在床上看亦舒，天就漸漸亮起來，好像度過了漫長的一段日子。

故事男主角集俊貌財富與品味於一身，惟偏愛上每晚在夜總會唱歌的女歌星，為旁人所鄙夷，於是非常鬱鬱不歡。

真的過了一段漫長年月吧，這故事發生在今天，便易辦了，如果是當紅的歌手，高興還來不及，而且還要添上幾分傳奇色彩。連填詞都要覺得有意思些，因為今天再沒有人無理貶低演藝事業。做不太牟利的表演，比較高深的內容，

29

便已攀及藝術的殿堂，演藝學院紫色地氈只給人羨慕的份兒。如果是流行曲，賺錢的，好歹也是大眾文化，大專學生用來作社會文化現象研究。

今天再沒有人叫戲子了，銀河接力大賽前輩演員登台，台下觀眾一一起立致敬，十分感人，只要敬業樂業又潔身自愛，有甚麼理由要受到特殊眼光看待？如今終於平反，甚至比其他職業得到厚待。

如果問樂壇現在景氣好嗎？沒有實際唱片銷售數字，不敢講得確實。但只消看看歌手的宣傳價值，便知道壞不到哪裡去。

饑饉三十﹡的高潮是歌星慰飢，女童軍六十周年也有流行歌星獻唱，清潔香港、區議會選舉、公民教育、禁毒舞台劇，都要以歌星作為皇牌……哦，連他／她也這麼樣，錯不到哪裡去，工業安全晚會，於是亦靠歌星們以身作則，與流行曲沾上關係的事宜，遂亦特別覺得有時代觸覺。

看完亦舒，想起這些現象，便感到十分安慰。要把歌詞寫好，起碼不要寫壞，禍延聽眾的語文。有些人說不過是流行曲，口邊唱唱，流行過後又煙消雲散了。

我從來都不敢這樣小覷它。

怎麼分

歌詞可以怎樣分類？

我說的是題材／主題／內容之類，怎樣分？其實並非易事。

從前無線搞過一個鬥唱表演，分兩派人馬，一邊唱時裝劇主題曲，另一邊則穿起古裝唱武俠劇集主題曲，於是，名堂是古裝歌鬥時裝歌。很多人群起而攻之，甚麼叫古裝歌時裝歌？連歌也有服裝嗎？

只是，大抵大家心中明白得很，古裝武俠劇的歌詞：情義瀟灑獨行酒杯敲

刀劍，等等；時裝劇歌詞：變遷名利愛恨向上，種種。這當然就是一種披在身上的裝束，一古一今，認住那件衫。——以上是從用字習慣思維習慣來區分。

記得極早期的一個分法，是情歌、哲理歌、武俠劇主題曲這三大類。所以我們便說，誰最擅長寫哲理，誰便寫情最細膩了。

可是，這種分法根本並不符合邏輯。

甚麼是哲理？又有哲學又有道理？

而我往往以為，寫得真切深入動人的情歌，一定也展示了愛情的哲理。愛情不也是深奧的哲理？

或者說，不是這樣的，哲理歌是指那些人生曲，隨想曲之類。那麼凡是寫人生的就叫哲理歌？人生的內涵又如此廣泛，甚至連愛情也是人生的一部分，

而且是至為重要的部分。至於武俠劇主題曲，大部分也是寫武林現象，生存哲學、勝負哲學、情義哲學、愛恨哲學。

於是，哲理歌的範圍便要越縮越細才有意義。舉凡單獨抽空講耶穌的，便叫哲理歌，如此才妥當。

其實還是情歌非情歌這分法較為實際。因為目下十之八九是寫愛情的歌，餘下友情親情講道理寫都市純寫景，勢孤力弱，大可統統歸於一派，這樣便造成二元對立，互不重疊的局面。好！然而……甚麼歌詞是冷面無情的？名目還得慢慢斟酌。

當時已惘然

如果問：有哪些作品不太滿意，是行貨呢？

比較得體的答案自然是：交得出的都滿意，不然怎肯貿然獻世？

這句話倒並非一定虛偽，基於歌詞例必註明作者是誰，此事關乎聲譽，有別於替人家吸塵，可以偷工減料，吸少一粒半粒，一分半分，天知地知自己知，獨是主子不知。可是，怎樣才算滿意？今晚寫完收工了，自然滿意才罷休。但第二天是第二天的人，回看自己不免又有偏差。

用這種批判態度看自己的東西其實是件好事，多一個角度看物，眼界眼角才逐漸高起來，不會永遠停留原地。可恨流行曲特質之一是經常播放，人說：更平凡的旋律聽得多入了耳軌，也會變得動聽。歌詞也一樣，原先略覺不自然的句子，一聽兩聽三聽便會磨順了，毫不察覺當中漏洞，否則市面何以出現那麼多憶記、愛戀，仍不以為意？

〈點解〉裡面兩段獨白，寫罷甚感滿意，到聽得兩三次，更覺節奏控制得很好，不斷自讚自戀之際，忽然有人提出：「但係最後都要各走各嘅世界」一句有問題，「世界」怎可以「走」呢？

本來要為自己辯論倒是十分容易，我們可以在路上走、街上走，也可以在一個城市上走，為甚麼不可以在世界上走？況且「走」這個動詞使用場合甚廣，可以「走路」，也可以「走一趟」。「你這就跟我走走」，意指踏在某一個空間活動的動作，可是這只會是場無益的自辯。自己分明知道，「走」字是用得

不夠準確，當初想著「你走你的陽關路，我走我的獨木橋」一類說話，但受詞方面不加思索便使用了「世界」，只因為「界」字押韻，受韻腳蒙蔽之故。如今由旁人一語點明，下次可能便不會犯上同樣毛病了，這不是好事嗎？

當然，旁人的話未必一定有理由，這世界有太多無理取鬧的人了。不過，只要唸唱：合理而又於己有益的自然迅速吸納養分，無事生非不問情由的，也可以為自己發掘一種新的觀察角度。哦，這樣的人原來會這樣看事，這樣寫會這樣惹來誤會……分明也是大好教材。

歌詞由寫到唱，押韻協音又配上音樂，最易僵化成一個硬殼，彷彿再也撼不得了，一字難易，以為已經很好，於是容易麻木和樣板化，有好事旁人三言兩語，吵醒惘然的當事人，理應萬二分感激。

行貨，不知是哪時開始興起的術語，又起源於哪一行。

甚麼才是行貨？很易理解，行即行業；貨，即貨品。依循這行業本身的正常模式生產的貨品，即行貨。這樣說來，行貨有甚麼不好？

可惜，行貨往往用來形容創作行業的產品，即腦汁提煉出來的精華，這樣便事態嚴重了。因為，腦汁絞榨從業員總給人一種不幸的錯覺，以為應分有鮮榨產品，一旦水準只算正常程度，僅足應付行業需求，便被視為誠意心機不足的行貨。行貨因而是個貶義極重的字眼。

而且，「行貨」所指的不單是水準「行」，更針對創作的態度「行」，實在令人非常難為情。就說歌詞吧，當然說的是歌詞，看詞說詞的動輒見某些不順意的詞是行貨，叫寫的人怎對得起監製呢？

理論上，每首詞都應該在各種限制下傾力主演的。因此，此行不同別行，兜口兜面，明刀明槍，一人主演，責無旁貸，好醜都歸於自己名下了，將就點寫，損失最大的往往不是歌星而是自己。（即使存心鬥累，誰聽過某歌星因歌詞的水準而紅而黑的例子呢？有也只是長線長期長遠的事，大家沒感覺的。）

但既然是創作，不是機器印模，便不免要視乎天時地利人和的配合：時間、情緒、健康，這種種又受個人該段時期的遭遇影響至巨。最重要的還是那首歌是否動聽，合自己耳軌；不然，心是願意賣力的，手卻出不了半分力，交得出符合行內行外要求的行貨，已是萬幸，還想怎麼樣？

39

條條大路

有些樂評喜歡說：此歌略嫌大路。

有些監製又交代：這首歌要大路貨色。

有些聽眾又說：頗好聽，不過太大路。

由此可見，各人有各人目標理想。寫樂評的專挑偏門小路，以示眼光過人，大路既為大路，一定是大多數人都行過的，無需要嚮導。聽眾其實喜歡行大路，夠熱鬧，易行，但行得多了，沿途清風送爽，如高速公路，容易厭倦昏睡，欠

缺挑戰性，故有時需要偏僻小路尋幽探祕。至於監製，大路是最能容納絕大多數人的途徑，親朋戚友街坊鄰里一網打盡伴我同行，人多好辦事。

最易迷途的倒是作曲填詞的，因為不同時勢有不同的路，本來好好一條大路行多了就會磨損，路不成路。依著過往成功例子作為模範，照配方執藥，原先以為是大路，但路越行越闊，反而迷失了方向，去不到目的地。

而且有路是人行出來這種說法。只要肯走新路，或者有機會在平地上走出一條大路，不過如果失敗了，又違反了原先以小博大的原意。

最麻煩是條條大路通羅馬。所謂大路，實在也不知何去何從。到目前為止，有甚麼元素未流行過呢？由失戀畸戀到死人塌樓，由民族到私隱，條條大路。

單憑一句：形象要大路，歌詞要大路，可能各有理解，純情可以是大路如陳慧嫻，性感性可以是大路如林憶蓮，憂鬱也可以是大路如王傑。因為，凡是成功到達羅馬的便稱之為大路，故根本沒有甚麼真正羊腸小徑。其實大家都在賭。

歌詞卻是
要拖著
腳鐐來踏每一步的。

一場誤會　關於歌詞與詩的隔膜

〈原文載於《詞匯》第十五期 1987 年 3 月〉

都是錯誤，美麗，或者醜陋的。

有從象牙塔上俯視粵語歌詞，專挑病句和陳腔的斷章來作笑柄，用歌詞這堆俗水洗得自己更清高。

有些卻純情地希望粵語詞能進入文學殿堂，且一廂情願，把宋詞來相比，認為百年之後，大家都是一時文體，二者同樣合樂。

我是個中間人。都是詞，但我們現在香港的歌詞難以和宋朝的詞相比，即使時間的視差得到矯正，歷史的塵可以抹清，流行歌詞仍洗不掉商業產品的身分。但不要誤會蘇東坡定然比現代詞人要清高很多，雙方不過都是用切合自己時代的表達模式來創作而已。

蘇東坡時代很流行大江東流，亂鴉送日的意象，而我們流行的是跳舞和風雨，兩者並沒有高低之分，只是時代需要不同。

至於正統的文學創作，形式例如詩，對象是肯付出也付得出咀嚼耐力的一批，而歌詞的聽眾則是廣泛全面，各寫各的，本來無須比較，但我有時覺得寫一首好詞比寫一首好詩還要多費氣力。好的意思，是要令假設的讀者滿意，這樣說好像有點市儈。但寫歌詞的難處正在於兼顧，討好聽眾，又要討好自己的藝術良心，而寫詩的相對易處理，便是可以豁出去，不顧一切追求心目中的表達形式。是的，當一個人了無牽掛，舉步自然更輕鬆自如。

44

歌詞卻是要拖著腳鐐來踏每一步的。先天性的技術限制如聲調，曲式和形式上的桎梏不說，歌詞的「說話」方式也比詩偏狹得多。偏狹有時是因為歌詞這種文體本身需要，並非單純因為遷就聽眾的策略問題。

詩人是詩的唯一控制人。所有感情起伏的演奏，可以隨便用跨行，跳躍的技巧來表達到。要節奏間斷，強調或者集中某個點和線。

但歌詞卻要隨曲譜本身的生命作抑揚頓挫，是一種限制，但也是考驗填詞人的靈視，怎樣把詞和曲結合。

詩有很多詞不能擁有的描寫利器，例如跳躍的程序。詩可以是一個謎，在閱讀的過程中不斷解謎。但詞都需要一邊聽一邊得到反應，來配合旋律的行進。這不表示詞是一看即懂的，只是描寫的秩序要依據感情的起伏，語脈要在語法的邏輯上連貫。詩的行進可以這樣 A↓B↓B↓A，用切割，躍動的敘述秩序

來達到作者的要求。詞絕不能東一筆西一提，左穿右插，因為唱出來的一定要平順，起碼字面的意義是要連貫的。

詩一般只供看或者誦，用字造句都可以有更大彈性。至於宋詞，雖然同樣是唱，但接觸的過程主要還是抄寫下來四下傳閱，讀者多於聽眾。我常懷疑蘇東坡們早料到當時的聽眾多手拿著詞，耳聽著某某歌詞其大作，故放膽用那麼多書面、字彙。但粵語詞就沒有此等便利，科技進步，使聽眾多於讀者。太書面的字是不宜的，聽眾的身分是因素，水準也是。

更重要的是詞要用一把人的聲音唱出來，感情須要較為直接。詩卻可以作理智冷靜的觀察。為此，歌詞的聲音多是歌者（作詞者）向讀者直接傾訴，意識到讀者存在。但詩往往可以有幾種聲音同時交替地存在。

傾訴的聲音，不可能止於純意象的鋪陳，總要加插很多趨向於口語化的直接敘述，甚至宣言，特別是言志歌詞。即便寫得較為具體的〈幾許風雨〉，開

頭以憑窗觀雨帶起，中間融合了很多下雨的意象，但到副歌音樂激昂部分仍有較直接的宣言：「一生之中誰沒痛楚得失少不免」真是少不免的，也是必須的。

單就文字看，〈放縱〉的「我空虛，我寂寞，我凍」可能太直接太概念化，但結合旋律的高漲情緒，便會如魚得水地顯得自然，在這些旋律激動的地方，填上太含蓄的間接東西，反而覺得扭捏。有些地方是適宜作為意象潰堤的，歌如此，人也如此。旋律平靜處可以寫冷靜的觀察，意象的鋪陳，但總要有讓思索喘息發洩的地方。

詩可以並列或加插一些人名地名，但歌詞要唱太多硬性資料，便不倫不類。

所以，多會把限指性細節化為抽象。很少歌會直接唱出父親節、母親節，但我們卻有〈空櫈〉、〈念親恩〉。很少有唱清明節的歌，但多數把指涉範圍擴大，伸展到懷舊思鄉念舊想親人的抽象層面。所以有些東西是不宜入詞的，資料又如何感性地唱出來呢？

朦朧詩是最極端的例子。顧城的〈結束〉其中兩段：「一瞬間崩坍停止了／江邊高疊著巨人的頭顱」「砍缺的月光／被上帝藏進濃霧／一切已經結束」，畫面的用字如「砍缺」、「高疊」、「崩坍」，冷峻的語氣、詭異的氣氛，找甚麼歌手用甚麼方法來演繹呢？

相較之下，席慕容式的詩是易於演繹的：「請不要相信我的美麗，也不要相信我的愛情，在塗滿油彩的面孔下，我有的只是戲子的心，所以請千萬不要不要把我的眼淚當真。」這類宜於唱的詩，和詩質純濃的〈結束〉，其實是各有難度的。後者可以自足於語言世界，用生活經驗演化為主題和意象的掙扎，只點出過程。但前者都只說出掙扎的結果，如何可以說得動人，也是種艱難的學問。

而填詞的苦處正是要滿足各種人，但卻手無寸鐵，綁手束腳。作為一個批評者，看見詩中許多地方省略了介繫詞，甚麼意象甚麼張力肌理，總是易於入

手分析的，且有著猜度補充的樂趣；但對著歌詞，可以怎樣說呢？直指入心的直接感情，都是不能說的。

所以，雖然填詞苦得尷尬得有如賣淫，我還是不敢妄自菲薄箇中的難度。希望把歌詞和其他文學形式看齊的人可以正視歌詞的特質和限制；也奢望鄙視歌詞的嚴肅文學創作人，接受甚至參與此等勾當，把音樂和文學結合的好處帶給更多平凡的人。

通過被虐滿足私慾而娛樂他人，總是好的。

第二回 如果可以堅持

太陽底下沒有新鮮事

聖經眾多金句，最心愛的便是「太陽底下無新事」。

它是寫字人茫茫黑海的明燈，知道如何在苦海慈航。

創作的同時要創新，這點很多人都明白和渴望，但所謂新，便不是三言兩語下得了定義的。

題材可以新，描寫手法可以新，用字也可以新。究竟一般人隨口所說的新是指哪方面？不幸得很，內容題材是最顯眼的，故我們只覺得一段文字一首詩

一首詞所說的人情事物，曾經在自己閱讀經驗之中出現過，便覺得不夠新了。

劉美君有首叫〈失戀CAFE〉的歌，寫的時候以一間餐廳為場地，一切感想意象聯念都只能從碗碟飲食出發了，這自不然寫到結帳買單的頭上。

否深入到底。

後來知道陳潔靈原來唱過一首類似意念的歌，叫〈感情帳單〉之類；其實這只是一椿平凡的瑣事。之前即使有千萬人寫過，基本上沒有大關係，這不是個中生有只向研製新品種方面看的遊戲。油井是要發掘的，但也要看挖得是

有一次寫了首〈第三者〉，顧名思義即他愛她而她又愛上另一個他。言詞萬分酸苦。有些好友良朋說聽了內心很是淒涼，但又說，像呂方的〈痴戀〉，都是明知無結果的單戀。我自然笑得很燦爛。

太陽底下無新事。特別是歌詞，不能寫些過分複雜的事，要眾人易產生共

鳴的，要唱出來的，怎可能太離奇而冷酷？

故總是情。情不外乎得失喜悲。場地不外乎街頭餐店海灘住家床。語氣不外乎冷暖剛柔或故作冷暖剛柔。

不斷追求的理論應是怎樣寫，不是寫甚麼。此時陽光明媚，令我溫暖安全。

火氣

從前翻譯課老師教我們，剛譯好的東西不要即時交出來獻世，要放在抽屜陰涼處，陰它三四天，待得火氣過了，拿出來再細讀一遍，自會有不同感受。

這時候，看著可能曾經艱苦經營過的產品，竟然不像是作者了，母子之間不過闊別了那幾日，即成陌路，反而扮演起批評家的角色，挑剔起來。

其實作品哪裡來甚麼火氣。儘是下筆寫的時候，由一片空白中無中生有，難得面世，（出得太容易的文字，往往不太珍惜，一塗在紙上便先自丟涼了，更莫談火氣。）便躊躇滿志起來，自以為已經很好了。而且寫的時候火紅火綠（不火紅火綠又寫不出好東西），顧得了創作者的狂熱，便扮不了讀者的冷豔。

所以，替作品自動下火是最好的生產方法。像回看自己的照片，總沒有一張最像自己，鏡裡的人才是我。而歌詞，寫的時候扮演著一個作者，把最想寫的塞進去了。如果時間許可的話，下第一趟火之後，最好便自己扮起歌者，學著那位歌手的台風唱腔，唱的時候融合著他們種種花邊新聞，當會發掘出許多得體的地方，或者不適合之處，有些字眼對他／她來說太硬了，有些語氣不像出自他／她的口中，如是者左剪右截……故我相信每一首認真製作，在廣義上來說，都是替歌者量身訂造的。

如果居然再有時候下火，便該扮演一個聽眾了，這樣的遣詞，唱了出來，聽得懂之外還聽得到聽得出嗎？知道那幾天前的我想說的話嗎？為那幾天前的我難過或者興奮嗎？

如果環境許可，還得扮演電台主持，我喜歡嗎？可惜在大部分場合之下，歌詞都是趕急的多，火氣猶在燙手自以為最好之際，在錄音室裡唱出來，而我

深明這道理，故往往下筆時便先強迫自己分飾著作者、歌者、讀者和主持人，

把幾個過程濃縮處理，算是一劑即沖降火涼茶──誰說創作時一定有一把狂熱

衝動的火在懷內燒……之類神化說話。

‖: 6 6 6 5 3 2 1 | 2 5 3 3 - | 6 6 6 5 3 2 1 2 2 3 3 0 0 6 7 |

爸媽恩愛又為何常對罵， 一生相處又為何無 話。 童話

怎麼戀愛後仍(然)難放下？ 怎麼天(倫)總是要有 家？ 何日

| i i i 7 6 . 5 3 | 5 7 6 - 0 6 7 | i i i 7 6 2 7 7 - - 0 :‖

己變作笑話這是我的家， 還是各有各在牆壁下？

我再與別人建立

| 5 7 6 - 0 2 3 | 4 . 5 5 . #5 5 - - - | 0 0 i i i 6

我的家， 還望我雙 親， 告訴我吧！

6 - - - ‖

唱：張国榮
曲：陳永良
詞：林夕

兒歌

```
‖: i 6 7 5 6 3 | 2 3  4 6 | 5 — — | — — 0 |
```

堆砌幾塊積木曾令 我 高 興，
當我知道生命難避免 傷 感，
當我七歲生日曾立志 出 海，
當我感到生命原為了 相 愛，

```
| 7 5 6 3 2 5 | 3 i  6 2 | 5 — — | — — 6 7 :‖
```

清唱一段兒歌便我動真情，　　　　　然後
只怨天地何必生我像他人，　　　　　回味
相信海浪能翻起燦爛將來，　　　　　誰料
只覺忍耐無非等某段將來，　　　　　童稚

```
|: 1 — — | 2 0 1 2 | 2 — — | 3 0 2 3 |
```

我　　　竟，像我母　　親，明白
這　　　天，為了愛　　她，還為

```
| 4 3  4 5 6 | 6 5 #4 5 6 #6 | 7 — — | 7 — 0 :|
```

歲月會變心，不快樂也不傷心。
往事看不開，所以獨個去看海。

```
|: 1 — — | 6 0 6 #6 | 7 — — | 5 0 6 7 |
```

父　　　親，從前　回　　　答：金為
無　　　知，還問父　　　親：何謂

```
| i — — | 0 6 7 | i — — +i — 0 ‖
```

愛！　　　曾為愛！
愛？　　　何謂愛？

不近人情的聽眾

用口用筆講一首詞好壞容易，要分析一首旋律如何動聽或者怎樣難聽便艱難得多。

大部分人都應該是識字的，識字又懂人情事理便可以說詞了，這句不合文法，那裡又不合情理，可是旋律，十個有九個人不可以即時就唱得琅琅上口的樂句還原為一張簡譜，那又從何說起？

由於音樂部分比較專業，我們門外漢的大多數便只能倚恃所謂直覺。好聽就是好聽，還要講甚麼理性？總不成對人解釋一段旋律的結構，分析曲式去說

60

服別人成為同道。最好也是最簡單的方法，讓他靜心坐下來聽幾遍，如果還是搖頭，便註定這首歌與他絕緣了。

說起來又多麼像人與人之間的情感。有些一見鍾情，有些靠時間培養出來（多聽幾次便入耳），有些人見人愛，有些雖無過犯……

有個作曲的說：「幾許風雨的音好嗎？不外如是罷──6633323344543，223211217717……來來回回。」故他感到十分迷惑。

其實又何苦用1234來折磨自己。更好的歌拆開了都只是一段段模式，音樂製作人看每首歌都如一個骷髏，骨骼分明，一看便知一切活動情況，這樣，外行聽眾又要幸福得多，聽歌時他們腦海可能飄過一幅油畫，一間斗室一段往事一些人物，而不是一串音符，有沒有 SHARP FLATO。

最初真正可以剝皮拆骨評曲的人還是不多，不是怕掃興，而是當你習慣了

聽歌時把曲詞唱的化學成分拋離，邊聽邊把樂句還原做 DoReMi，反無暇顧及歌詞的感情，你便知道，做一個不近人情的聽眾，並不見得幸福。

不讓一句無驚喜

用杜甫「為人性僻耽佳句，語不驚人死不休」作為寫歌詞的準則，可能過於苛求和不切實際。畢竟，只是一些用來唱的文字，不斷重複，上口是最重要的條件。

但上口顯然不應和老套、慣熟、陳腔等概念混淆。構詞造句全在讀者／聽眾意料之內的詞，順是順了，但也許會被當作一堆無意義的聲音看待。

雖然不仁還是要舉例：「燦爛動人往事，就似輕風與浮雲，無奈頓消散去頓消散，捉不到輕塵，如烈日耀遍天，又似虹光再現，光陰遠去留不了半天。」

（〈悟〉黃敏華唱）

63

輕風浮雲烈日虹光，雖然全部是身邊所見之物，但也是用濫了的比喻，除非可以作深入新穎的用法，否則只會在身邊如輕風浮雲般飄過，變成「唸口簧」，更何況如今在短窄的篇幅內共冶一爐？

即使未能做到句句帶來驚喜，上述歌詞仍然留有很多尚待充塞的縫隙。當然，詞還是已經填滿了字數的——這其實也是歌詞的先天性弱點，不是填詞人有多少話便說多少，而是，曲譜給你多少你要說多少，以致有時胡亂充塞重複一些字眼，像無意義的夢囈。例如：「無奈頓消散去」後的「頓消散」。

事實上，這首詞大部分造句都屬於斷裂性的，如「聽不到冷語或稱讚無掛慮」一句，「無掛慮」三個字（原曲樂句這三個音符也是以附綴的形式出現）突然插入句中，像一條侵蝕原句軀體結構的尾巴。其實，只要填詞者善用這三個音位，大可用以發展原句意義，使詞意轉深擴闊。這是驚喜原始組織。

被押韻壓死

被押韻壓死。

有一個時期，這是個非常流行的問題，自然，也有非常流行的答案，可以押便押，順其自然，不宜勉強。

這樣說當然安全，但卻並不全面。只要真的執筆填下去，誰都會發現，天然順產的韻腳，根本絕無僅有。要自由飛馳的思路，剛巧駛入一組韻的規範之內，只是巧合。巧合是不能長期依恃的。

如果押韻真有它的好處，便不能守株待兔，等巧合的韻出現。不如先數數押韻的壞處（對懶惰的創作人來說，卻可能是好處）即：下筆時根本無甚主意，思路隨韻腳提供的字眼而走。下部分情形不是「我想怎樣寫」，而是「既然如此，不如就這樣寫」。舉個例，寫流浪，就用「ONG」韻：填詞人輕易不費力用上「闖蕩徬徨不怕風浪他方往看見曙光走遠方⋯⋯等等」，實在是一種難以抵擋的誘惑。韻腳限制了思想，減低了創作自主權和新鮮意念的可能性。

當然，同樣用「風浪」作結，也可以因為句子前面的筆法有別而產生不同層次不同級數。但最大的危機卻在於：我們習慣了有「風浪」就有「徬徨」、「對抗」、「抵擋」的組合，而不能另開新天地。從前，歌詞還無故地謹守一韻到底的時期，這情況更加嚴重。幸而，近日大部分歌詞都每段轉韻，用字選擇範圍較廣，亦可以用新的一組韻替「用殘」了的韻腳接力回氣兼更新，否則詞意定然給押韻壓死。

從〈決絕〉談一韻到底

押韻縱然有千般限制，但既存在了千百多年，也自有它的好處。

只不過，歌詞的韻在製造音樂感方面的功能，給旋律節奏取代不少位置，地位大大不如其他純粹要閱讀誦讀的文字。

但這畢竟是個有利的習慣，尤其是用來參賽的作品，免給評判多一重口實。

有時這都是個有需要的習慣，特別在填寫比較著重節奏感的快歌時，韻更是下筆的規範。越密的韻，歌詞便越易上口，而快歌用字、想像都較一本正經的慢歌自由，因此也容易押出緊密的韻，這是個循環。

有些情形，押韻簡直是有意義的壯舉。

〈滿江紅〉這詞牌必須押入聲韻，故較宜表現激憤情緒云。凡讀過「壯懷激烈、八千里路雲和月、匈奴血、朝天闕」的，想必也明白這道理。

潘源良填的〈決絕〉（林憶蓮唱），整首歌詞每個樂句尾都押入了聲韻，真的，非常決絕，沒有半點放鬆餘地。

但即使這樣，〈決絕〉也並未決絕得一韻到底，而是包括了「說絕決脫」、「結必設竭澀結切別」兩組韻，另外一行以「活」字作結，沒有押韻，但依然是入聲字，明顯正達到音樂上的統一效果。

假如，我們堅持一韻到底這莫名其妙的規條，潘源良顯然不能在嚴密的限制下填出這樣靈活的詞意。這是否顯示出，要解決因韻寫詞這矛盾，換韻是非常具建設性的方法。

改名學

林志美的新歌〈Because I Love You〉，在電台催谷期間，搞了一個改名比賽。真是有趣又具啟發性。

可惜當時唱片未問世，聽眾大都未熟習歌詞內容，大都不能依詞起名，所謂改名，亦只能是譯名而已。

因此這個比賽便缺乏了建設性。Because I Love You，還有甚麼好譯呢？簡直無想像餘地。因為愛你，只因愛你，皆因我愛你，全為愛……都可以，也都平凡得很。

是不是可以此為一個準則呢？舉凡譯起來帶無限的可能性、斟酌性、議論性、雕琢性、發揮性的，始稱得上是好名。Modern Talking 有首歌叫〈In The Middle Of Nowhere〉，大家想到甚麼呢？不存在的土地中心，烏有境界中？子虛國度中？想像無限，亦因而有生機生氣。

〈Weak In The Presence Of Beauty〉、〈The Final Countdown〉，都是好名，聯想資料詳盡，有性格特色。日本歌當然也不乏好歌名，本人心愛組合安全地帶便有一大堆：〈Delicacy〉、〈Ecstasy〉、〈藍墨水色的肖像〉、〈玻璃私語〉……

台灣歌名也有可觀者，看一看紀宏仁的大碟：〈四月三日〉、〈迴魂曲〉、〈檸檬汁〉……

總有一種靈活細膩的生活氣息在其中。相較之下，香港歌名往往比較概念

化，極力追求正路、大路，即所謂王者風範的歌名。就流行角度而言，這當然不俗，但有時過分堂皇，聽多了，反而覺得無甚突出。相反一些本來難登大雅之堂的小家名，如〈檸檬汁〉、〈紫外線〉，更易刺激人注意。

最近看張艾嘉新大碟的歌名，更嚇了一跳，引列如下：〈她想〉、〈我站在全世界的屋頂〉、〈那天我們談了一夜生活〉、〈雨在她心中停留〉、〈最愛〉、〈細說〉……

簡直像一個故事，有型得很。然而我想行內人大都避了這樣冗長的歌名。因恐怕ＤＪ唸來累贅，便索性不播，又恐怕聽眾／消費者記誦困難，不能傳之遠久。本地歌名趨於簡短的原因，或許另有一個觀念上的問題。

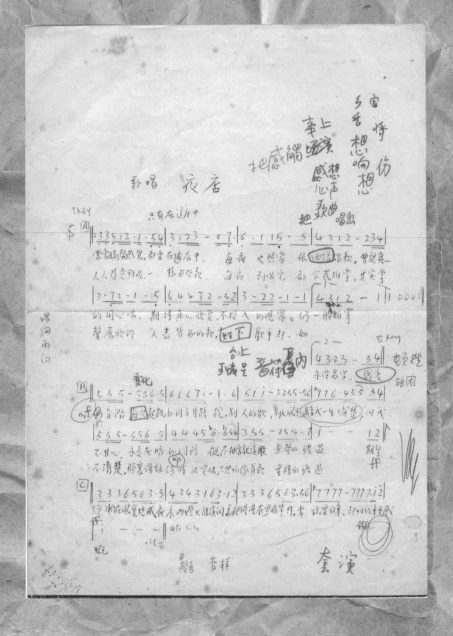

改名前後

以前常常未填詞先有歌名。連寫甚麼都未有頭緒，便先想到個美麗有型的名字。例如〈像我這樣的一個女子〉、〈沒有路人的都市〉，大多很長很長，但也因而比較生動。交詞時往往擔心要另改短小精悍的名，要抗辯，惟有引用外援：He ain't heavy. He's my brother, What have I done to deserve this. 這類名字因句構完整，感覺更加細膩。或者外國人對於正名的觀念和中國的不同，不一定簡短濃縮、方便提匾的才算好名。而我們的名字，書名店名歌名，卻大都以二三四字為宜。因此我常渴望製造些七八九字的好歌名，如〈今天我非常寂寞〉之類，別具型格。

如今也常常未填詞先有名。但名字卻先在歌譜中最突出最搶耳的幾句裡發掘出來，例如〈抱緊我〉的抱緊我、〈點解〉的點解，這些空位一旦填下去，歌名定了，詞意也就塵埃落定，萬一要改，便全軍盡沒，得捲土重來。然而這些歌名及歌也往往比較容易流行，因為在最響的地方不斷把歌名唱出來。

〈別人的歌〉原先叫〈夜店〉，但大家覺得夜店過於小家，不夠大將風範，而歌中最突出的一句分明是「別人的歌」，那時我還覺得「別人的歌」也太過細碎不夠大體，然而後來聽得多了，歌也流行了，印象又慢慢改變，變得大起來，證明歌名也需要熱身，未唱未印時用歌名學分析其前程是一回事，播多了聽多了習慣了之後，又是另一回事。

證明歌名也需要熱身，未唱未印時用歌名學分析其前程是一回事，播多了聽多了習慣了之後，又是另一回事。

歌名

碟還未看過歌還未聽過，卻已經印象深刻。那是張艾嘉大碟的廣告。一看便眼紅。

那些歌的名字是這樣的：她想、我站在全世界的屋頂、那天我們談了一夜生活、雨在她心中停留、最愛、她的心是個巨大的修車廠、她沿著沙灘邊緣走、

她打算這樣過一輩子了、一個失戀男子的告白。

我想，目前大概只有台灣才可容許這樣漫長精細的中文歌名了。香港呢？

進步之中，仍須努力。

流行曲由於急需流行（有時其實過於急躁），歌名便得短小（也許並不精悍）。短小便利易記，易記便容易上口，上口便流利。而且，為一首流行曲改名時，總考慮、想想、惴度口們在麥克風前朗讀歌名的神情口舌和音調。所以，像張艾嘉那堆歌名又怎麼讀得口齒便給呢？

有一次，我填了首古怪作深奧狀歌詞，想叫做〈深淵〉，製作人得詞後唸唸有詞地離去。是夜，搖電話給我，說要改名，因為恐防電台主持人會說成〈伸冤〉。

基於重重考慮顧慮，歌名往往被削成便利但可能也模糊中庸老套的形狀。

可惜，大部分人好像還未能明白負負得正，物極必反的道理。歌名平順易記固然好，但觸目所見觸耳所聞盡是兩字起五字止的名稱，偶然聽見一些奇形怪狀、構造組織複雜的異品，反而更易入腦。只要有印象，多播多說，「拗口」只是次要問題而已。像〈非洲黑森林寫真集一日遊〉，單以名字而論，已經可以排眾而前，先奪風頭了。

兆

前夜我們為一個歌名費煞思量,宣傳大員周小姐盡說不好,我以為是歌名太長,關係太複雜(真的,非常拗口:〈愛在先後絕情時〉——包管不易上口,沒有皇牌金曲格)。原來,她嫌「絕情」兩個字太凶。凡事不要說得太盡,否則,兆頭不好……我在電話筒的另一端彷彿也看得見她緊皺的雙眉。

當然,我們都說,唱片是個邪門的行業,事事不能不忌諱,說來例子可多。

據說夜店老闆禁唱〈空櫈〉,因而減弱此曲流行度;太極〈沉淪〉一出,大家都認為內藏凶兆,果然此曲因政治問題被電台禁播,在空中沉淪;又有新

79

秀大碟名《熱淚揮不去》，果然蝕了本，只剩一臉熱淚云。

由這些例子，我又聯想到 Raidas 拆夥的原因，因為在上年底的大碟內寫了一首〈熱鬧過後〉，其時周小姐已多番勸告，小心種下伏線，誰知⋯⋯不過，我又想，〈別人的歌〉也不是好名，其時他們還未算大紅，唱著別人的歌曲，便永遠也唱不成自己的代表歌了。可是，誰知道？反正是邪門。

如果我冒得起風險，又有人夠膽下注，我想為老牌歌手寫一首〈最後一曲〉，為新秀寫一首〈無聲無息〉、寫〈不要點播〉、〈跳線人生〉等等，以茲試驗。

80

量身訂造

自傳歌曲大行其道的時候,「量身訂造」這字眼也成為填詞人的手藝之一。

其實,所謂自傳,大概就是歌手本人的經歷。當歌手站在台上面對觀眾,竟然唱自己比較內在的感受出來,在這剎那,觀眾忽然發現歌手抹去了平素必須抹上的粉妝,撤去了台上台下的距離。感動,總是比較容易的。

但自傳歌曲其實卻未必一定是量身訂造的。量身訂造是技巧,自傳只是題材,量身才講究難度。

因此，隨便寫些奮鬥、滄桑、向上爬，誰不會？但誰感動呢？每個人都吃過苦奮鬥過，但每個人經歷的模式身處的境界都並不相同。

所以〈幾許風雨〉的尺是拿捏得非常準確的，度出了羅文的氣度甚至神情（而不單單是抽象的經歷）。

「徐徐呼出煙圈」令人想起羅文淡淡地吸菸然後仰首的姿態。「一生之中嘗盡雨絲輕風的加冕」，「加冕」兩個字，立時使人感到羅文是站在高處任風雨吹打的（站得低，風怎樣「加冕」呢？）──文字分析有時會顯得累贅無益，我便常常想像歌手唱著歌詞時，那畫面那神情那動作會是怎麼樣，在內心的視覺印象裡替他們拍 video，拍得流暢自如，其實即是量身訂造了。

自傳歌詞可能只是一個短暫的熱潮（每人只可玩一次），但我相信，每首歌詞其實應該都是量身訂造的，不一定切中歌手私人的心事，但起碼要配合他外在的形象──反正訂造的也是衣服，是披在外面的。

82

量身訂造是技巧，
自傳只是題材，
量身才講究難度

病詞源

〈原文載於《詞匯》第十四期 1986 年 9 月〉

香港業餘填詞人協會忠告市民，「是」字危害歌詞健康，請勿濫用「是」字。

本文要談談一個「是」字，「是」字有多種用法，《現代漢語八百詞》就列出二十多種情況，表示不同關係。意義和應用範圍既然如此游離不定，自然最適用於歌詞。無他，「是」只得一個音節，歌詞有多餘空位，不知應作何語時，便大派用場，反正有時詞人心目中也沒有甚麼特別的意思要用，便由得「是」字作隨機的模糊解釋罷了。

因此，打開葉德嫻的《千個太陽》大碟，或者是今屆亞太流行曲大賽的歌詞，「是」字俯拾即是。

〈情人Lift〉的「纏纏綿綿是窄Lift」，修飾語放前面主語放後，是一種倒裝句法，大行其道大抵是為徐志摩的「沉默是今晚的康橋」、「悄悄是別離的笙簫」太深入民心所致。本來也無可厚非，但此風一長，陳腔之餘，更在主語部分加上尾巴，如〈變〉的「可笑是我卻在等」，便負荷過重了，又例如「無言是我願你在某一天的晚上」，我字本只與「無言」結合，此刻又要兼顧「願你……」這片語，便覺分身乏術了。另外，〈我痴我蠢〉的「目前是也展望在將來」，單看歌詞簡直不敢相信眼睛，從唱片播出來才敢肯定是填詞人懶倦又找「是」字來湊數。

上一個「是」字意義難明。有時則只是句法上的多餘累贅部分，例如〈再見Sayonara〉的「已是明知今天將失去他」，或者亞太參賽作品〈今日空氣〉的「快儘量儘量，是快儘量儘量」，〈尋夢人〉的「他是一早知道」和〈紫色的夢幻〉的「愛是有沒有意義」。這些「是」僅供填位之用，雖不致危害詞意，但抹去卻更覺造句清爽俐落。

〈誰的故事〉的「是你心純真已有誰染」亦是常出現在歌詞的句法，但在某些情形下，「是」字作為表示原因、目的，是「合法」的用法，可以用一個音的位置代替「因為」、「為了」兩個音節，總比單用一個「為」字健康得多。

另一個常常帶病而不自覺的造句是「愛你是永不可結果」（〈偷心者〉），「愛是永遠沒完美」（〈愛是沒完美〉）這類典型句。結構應該是主語「是」＋形容詞＋「的」，卻往往漏了「的」字，變成主＋名的句構，於是「沒完美」便等同於「愛」，變成名詞。其實，一個很簡單的測病準則，是把詞句從音律釋放出來，看看是否有一種加上「的」字或刪去「是」字的傾向和衝動，便可為歌詞把脈驗病。

每次填上「是」字，請小心那是有沒有必要。「是」是常用錯（的）。時常用錯是一個「是」字。

（以上一段純為歌詞語法之仿製品，如有雷同，實非巧合。）

86

奇

ATTN: ALVIN LEUN

皇后大道
皇后大道
有個置發
這個正美
這個漂亮
每次買賣
百姓也自
到了那日
知己一聲
照買照賣
冷暖氣候
會有鐵路

假使有
即使這
節。
意。
對你痛哭
要你再講
全你發現我在
全你告別以後

當我知道生命難避免傷感，
當我七歲生日實去戀出海，
當我風霜上步原為了相愛。
清唱一段兒歌使我動真情，
只怨天她何必生我像他人，
相信海浪翻起嘩啦將來，
只覺已耐照非爭事殺將來。
我竟，像我母親，明白
這天，為了愛她，還居
歲月會愛心，不快樂也不傷心。
從直看不聞，所以獨個去看海。
父親，從前回答：會為
無知，還問父親：何謂
愛！曾為愛！
愛？何謂愛？

一痛也共一雙到底會是誰，
相思兩段，悲半生說未完。
執子之手卻又分手愛得有還無，
歡喜傷悲老病生死說不上傳奇。
但凡未得到但凡是過去總是最登對。
在年月深淵明月遠遠想像你幽怨，
十年後雙雙幾毫幾絕對對只眼看不到。
恨台上卿卿或台下我我不是跟你。
給這沙沙天意，喧嘩撐你共我分開。
斷腸字美美風兩聲連連似是故人來。

醇疵比重即使未能一時盡明，亦不表示有意因詞廢人。

骾於喉頭的話

<原文載於《詞匯》第七期 1985 年 3 月「盧國沾的嘆息之三」後>

創作和批評之間，筆者寧取前者：大導演儘管嘔心瀝血，總勝於影評人躲在別人的光榮背後吶喊。無論是搖旗助威，抑或口誅筆伐，受注意的仍是創作人；不過，筆者仍深信，兩者有著唇齒的關係，正如當初下筆時堅持的態度：

「如果偶於蛋中挑骨，也不過表示對創作者的另一種尊重。」

趁九七大限未屆，筆者只望眾詞人明白，褒非為討好，只求作者心血不致白費；貶亦無涉意氣，不過望收百尺竿頭之效。即如鄭國江雖然寫過十首「逝去的愛」，我們仍忘不了百首「為甚麼」，盧國沾的「我心中乾結如枯葉，卻恨它不能踏碎」（柳影紅〈等〉）固令人拍案，「有否必須要講清楚」（徐小

鳳〈三分七分〉）的拖沓句構，也確教人叫「絕」。所以，醇疵比重即使未能一時盡明，亦不表示有意因詞廢人。

最後一句話：文字只是品嚐性質，如果因過於辛辣而引起任何不快，筆者甚感抱歉；如果因衝動而誤把平心暢論看成肆意攻訐，筆者深感抱憾。

盧國沾

盧國沾的嘆息之一

〈原文載於《詞匯》第五期 1984 年 12 月〉

自從〈找不著藉口〉在三年前的《十大金曲》頒獎禮上沾點光彩以來，盧國沾筆下的歌曲幾乎絕跡於頂頭大熱作品的選舉之中。英雄當然服役於時勢：麗的當年苦苦耕耘出來的鐵角陣容終於解體。黎小田、葉振棠、關正傑等逆流的創奇者給無線吸挖殆盡，〈殘夢〉、〈戲劇人生〉已成絕響……但，處身時勢的巨流之外，如果我們還承認《十大金曲》是較具代表性的選舉，較能指示歌曲流行概況的話，我們也得承認，盧國沾的詞在面對流行曲的忠實擁躉時，較難如一般主旨、內容、技巧全都隻眼可見，垂手可得的概念化歌詞那樣普及。

在渴望方面，懶於思索的普羅歌迷心目中，身分曖昧不明者終難成「頂頭大熱」。此所以〈螳螂與我〉、〈大俠霍元甲〉、〈大地恩情〉合力也難抵半首〈勇敢的中國人〉，因為簡化了的、清晰的口號，和深淺遠近難以一望而盡的實景，畢竟有一段距離。

「九流十家集談」本來不希望以盧國沾作為開首篇，因為要彈別人怎樣不足，如何出錯容易，要讚別人怎樣好，為甚麼好而不陷於印象派批評的舊殼卻甚為吃力。一起步便甘於踏上障礙重重的彎路，也是時勢使然──盧國沾力攀高峰，放棄歌迷之量而取歌詞之質，實有離群獨立之勢。

要知道盧國沾的詞到了甚麼境界，最好是羅列優劣粗幼於一堂。五花八門的各類歌詞之中，以〈逝去的愛〉（鄭國江填詞）一類最易寫，也最易令人生厭。這類歌詞有兩大特點，一是文從字順而調濫腔陳。「願你再莫講往事」、「舊愛再莫憶心中」等僵化到麻木的詞意，幾乎成為粵語流行曲的「既定片語」。

92

多次重複「再莫」這倒置的病詞，可以說明詞人已近於執筆無力。二是所有修辭技巧都玲瓏剔透，最宜做中小學課本的修辭範例。意象和比喻都失去喚起讀者第一身感受的能力，如果有人聽到「情義付流水」而真能感受到水聲潺潺的畫面，則此人一定初學中文，或者味蕾與別不同，百試一菜式而不厭，對正常人來說，「流水」已由實而虛，只剩抽象的外殼了。

另一類想另闢蹊徑，卻力有不逮。〈愛的根源〉（林敏驄填詞）就是眼欲仰穹蒼而力只達地界之作。不忘為歌詞注入新元素無疑是正確的路，但最低限度要注意歌詞的整體調和。〈愛的根源〉從〈誰在昨日〉開始可說無愧於聽眾，可惜之前的「隕石旁的天際……」一段，卻先自亂陣腳。遇到難懂的文字作品，我們大多應該保持緘默，不要因自己大意疏忽而辱沒作者的心血，但對著「漆黑的天際」、「隕石旁的天際」、「家園」、「根源」這樣重複累贅的不知名句，我們大可理直氣壯說一句莫名其妙。接著一句異常突兀的「生存，只因可為你生」可以作為旁證，證明作者思路的混亂。

句與句的詞意異常嵌接，

當然，毫無變化與跳脫，

又怎不停留於一套聽來十分暢順的老調之中？

盧國沾的嘆息之二

〈原文載於《詞匯》第六期 1985 年 1 月〉

如果聽〈愛的根源〉給「陪伴我到永久，陪伴我信愛可永久到白頭」這類媲美纏足布的無名腫毒句弄得神魂顛倒，該唱片緊接著的〈夏日寒風〉應該會令人恢復理智。同樣是注入新意的激素，林振強卻不會讓劣拙的句法，鬆散的句意，使新意貶值為多餘的污點。「擠迫的沙灘裡，金啡色的肌膚裡閃爍暑天的汗水，我卻覺冷又寒縮起雙肩苦笑著北風彷彿身邊四吹」一段，句法乾爽俐落，詞意卻絕非平順無奇。當然，「風隨心境而寒」這意念並非新鮮得令我們

擊節讚許，但調中所探意象的「濫用度」之低，與主題配合度之高，均足以令其飛越〈愛的根源〉的纏足布羅網陣，跨進另一境界。

〈零時十分〉、〈倦〉、〈捕風的漢子〉、〈再度孤獨〉、〈笛子姑娘〉都是這類作品。「跌坐空屋裡面」、「迷途夜雨靜吻路人」、「目光帶點哀與倦，天天穿黑布衣」這些典型的林振強歌詞，用動詞力求違反其常用習慣，像「靜吻路人」這些地方，落入庸手便不免淪落到「耐打風吹」、「微風細雨」的地步，「跌坐空屋裡面」亦因為力誠充塞空位了事的惰性而令「坐」這個動作更富動感，更具感情色彩。這種種動作，穿插在「黑布衣」、「街中廢紙」等語不驚人死不休的意象之間，畫面自然得以傳真呈現。

但，畫面終究是畫面，像〈倦〉整首歌詞所提供的，無論多淒美，多具象化，都不過是一幅沙龍作品，藉星、夜、紅葉等外物充撐著「倦」的外殼。可惜，星夜紅葉的作用就僅止於場面襯托和本身物性的暗示力，沒有進一步的象徵意

義，也沒有更複雜的關係來表現倦的感覺。所以說，「以景見情」、「融情入景」雖然是一種公式化技巧，但同時也是批評家一種方便，一種錯覺，景與情關係過於疏離，情又如何得見？

因此，假如〈零時十分〉、〈再度孤獨〉、〈笛子姑娘〉和〈陪你一起不是我〉、〈情若無花不結果〉、〈紫玉墜〉對疊，後者勝望應當壓一。前者呈現淒美的畫面，後者卻閃爍深邃的哲思，前者重於新，後者貴乎深。我們佩服林振強的是想像力。「此刻只可輕倚窗扉，假裝依著你手臂」取巧於環境，「不想想起偏想起，當天只屬我的你」取巧於語言，〈零時十分〉的香檳由暖而冷，都可顯示林振強筆力的靈活，可惜他的興趣始終在於「紅葉倚星半睡」，「厭在無星夜裡，無聲獨去」而不在於「我只不滿時日彷彿停頓，容人偷回望」。

扣上頂大帽子，可說是行動流多於意識流。

我們佩服盧國沾的，卻是他的洞察力，而非單純是多端的想像。〈陪你一

起不是我〉（張德蘭唱）沒有一個動作是經過修辭技巧潤飾而顯出其中魅力的，「隨便說說」、「說天說地」等句所以可觀，是得力於其中表現的女性酸溜溜而真切的心理。無論分析和創作，林式作品都會較易著手：著力處顯而易見，章法有規可循。盧式歌詞則有反璞歸真之勢，論其情歌則可能變成愛情問題分析，談哲理歌詞又會演化為哲學論文，只因盧國沾已不再依戀於匠氣逼人的階段，昇華到真樸的境界。

花這許多篇幅羅列眾家高下，似乎略略離題，但羅列不洋，境界不分，又不能見其詞之高，分析之難。下期未正式在錦上添點吃力不討好的花絮之前，先嘗試為「有句無篇」這美麗的誤會翻案。

盧國沾的嘆息之三

〈原文載於《詞匯》第七期 1985 年 3 月〉

記不清是哪時哪人哪處的評語，說盧國沾的詞有佳句而無佳篇。一些實在是塗鴉的行貨撇開不談，就盧氏大部分力作而言，以上評論很可能造成對歌詞所謂「篇」，所謂「結構」的誤解。

舉黃霑這位寫主題曲高手的幾首作品為例。〈舊夢不須記〉全首環繞著放開過去，隨緣面對將來的主題，「逝去種種昨日經已死」、「事過境遷以後不再提起」、「在今天裡讓我盡還你」都是籠罩全篇的，重複的概念，結構不可謂不緊，但反覆「敘述」主題之後，詞意仍停留在表現主題的重要字眼上面。

如「不須記」、「不再提起」、「不必苦與悲」等等。再如「情愛幾多哀」、「肯去承擔愛」，扣緊了一個不錯的主題∴明知愛有害而甘進恨海，之後，就努力於滿足於甘心於重複同一角度同一筆調同一概念同一境界同一層面的同義「句」，例如∴

（一）情和愛，幾多哀，幾度痛苦無奈……

（二）明明知，愛有害，可是我偏也期待……

（三）幾多次枉癡心，換了幾多傷害來……

（四）為換到，她的愛，甘心衝進恨海……

以上幾句分布全篇，帶給讀者的是一條平坦的大道，雖然通暢無阻，卻非四通八達，沿路所見只是同出一轍，不能伸展到不同層面。

這種過分受制於主題，只局限於和主題有關的概念化字句，執著於表面化

100

的首尾呼應的歌詞，雖然能夠符合所謂結構井然有序的要求，但只屬平衡式的發展，從耐看度出發，顯然不及變化多端的開展式結構。平衡式結構的歌詞通常純粹描情，可惜三步一回頭，五句一重複，容易流於抽象化。另外，句與句的詞意異常嵌接，當然，毫無變化與跳脫，又怎不停留於一套聽來十分暢順的老調之中？

〈兩忘煙水裡〉的主題雖不及〈舊夢不須記〉明顯，結構也不及其嚴謹，但語氣的變化，意象的多端，卻造就成佳句紛呈的局面，而且「兩」詞雖亂，時而「枕畔詩」，時而「笑莫笑」，時而「乘風遠去」，卻在多方照應下圍繞著「虛幻」這個中心主題。所以，〈舊夢不須記〉只為黃霑帶來聽眾，〈兩忘煙水裡〉則兼奪最佳歌詞獎。

假如認為句意發展平順如流水才算是佳篇，則「有句無篇」大抵不過是場美麗的誤會。美麗是因為盧國沾的歌詞常常語氣不連貫，意象跳變，時東時西，

時情時景，確實造成一種彈性的美感；誤會是因為結構篇雖非連貫暢順，箇中跳躍仍不失其有機性。

先舉著實有句有篇的〈大地恩情〉為例。整首歌詞徘徊在遼闊的大地與渺小的個人之間。首二句「河水彎又彎，冷然說憂患」寫大地，三四句「別我鄉里時，眼淚一串濕衣衫」又忽然把空間縮小至個人身上。五六句「人於天地中，似螻蟻千萬」再次重複天地的概念，且正式點出個人與大地的對比。接著一句「獨我苦笑離群，當日抑憤鬱心間」，「獨」字很能體現一種嚴密的肌理：語氣雖不連貫，語意卻有律可尋。這兩句在時間上屬於過去，轉入副歌的「若有輕舟強渡，有朝必定再返」，時間又跳回現在，「水漲，水退，難免起落數番」明寫大地，卻又以「起落」、「難免」把詞意賦予象徵性，涉及個人際遇，使個人與天地攏合起來；不過際遇起落的感嘆正濃時，又重複篇首兩句的畫面：「大地倚在河畔，水聲輕說變幻」，如果大地，水聲代表著天地永恆不息的觀念，這幾句畫面上的變化，便很能點出個人與永恆拔河的可憐。最後兩句「夢

裡依稀滿地青翠，但我鬢上已斑斑」可說是佳句中的佳句，「滿地青翠」本無時間限指，「夢裡依稀」卻將之局限為過去的時間，分隔的空間，末句則再次把空間凝聚於個人的斑斑白髮上面。

〈大地恩情〉在時空交替上的靈活，正顯示出盧國沾大部分作品的跳躍性，不囿於呆板的表面的結構規律。另一種跳躍是語氣上的折斷，例如〈戲劇人生〉：「盡力，毋問收穫」，接著一句「誰人能做到甘於淡泊」卻由表面的達觀崩潰成掙扎不遂的失望，令得前面接近純勵志的語氣也沾上一點酸味，這才和〈戲劇人生〉的煽情配合，也更接近人生真實的一面。如果死執著語氣連貫的原則，便可能出現「唯求能做到心境淡泊」這樣的句子，語脈雖較暢順，卻絕不及原作曲折可觀。

篇幅有限，可舉之例卻無限，但從上述角度看盧國沾歌詞，應該不難在佳句之外找到不少佳篇。

盧國沾的嘆息之四

〈原文載於《詞匯》第八期 1985 年 5 月〉

上文做過化驗師，本文不妨再做會計師，為盧國沾詞較為瑣屑的特點做個流水帳。

日本歌詞最重生活細緻的描寫，吸一根菸的過程，姿勢、眼神都可能很傳真。粵語歌詞當然也有，尤其原始意象（指不帶詳細修飾成分的事物）如夕陽、明月、冷風開始在聽眾感覺的厚繭上褪色的今天，要求動作和語言具體化，已經是個趨勢，也是出路。但，請勿誤會林振強的〈摘星〉、〈捕風的漢子〉、

林敏驄的〈藍色憂鬱〉、〈此刻你在何處〉（前半部）才是開路先鋒，盧國沾早期的作品如〈怎麼意思〉：「一朝跌倒，身邊的你循例盡人事，自己枉有真義，你皺著眼眉說我未可救治」、〈情若無花不結果〉：「但我終於低頭背過臉，又再撥熄心火」也有強烈的動作感，高度的具象。分別是：前者較富東洋趣味，細節描寫與主題關係較疏，「黑布衣」、「街中廢紙」、「華爾茲」、「口袋裡鮮花濺滿水滴」都可能反射到主角感情，但趣味中心始終在於動作和意象本身。（盧國沾的「讓銅環環在指上……我要將它擦到亮亮，伴著我闖進情場」也屬此類。）後者重心在於主題，動作和語言都是表現主題的手段，關係較緊。

如果要寫一部寫實劇集的主題曲，黃霑大抵會以冷靜的態度，哲理的角度出發（如〈獅子山下〉：「人生中有歡喜，難免亦常有淚……」），鄭國江會以溫柔敦厚之筆寫社會的愛心，盧國沾卻總令歌詞埋藏著壓迫感、陰暗面。這當然和詞人的風格性格有關，問題是壓迫感怎樣營造出來。以〈螳螂與我〉為例，迫力固然來自「大門內外，滿是豺狼」、「痛苦絕望，聚滿小艙」等場面

上，更沉重的氣息卻在於「風裡黑海，那裡是岸」的黑色，染滿整個環境，對比出船內的焦慮，船外的茫茫。〈武則天〉也可說明環境點染和壓迫感的關係。全首歌詞可說篇無虛句，最具點染力和沉重感的卻首推「誰能到黑夜，不望能照明」，彷彿全篇的內心疑問，宮廷內的生涯，都籠罩在黑夜之中。

盧國沾的詞警句特多。這些句之所以警，帶兩種原因。一是在鍊字方面苦幹，例如「向晚景色碎」（〈漁舟唱晚〉）、「水插獨秀峰」、「秋意鬧桂花」（〈漓江曲〉）；二是在設想方面創奇，例如「落葉也許不必歸根，只想有人為我傷心」（張南雁〈空谷足音〉）、「我心中乾結如枯葉，卻恨它不能碎」。

盧國沾早期在無線寫的古裝劇主題曲像《江山美人》、《帝女花》等多致力於鍊字鍊句，價值也在其鍊，較接近古典詩趣，複雜的是畫面，是字與字之間的關係，如「向晚景色碎」，「碎」與「景色」的關係是實和虛的全新結合（「心碎」、「美夢粉碎」的結合也一樣，但卻是老拍檔），加上「碎」在感情色彩方面的暗示性，更令畫面變得豐富，後期的作品，即使背景是古代，也漸著力

於想像的奇警，以這種奇警來接觸人情的深處，較傾向於現代詩趣。從結構的角度看，也可以說較趨向於散文化，複雜的是想像，是句法背後的喻意。由字句之鍊邁向詞意之深，是否意味著盧國沾的詞在某層面上有反璞歸真的趨勢？

曾經看過一個專欄，作者把盧國沾的〈鼓浪嶼〉（歐瑞強）和另一位業餘詞人寫東龍洲的作品比較，認為後者網東龍洲之名勝特點於一羅，一望而知是以東龍洲為題，前者卻只是一般感受，可套用於任何地方，且以「長沙遠去」、「大埔遠去」不通而推論「鼓浪遠去」的句法荒謬。其實，荒謬的只是該作者的理解力，「鼓浪」在該句並非地方名，而是動詞名詞的組合，不過卻有雙關效果而已。是誰荒謬且暫撇開，該作者所作比較卻顯示出兩種不同性質文字的差異。一種是從第三者觀點出發的報告式描寫，旁觀外物，總比較客觀冷靜；第二種是作者身分曖昧，把感覺直接呈現出來的文字。

再以兩易其稿的〈武則天〉為例。第一稿如果有甚麼不妥，就是敗於過分

107

客觀冷靜的報告式語氣，作者扮演著史家角色，「分析」這段歷史。可惜，和上述東龍洲之作一樣，寫洋洋萬言的評論及記敘文字會更適合。且不論「後代每低貶，可知個中究竟」、「唐朝至今日，寫了無盡惡評」的語氣如何冷酷，就「原來她是女性，世俗不太尊敬」一句，「不太」二字已顯示出一種高度冷靜準確的分析。事實上，分析性的判斷語用得越多，語氣就越冷，反映出縝密的思慮，尤其是第三者的旁觀「紀錄」。黃霑〈獅子山下〉首寫：「人生中有歡喜，難免亦常有淚」和盧國沾〈大地恩情〉：「水漲水退，難免起落數番」比較，前者加上「亦常」二字，使語氣接近哲理分析，後者則較接近內心感嘆。

〈武則天〉第三稿所以感人，就是放棄史評人的角色而設身處地跳進武則天的內心世界。從「誰評論最公正，事實須要分清」到「誰人做我公正，靜靜聽我心聲」，應該會是一種啟示。無論從數字出發，抑或就印象所得，盧國沾寫的情歌都很少出現「相愛千萬年」式的純粹而簡單的愛情世界。這牽涉到個人性格問題。我們也很容易從他的歌詞中，假設到那份感情的具體情況，剖視到男女雙方的立場和內心。這牽涉到創作方向問題。

〈陪你一起不是我〉通篇「反話」，用「衷心祝賀你」、「無奈又怪自己」來強壓著埋藏的心酸。〈情若無花不結果〉寫失戀而失望而希望而再絕望的內心掙扎。〈野菊花〉（盧業瑂）寫誤把友情當作愛情而提出分手的說話。這比起從前不斷在情愛的概念和明月夕陽的框框內打圈的國語時代曲歌詞，無疑是一種進步；對於現在只會間雜著毫不生動的景物，可用於任何情況任何時刻的百搭情歌，無疑是一種教材。

盧國沾寫情歌較少鋪排景物，較少當然不是沒有，〈殘夢〉、〈雪中情〉便是。但著力的地方，也是精華部分，卻在於心理狀況的描寫，有時且以直接直率的日常口語道來，例如「我已非當年十四歲」（〈夢〉）、「到這裡決不只為問句好，如所講的一切也認真，我也信已經走到絕路。」（張南雁〈回來問你〉）這類反璞歸真到極致的口語化句子，常令讀者聽者心折，也令技巧派的分析專家語塞。

109

有人以「天馬行空」形容盧國沾的詞。這隻天馬怎樣在豔辭麗句的大漠上起飛，大抵只有三個字：不甘心。

盧國沾往往不甘讓詞意平順發展，要在結句另創奇局。有時與前面的氣氛或感情完全對立，像前面所引的〈回來問你〉，開首好像已經說得絕望，末句卻說「願你昨天的說話，純為了煩惱」，彷彿先前的絕路又有了另一村。有些則是前面的發展，把時間或空間推遠一步，像〈空谷足音〉全首詞都局限於孤單、清深的空谷內，末句「異日聽得空谷足音，知他帶著紅花為我慰問」卻把時間展延到將來的希望上面。另一種是詞意的覆疊，像〈夢裡有夢〉：「人生有夢，未知我夢裡有夢」，在字眼上加以取巧，深化主題。

用字異常淺白的〈找不著藉口〉，可以作為一個總結的例子。全首詞句意連貫而用字淺白，使語氣更接近真實的內心剖白。剖白的文字，越接近口語記錄的文字便越容易陷於枯淡，但天馬自有翱翔於文字範疇之外的本領。

110

〈找不著藉口〉營造得最成功的一份沉重感，除了源自起首「沉默不說話」所顯現的氣氛，「陪著你左右」所指示的二人相對無語的侷促感外，主要還是根植於這段感情縈繞待決的問題所潛伏的壓迫力，這種迫力到「今天你想怎樣，我忍淚承受」，一句便達到山洪待發的境地。

由第一句交代環境開始，全首詞便沒有一處意思重複的地方，每句每段都讓聽者進一步透視剖白者的內心和這段感情沉重且感情亮了紅燈。第二段才知雙方接近決裂階段的情況。至副歌：「心中痛楚，未必會流露……」一段，由先前理智的語氣軟化為感性的嘆喟。第三段首二句：「來吧，講吧。無謂再等候」本是第二段意思的重複，但「或者我，愛得深，你找不著藉口」卻令前面近於絕望的口吻帶來新的發展，令剖白者的感情提昇到至死不休的境界。筆者常幻想，假如盧國沾寫這詞末段時，偶因趕貨或敷衍或疲倦所致，大抵會寫成：「若不再，說清楚，這刻怎樣罷休」或者：「若不再說出口，兩家拖累越久」諸如此類的承接前面的意思。原曲一二段結句為

123736，末段卻變為 123736，最後兩個音符高了八度；巧合又配合的是：歌詞的情感和意境的深度同時也提昇了八度。

有一句說話幾乎成了談論粵語流行曲發展文章的口頭禪：「許冠傑的歌曲歌詞在流行曲史上有著代表性的，開荒性的地位。」其實盧國沾的詞應否和許冠傑的曲詞得到同樣的重視，能否在商業市場的急流暗湧過後，仍能保著一點文學的價值和地位呢？這應不是問題，問題是：盧國沾的嘆息，幾時也能成為用耳不用心的大眾嘆息？

忽然想起了他一個專欄的名稱：「螳臂集」。

共鳴不一定產生於身前身後目前以往的事物。

一切依然視乎歌詞的內容手法用字，種種。

與其迎合，不如逐步引領。

第三回
無詞以對

年青的歌詞

說起來或者比較悲哀，流行音樂工作者，由二十出頭至逐漸白頭的人物，出售他們的天資，用腦力手力筆力功力，原來都是為十至二十餘歲一群——俗語所謂後生仔年青人——服務／謀求娛樂和幸福。

然而甚麼才是年青人，年青人需要甚麼？

不引錄實況實例，手無寸鐵之下，我們往往惟有揀最方便典型的品格來說。

基於電視電影的影響，年青人往往等如：反叛、犯罪傾向、生活獨沽一味地戀愛，出沒地帶僅舞廳，此外，毛手毛腳，或，浪漫。

116

當然，這種性格的年青人不虞困乏，遂得出年青人聽歌品味公式：旋律簡單、音樂編排冷場不宜。歌詞簡潔、簡易簡明簡單。

我們常常說，哦，這首詞太複雜，後生仔唔明。噢，感情太成熟了，後生仔冇共鳴。咦，太豐富了，後生仔唔得閒諗咁多。——其實，我們很想說，後生仔唔多用腦。只是不敢直言罷了。

也許有部分人聽歌，在家中在舞廳在酒廊，都有留意且拚命理解詞意，但無可否認大部分聽眾，第一印象仍來自歌手本人和旋律本身。不過對於填詞人來說，並非絕對不利。一方面，歌曲的韌力和耐聽度仍得視乎歌詞好壞。另方面，既然大部分年青人據說都是輕率的，深深淺淺並無重大關係，只須炮製幾句易上口的作魚餌就夠了。其餘精力，空位和機會，正宜留給部分肯認真而嚴厲地留心歌詞的聽眾，他們也有助於唱片銷量。

117

假設曲詞唱編是攫取顧客的手中臂，少一臂不如多一臂，把歌詞寫得厚一點，挑逗各界評語，反正都是宣傳，於銷路有百利而無一害。

最嚴重的問題是，凡事一旦加入人這種因素，便往往變得莫名其妙。年青人如今不是喜穿寬身的裝束麼。你為他們量身訂造的套裝，他們可能會覺得過分合身而拘謹。

共鳴不一定產生於身前身後目前以往的事物。一切依然視乎歌詞的內容手法用字，種種。與其迎合，不如逐步引領。

跳舞節奏的歌不一定要寫跳舞，還要留一點機會給其他活動，以免單調翳悶。年青人跳舞之外也喝茶逛街看戲打保齡球。

何況凡人總不免好奇。

窺探別人的感情，流點自己的眼淚，人之常情。

這樣想這樣說，才可以理解順流逆流幾許風雨戲劇人生石頭記天籟上海灘隨想曲兩忘煙水裡大紅的因素和顧客心理的根據地。

十多歲的人或者不會想；名利我可以輕放手，雨後輕風的加冕，淘盡了世間事。不，他們沒有這等經歷走不到這麼遠，但，誰知，由低看高自有仰望的樂趣。奮力製造認同感並不一定成功，《暴風少年》和《性本善》並不比《英雄本色》和《倩女幽魂》好收。

依目前業績和流行概況來釐訂年青人的口味並不準確。一首歌流行帶太多因素了。未踏出一步之前怎肯定那塊地的硬度。一首流行的歌換上另一份詞，可能更上一層樓。

在這高深莫測的環境下，我寧願採取最逍遙的策略，就每首歌帶給我們的

感覺，製造相應的感觸。如此，不一定取悅聽眾，他們的喜好本來就難以計算，但起碼取悅了自己，且對得住歌曲的生命，年青人需要年青的歌詞，並不一定是青年的歌詞。

某夜某位 DJ 播一首老去的主題曲，說，大家一定想起 XXXXX。但他忘記今天十多歲的小朋友，有緣聽這歌時也不過是個小孩子，感想和他可能完全兩樣。

假如製作流行曲是一場賭博，把所有籌碼只押在一瓣上面，絕非正章。

詞之輪迴

流行曲式的特點是重複，而且貴在重複。善於計算的作曲人會把最重要的段落大量重複，以便上口。歌詞呢？此等依附曲譜的寄生物，自然也得重複，便於記誦。

一段樂段的安排，不外ＡＢＡＢＣＣ，ＡＢＣＡＢＣ或ＡＡＢＢＣＢ，等等。但無論如何，要Ｃ部的詞是一個總結，在結尾只唱一次；或者要Ａ部的詞是一種序幕，一些作為點綴主題而不宜作重點的片段，重唱時另填新詞，卻未免苛求了。

因此，歌詞漸漸缺乏了發展，只是不斷地無端重複反覆吟哦的段落。而儘管填詞人交貨時交代不清，不指明哪一段重唱，哪一段只唱一次，大多數情況都不會造成嚴重影響。怕甚麼？第一次唱是我悲哀，第二次唱他使我心傷，如是，不過是同一感情的輪迴。

基於這種令人心痛的現象，喜見潘源良填的〈一人戰爭〉，末段情節逆轉，出人意表的發展，確實刺眼如一種快慰的曙光。

歌詞最初寫一段的共同奮鬥然後戰友中途離去的題材，「跟你共奮鬥就覺興奮……怎知漆黑之中你竟灰心。」到末段，「轉身又是你再度向我走近，張開的手擁我進衣襟，仿似舊戰友再會快慰不禁。」聽到這裡看到這裡，總以為是一般舊友重逢皆大歡喜或大結局吧。但結局卻是「怎知手中刀要刺我的心，茫然抬頭難辨你是何人！」原來先前所見全是錯覺，這突變霎時為前面較為平面的描寫添上另一種意義。歌詞的結構亦不單是無意義的反覆輪迴了。

Linda姊妹

同一個旋律，改編成兩首歌，然後又比較各自的命運，這做法，趣味性濃郁，啟發性卻不大。

為甚麼這首紅那首黑，這人人懂得跟著唱，那首前所未聞？

最簡單常見而又毫無分析價值的理由是：一首是重點歌，由唱片公司建議，由電台動手推介；另一首是碟底歌，買回來聽，要記憶力好的才曉得。

事情簡單至極，必定要一個旋律兩首歌同時得蒙欽點，才可比較其他因素，

如歌手級數、演繹感情等。

當然也要數到歌詞這一環，不過我寧願相信詞的影響是深遠而非顯眼的。

除非太壞或太好，否則一首歌的流行命運（並非作品好壞），知名度（並非水準高低），實難以受歌詞操縱左右。詞好，會令聽歌人慢慢慢慢說好，為甚麼會這樣？不過，要流行的早已流行了，大勢難改。

梁安琪小姐在亞視音樂節目分析幾個流行榜走勢，做法著實刺激。又微絲細眼，找出張學友唱紅了的〈Linda〉，原來原曲也為張立基改裝過，成為同名歌。分析之下，為甚麼一首不知不覺一首又成為榜首冠軍作？理由是大張Linda是瑰麗情歌，小張Linda卻寫離家少女，後者難令人有共鳴。

這理由，我想著實是令寫詞人委屈的。〈大地〉也不是典型樂迷慣常的感受；關淑怡〈叛逆漢子〉也是寫離家少男，同樣在收音機有得聽。

124

榜首〈Linda〉是張學友第一首上台歌，自然給推推推，或者上頂或者徘

徊，另一首呢？大家給張立基的力量和機會，早放在〈今夜你是否一人〉及〈不

見她〉身上，〈Linda〉至具姿色，都上不了榜。

歌播多了自然流行，當中的運作，有太多的慣例，要分析成敗因由，大家

都只能推敲，甚麼也不能真正影響甚麼，此事大家應該十分明白，也十分難過。

125

塵緣細說

羅文說〈塵緣〉是首情歌。

我便想，怎麼可能呢？寫這首詞的時候，苦苦思索一種既適合旋律風格（略帶中國味）和羅文歌路的題材。徐日勤這首曲令我想起夜行的感覺，一步一步緩踏著，而沿途的光影也緩緩疊著，更行更遠還生；想起羅文便想起他披著素色大樓的身影擋在昏黃街燈前面，於是想起塵緣兩個字，一點點夜，一點點中國……然而終究要寫甚麼呢？總不能抽象地寫塵緣。

在那段日子當中，一回頭一回顧便想起宿舍的生活，熱鬧過後忽然處在無人夜半裡。

「繁華漸散，仍然踏進這街道，過往的光景滿路旁。」——實情是這樣的，我仍舊在從前的巴士總站下車，再往上去便是舊居，但如今卻要往下走才是歸家的路，莫名其妙覺得委屈起來。每條燈柱每個路標還是一樣的，如今走的路卻是逆轉了，過往的光景，相反的方向。

「也許無知，留連在這老地方，前塵的深處不停望。」——實情是這樣的，從宿舍搬出來，便租了對面一個單位住，以收守望相助之效，因為我深知，住得遠了，誰還耐煩去維繫交情？

「相識至交，笑擁當天的我，每次聚散竟不發覺為何。」——實情我在想，同住一場，當初只因為都選擇了這間宿舍（外貌環境……），並沒有想過將要認識誰（最初只是一批素未謀面的陌生人），除卻客觀因素造就之外，竟再弄不清楚為甚麼相識又為甚麼走散了。

「戲短情深」——實情是說，只住了短短三年，戲卻好像仍未到結局，自己強行加添續集。

不過實情歸實情，填充時自得節制著私人的經歷，轉化成眾人的感慨，情節遂模糊抽象起來，不然落手太重，有誰的舌頭嚐得到？如此而已。

而羅文說這是首情歌。

為甚麼不可呢？為逝去的，喝一點酒，失落幾個無眠的晚上，在老地方流連，多看幾眼，怕沒有下次了，回頭的一剎皆寥落。愛一處地方，它包含的時空和人物，太深了便有了一段愛情的熱度，正如從前的革命烈士，愛自己國家民族太深了，便昇華做宗教的狂熱激情。感情到深刻時，誰可鑑定原屬的類別？

所以我也說，〈塵緣〉是首情歌。

高麗旋律——韓國情

從前比較渾噩，很少留意改編歌曲的來源，除非原曲大紅大紫，否則，僅憑直覺，便只懂分辨這是歐西歌，那是日本歌，就這樣。

至於韓國歌，真是無知，原來也是個重要的旋律寶藏。大概以往一律將之當作日本貨吧。

自從〈幾許風雨〉之後，才留意到韓國歌的存在。真好，連綿不絕苦苦糾纏有層次感。（對不起，只懂得用四字詞來描寫音樂。）

129

後來也有幾首韓國歌從監製手上接過來。大概是韓國話還未聽得習慣，第一次聽DEMO的時候，總覺得要寫一些比較特別的題材才應景，因為歌怪。

正如我們用黃種人眼光看黑人的姿態，聽他們的語言，因為陌生，不明所以，任何感情只給看成一種效果——怪，即使內容其實十分慘情。

到聽多了，卻又覺得事有蹺蹊。

事情是這樣的。

其中一首初聽甚具南美風味，節奏懶洋洋的，我還對監製說，不如寫些夏日風情吧。誰知事到臨頭，反覆把歌聽多了，才慢慢從旋律浸出苦情味。

只覺每個音總是向下沉，於是南美風味，夏日風情演變成天涯淪落人，還覺得有涼意從化學作用中滲出。

不過監製要求維持原判，需要輕鬆一點的，因為音樂編排也如原曲一樣悠閒如仲夏的搖椅。

或者因為這樣，我方懂得反省，是不是太喜歡出售灰色的感情，因而濫殺無辜的旋律；抑或心理作用，一想到韓國，這個和中國、日本文化血脈相連的民族，一片溫柔的傷感，遂自作多情；又抑或，每個文化的本質都潛藏在各自的旋律裡，是那裡的人，自然想到甚麼的音。不是麼？即使溫情如〈康定情歌〉、〈讀書郎〉、〈三輪車〉……聽著，竟滴出淚來。是不是因為這些就是中國情。

無政府狀態歌詞

〈天花亂墜〉是個美麗的名字，歌詞的風格亦如名字本身，燦爛、開放，但一發不可收拾。

不必在官方刊物也可以說，這是一首無政府狀態的歌詞。所謂政府，卻不一定是得到廣大樂迷一致支持的政府。所謂政府狀態，是指我們聽寫兩方面都習慣了的一套寫法。〈天花亂墜〉卻有很多意想不到的，脫離常規的地方。

一般歌詞在語義層面上都必須是有「意思」的，無論多麼抽象概念或陳舊無效，都不失一個意思。可是，「今天歌歌多呵呵」後五個字在語義上卻是空

132

白的。不過如此反動，又令我們想到，我們唱出來的詞，是可以單純在語音層面上產生作用的，「歌歌多呵呵」五字同韻，有一種直接描摹吟吟沉沉喃喃自語的效果。或者在歌詞上引號括著這五個字（或下一段的「歌歌多嗨嗨」），就比較容易明白，這是直接引述，表演狀態，而非報告感受。

另一點是打著紅旗反紅旗。〈天花亂墜〉本身是一首歌，卻用歌唱的形式諷刺流行曲，還大膽包天點名批判，Sara 及 Linda 無辜牽涉在內。一邊唱一邊諷刺所謂的是無意義的傷春悲秋……唱完了還加上句旁白：或者我應該閉嘴。這也是不足為奇的，最大的諷刺力量往往在於歌手推翻先前所建立的力量，營造出一個反高潮效果，反建制的意味。

「我今天……」一段算是副歌，一般副歌都集中火力寫主旨，寫全曲重點所在，一針見血，不再羅列了。當然這只是慣例，因為副歌重複得多，反覆唱著主旨，有助聽眾記憶。〈天花亂墜〉卻在副歌進一步羅列更瑣碎的事情：「你

股票價格怎麼，你工作報告幾個……你家裡老幼怎麼，你炒過芥菜幾棵……」

多疑的我，往往覺得，如此這段莫非就是我們生活的主題，繁雜無謂？

無政府狀態是新一種政府面世的前夕，新的未必好，舊的未必差，最有各

種各樣自治狀態並存。在歌壇，這是合法的。

黃霑

黃霑給我們的啟示（上）

〈原文載於《詞匯》第十期 1985 年 9 月〉

撒開了他的不文，他的雜文，甚至粵語歌詞開山祖的地位，他的歌詞最少給予我們四個啟示。

啟示一：杜甫與李白之間

杜甫求工鍊而李白好飄逸。現在的詞人在創作過程上似乎大都選擇李白，但卻更接近好逸，尤其填詞這遊戲，追求速度與急就，往往在飄逸與草率之間畫上等號。

在創作態度方面，黃霑有時是杜甫，有時是李白。可惜的是，後者的態度只能急就出太白的污點。

以〈親情〉為例，「就像春風吹遍身心」之後忽然來句「去我滿懷卷」這樣緊密的一句，可以解釋為追求文字密度，但草率可能是更真實的理由。因為「我」、「滿懷」這幾個意思根本可有可無，「去」字作為「春風」的動詞，還有更多通順而生動的代替品，又何必破壞前面一貫的淺易語法和語氣？又如「俗世幸有這種愛、流露人類至善，能在這哀樂人生」，到這句為止，歌詞淺白之餘還能保持書面白話的完璧，到「係有真愛見」卻頓然失陷。語氣不連（「能在這哀樂人生」與「係有真愛見」之間，需要動詞作聯繫，「見」字在此只作補助性質。）風格不連貫，原來只為要押韻（「見」和前面的「善」），可謂得不償失。李白有很多癖好使用的題材（送別、飲酒），畫面（輕舟過山），比喻（友情如海深），黃霑也有。且看〈心債〉內重複的字眼和觀念：「無限無盡愛在我心底」、「千代千生難估計」，可謂把無限的觀念推到極致，另外「悠

136

悠心中癡意」、「萬般癡心」又把愛意寫到難分難解，否則怎能把前面的「心底」和「癡意」結合為「癡心」？當然還有當時「一百分」的四胞胎（分別在四首歌詞裡出現「一百分」）。再看〈交出我的心〉：「交出我一生，憑一顆愛心」，第二段是「傾出我此生，憑一片真心」，「交出我一生，來交出我的心」，下一段是「傾出我的心，全傾出我的心」，乍看可能以為黃霑省力，略加改動便填滿第二段的空位，細看其他作品內的「永留心中千百印」（〈舊侶難忘〉）、「萬般情，萬般恨」（〈萬般情〉）、「萬縷相思有何用」（〈情未了〉）、「最怕是千千情會惹起千千恨」（〈衝擊〉），又可能以為黃霑別具數學天才，再看其得意之作絕少數字，也不多心，才明白「千」、「萬」只是手倦時充塞空位的百搭楔子。

　　至於詞意翻來覆去而猶在原路上徘徊不前，這種太白遺風已於〈盧國沾的嘆息〉一文論結構時提及，在此從略。

黃霑以杜甫的態度創作時，卻寫出了白居易的風格。〈當你寂寞〉（羅文唱）就是用字淺白，語氣自然而不用經太多消化咀嚼的作品：「當你寂寞，當你苦悶，你心中可有飄過我」以至「所以日後，當你苦悶，請把歌聲再聽，記住我」都沒有脫離日常用語的範圍，沒有過分複雜的句法，把「死寂」、「沉悶」、「苦楚」、「寂寥」、「落寞」這些較近文學用語的字眼和「寂寞」、「苦悶」比較一下，就知道「當你寂寞」的好處。〈明星〉是另一例子：「當你見到天上星星，可有想起我，可有記得當年我的臉，曾為你比星星笑得多」，是「星星」，而不是冷月、孤星、繁星，令語氣更接近口語，「星星」縱然拗音也不枉此拗了。〈問我〉也是一例，可惜的是「問我歡呼聲有幾多，問我悲哭聲有幾多」的「悲哭聲」未夠自然。

自然，講深意，〈明星〉和〈當你寂寞〉不及〈找不著藉口〉，論新趣和修辭又不及林振強的豐采;但〈明星〉、〈問我〉卻像元曲，元曲所重所貴在於坦率、自然、平實而不平庸。

《交出我的心》和《明星》之間其實有很多共通點，但「千錘百鍊」只要「千」、「百」而不要錘鍊，只求速度而不求濃度，就造成行貨與力作之分，這啟示不可謂不重要。

啟示二：絕處再逢生

寫主題曲頗難。難不在如何切題。只要思路明確，方向既定，便不難做到。

黃霑也常使用點題這道板斧，例如「屠龍刀，倚天劍斬不斷，心中迷夢」（《倚天屠龍記》），「在我深心內，明白四季情」（《四季情》），「輕風吹過，就見天虹」（《天虹》），但這板斧鋒利處在於能破開題目的限制，另創一完整而又能緊扣題目的意念。

《天虹》由天虹而至幻象而至大千色相僅屬一般範例，《四季情》從四季著眼，寫情感變幻如四季，以至看透一切而淡然處之，比《天虹》略高，但《倚天屠龍記》能夠把難分的感情和刀劍拉上關係，既點題而又能游刃於題目之外，

才是妙著。至於〈用愛將心偷〉，能夠從千術這樣死的題材上寫出用愛偷心的生路，更是絕處又逢生。

盧國沾說當今寫主題曲能手只二人，在不敢妄自菲薄之餘，他推舉的另一人就是黃霑。絕處逢生之外，黃霑又善於處處圍攻，多方照應主題。〈上海灘〉無時不出現浪、江水，從浪花多方引申至愛情、爭鬥，另一路奇兵是用字，〈用愛將心偷〉便故意選用「偷」、「騙」、「計謀」、「盜」、「欺」等字眼，回應題目。

黃霑給我們的啟示（下）

〈原文載於《詞匯》第十一期 1986 年 1 月〉

啟示三：從風裡淚流開始

黃霑由〈愛你變成害你〉寫到〈愛你愛到發晒狂〉，由國語到粵語，經歷了兩次歌曲主題的變化，也經歷了多次口味的轉變。

第一次接觸「千般愛，萬般恨」時可能還會懾於千萬的威勢，但時間和次數卻壯大了聽眾的膽量。這是口味因過膩而轉變。

從前多楊柳，多衣襟，現在多電話，升降機，所以有〈傷心的電話〉、〈白金升降機〉，這是口味因時代而轉變。

從前冷風寒風一起已足以令人動容，現在則非指明怎樣的冷風，風和人的

141

感情關係不可。這是口味隨審美力提高而轉變。

現在要求畫面多，安排於抽象說理之間。但黃霑的詞卻傾向於分析，解說而忽略畫面呈現，即使有罕見的畫面形象，卻又止於「風裡淚流嘆別離」的階段，從前大抵還可賺人唏噓，現在卻非〈捕風的漢子〉和〈夏日寒風〉不可了。

我們看〈長夜 My Love Good Night〉的「再聽當天一起選的唱片」便可以知道，粵語流行曲其實也是時代曲，需要這個時代的時代感。

啟示四：

黃霑的詞雖然不大似「時代曲」，卻肯定是「流行」曲。他寫的雜文，旋律和歌詞都告訴我們他的創作方針，爭取群眾，以易於感動群眾的手法和題材來寫，創作的主人是讀者而非作者。

我們從黃霑三種歌詞的風格大可窺到流行歌詞流行的竅門。

第一類是民族歌。要訣是口語化、口號化，不必太深刻觸及實情，探究真像，流行曲聽眾最多只會愛國，怎樣愛，愛甚麼樣的國已大大超越關心和認識的範疇。〈中國夢〉追求的是民謠式的平實之美：「要中國人人見歡樂，笑聲笑面長伴黃河。」加一點具煽情的號召：「衝天開覓向前路，巨龍揮出自我。」

但詞裡面的「何時睡獅吼響驚世歌」、「五千年無數的渴望，在河中滔滔過」卻略須咀嚼，非如〈勇敢的中國人〉般即食，所以〈勇敢的中國人〉更為流行。

〈同途萬里人〉前段寫景，走過「天蒼蒼山隱隱茫茫途路」之後，黃霑還是選擇了較安全的，較表面的路，寫最多人可理解的絲路精神：「願共你同去踏開新絲路」、「莫怕惡風高」，因為這條路較易為人發現。

第二類是情歌。黃霑的情歌往往不用〈零時十分〉的香檳，〈長夜〉的唱片去裝飾，也不寫〈情若無花不結果〉、〈陪你一起不是我〉的心理變化和矛盾，而是直接一板一眼的寫愛情，而且往往是省悟後的結論，略去省悟的掙扎過程。例如〈男人女人〉：「男人錯幾千次仍係走運！女人錯咗一次會誤你終身」、「男人有幾多個為女人傷心」、「做女人我要為愛做人」；〈愛你變成害你〉：

143

「為甚麼會變成害」；〈倚天屠龍記〉：「常人只許讓愛恨纏心中」……這些愛情真諦式結論的優越條件是：有類似經歷的人較多。說「我因愛而誤終身」，總有很多聽眾是過來人，說「我因某紅衣女郎愛我愛別人而感情甚矛盾而悲劇收場」卻較少過來人，但這些過來人拍案叫絕之聲卻更響。

第三類是古裝劇主題曲。以文言筆法寫詞有如行鋼線，一不小心便會一面倒。用字過於艱僻，只有學貫五經才懂欣賞，過於淺近平庸，又流於風花雪月，殘月春風，連不文或不懂文字的都嫌陳舊。但看〈萬水千山縱橫〉的「豪氣吞吐風雷，飲下霜杯雪盞」、「誰知心醉朱顏，消逝煙雨間」便很能允執中庸。當然「霜杯雪盞」可能太深，於是便有「憑誰憶，意無限，別萬山不再返」照顧讀者，「憑誰」、「卻笑他……」、「意無限」顯然是古典曲詞的慣調，加上淺近的意思，便令多種讀者都會稱心滿意。

〈兩忘煙水裡〉的「塞外約，枕畔詩，心中也留多少醉」、「磊落志，天

地心，傾出摯誠不會悔」以至「他朝兩忘煙水裡」都是只求麗，不求深。因為連「笑莫笑，悲莫悲」這樣禪趣逼人的佳句也受人非議，不知所云，黃霑又奈聽眾何？

這個啟示是：不要小覷聽眾的主宰權，不要高估聽眾的欣賞力。

有這樣的往事：黃霑寫〈家變〉，恐怕「變幻才是永恆」過於玄妙，加一點大家都懂的比喻：「如缺後月重圓」，但不懂之聲仍然喧天，於是緊接著的〈大亨〉便一於「他也在找，我也在找……」，只有聽眾安坐一旁不用找，不用心，只用耳朵。

聽眾的數量和作品的重量有時是不可輕視的矛盾，怎樣伸手向兩邊去採，怎樣在中間找一個恰可的位置，難度不下於寫正統的詩詞歌賦。黃霑肯定是個出色的半邊人。

如果他不再李白的話。

‖ 5·5 3 2 1·6 3 3 | 2·3 1 6 5 — |

三餐一宿世共一雙到底會是誰,

一種相思兩段 戀 半生說未完,

執子之手卻又分手愛 得有還無.,

歡喜傷悲老病生死說不上傳奇,

| 6 5 6 2 2 3 2 3 5 5 | 2·6 1 2 1 — |

但凡未得到但凡是過去總是最登對.

在年月深淵望明月遠遠想像你幽怨.

十年後双双萬年後对对只 嘆看不到.

嘆台上卿卿或台下我我不 是我跟你.

‖ 3 2 3 5 5 5 6 5 6 6 6 | 2 1 6 1 3 2 — |

俗塵渺渺天意 茫茫 將你共我分開.

| 6 5 6 2 2 3 2 3 5 5 | 1·— 6 1 6 5 — ‖

斷腸字點點風雨聲連連似 是故人來.

〈似是故人來〉手稿
收錄於梅艷芳專輯《The legend of Pop Queen Part I》 | 1992 年發行

似是故人來

「雙鐲」主題曲

曲：羅大佑
詞：林夕
唱：梅艷芳

```
|5 - 6 |6 5 · 6  |6 |5 - 6   3 6 |5 -|
```

同 是過路同 造過夢本 应 是 一 对，
何 日再在何 地再聚 說 今 夜 真 暖，
留 下你或留下 我在世 間 上 終老，
台 下你望台上 我做你 想 做 的 戲，

```
|5 - 6 |5  6 · 3  2 1 |2 - 6  1 3 |2 -|
```

人 在少年夢中不 覺醒 後 要 歸去。
無 份有緣回憶不 斷生 命 却 苦短。
離 別 以前未知相 對當 日 那 麼 好。
前 事 故人忘憂的你可 曾記 得 起。

第四回
像我這樣的一個聽眾

聽歌學品味?

聽歌據說竟然可以反映品味,是甚麼人聽甚麼歌……嗎?

我有一個外形比較粗枝大葉的朋友,他非常喜歡〈傻女〉這首歌,同一盒帶錄了十幾次聽了無數次之後,又四處向人推薦。

誰知有個高品味人士向他潑冷水,不但不感動於他興奮熱誠的一顆稚子之心,慢條斯理滿有智慧說:「呢啲咁嘅歌,都好 commercial 啫。」(大家知道,CIAL 的發音,/seɪ/ 要吐得清脆並不輕易,噴得人滿面口水之餘又可顯示

150

教養的樣子。）

或者，要我們每個人都公開宣布，平日不聽古典（了無人聲久久一下Beat，甚至只是中文歌，只是小調，那麼可能會令人難為情。

琴音連跳針了也並不察覺），只愛流行，甚至，不是搖擺爵士，只是Euro

不過如果我承認，給我選擇，我寧願聽〈傻女〉，專心致志聽它幾分鐘，滿有感動，因為歌者用一把人聲唱一段切實的感情出來。至於古典，當然不是不好，但自問不能從〈四季〉之中分辨出，這是春，這是秋，聽久了便覺得混淆。這些純音樂於我的作用，往往在於培養一種氣氛，一種心情，寫稿時不至於像流行曲那樣連詞帶字般寫在紙上。既然作用不同，為甚麼會有高下之別？

而且，判別品嚐一首歌，應該憑自己個性及才情作出選擇，一開口便說商業化非商業化，只靠這些空泛概念做擋箭牌，增加聲勢，分明不是聽歌之人。

判別品嚐一首歌，應該憑自己個性及才情作出選擇，一開口便說商業化非商業化，只靠這些空泛概念做擋箭牌，增加聲勢，分明不是聽歌之人。

好戰分子

紅鬥白，男鬥女，真是永恆的搞氣氛手段，由日本到香港，由舊時台慶龍鳳鬥到昨夜勁歌金曲季選。

一定要陰陽成均勢才有瞄頭。可惜，香港男歌星多女歌星少，陽盛陰衰，無需要啦啦隊吶喊，也知道男歌手入選金曲數目一定較多。誰有分量入選，大家心中有數，未揭曉，便知道女子啦啦隊白啦。

其實何必再在性別上搞對抗？

男男女女如今只各自為自身奮鬥，還是個中性社會。連女觀眾也不會因為女歌王落敗而覺得女權受到挫敗，不如另找對壘的火頭。

最好以歌星本人為單位。日本紅白歌手合戰其實無戰意！只因勝敗無干，每一方人多勢眾，敗了，也只道是鬧笑一場，又不是一個人扛得起的鑊。唱片大賞便刺激了，十個人困獸鬥，選一個冠軍，人鬥人，不是歌比歌，無可抵賴。

商台叱咤樂壇頒獎禮，以歌星為單位，比比誰的歌曲播放率最高，分男女新人組合四組，定一二三名，極像中小學生考試派成績表，可以說是刺激創舉，可以考驗眾星面色能耐。

可惜事後很多人批評太殘忍，太無情之類。其實樂壇本來便殘酷，但凡要獎項，便要選舉，便要淘汰，便更加殘酷。要仁慈不如執起麥克風也順手執個獎？

頒獎典禮的觀眾也是殘酷的。要真正聽好歌自己心頭所好的歌，不如在唱片自己慢慢揀！把眼睛放在選舉結果上面，無非就是為了看歌星和歌曲肉搏，隨機觀歌鬥，總之，大家都是好戰分子。

不聞新人笑

我們一班人拿著港台十大金曲候選表格當賽馬分場表般挑選穩膽熱腳——

這正是這類選舉的存在意義之一。

本人聲大大，提供關淑怡〈難得有情人〉為穩膽之一，誰知呢？眾朋黨報以鄙視柴台聲說：「此膽勤操大勇，但不獲准入閘，無緣出賽。」翻閱佳績，果然竟然上不到第一位。反而是同馬房的〈星空下的戀人〉疏操即起，想是拜廐侶〈難得有情人〉氣勢所致。

其實這一向是中文歌曲龍虎榜本色。新人縱然有真正白金曲出現，也因為新的關係，上不了神台，不能在官方紀錄上成為大歌，更多風頭，那首歌也無

157

福消受，前歌緣後歌得福。當然，能夠有極響的頭炮，接著下一擊也必然有流行機會。張立基的〈你好嗎〉，論播出率在當時也是一鳴驚人的，比〈夜消沉〉也更具經典風範，可惜，因為新。

如此，看歷年龍虎榜冠軍歌未免有一種遺憾。新人的開山勁歌都給摒諸榜外，在眾人回憶中少了一條根。

原來論資排輩也不止日本樂壇中國政壇呢。

另外，港台較早時公布龍虎榜評審準則重新釐定，加入唱片銷量一項，但未知細則如何。很多歌在上榜至高峰之日都未曾出片（其餘是要向顧客示範及向唱片商顯示本色以求多入貨），銷量因素又是否略去不計，抑或在榜上攀升能力不及已上市唱片的歌曲呢？抑或，以後無緣上榜呢？

說到底，這些都只是有心人才有心關心的問題，標準樂迷，只專心聽歌。

串燒

雞尾歌叫雞尾歌，雞尾酒是由各種質地的酒混合而成，正如不同節奏情調的歌合為一體，成為雞尾歌。

那為甚麼又要叫做串燒歌呢？

這名稱不知是從哪時開始的，不如胡亂猜度一番，大概是快歌開始當道以後的事。

從前，大家總認為只有慢歌才具有皇者格，長青格，入選金曲格。（不信，翻翻早年的紀錄。）如今，很多快歌都可以一放到底，成為一張唱片內真正主力，並非單純被認為打響鑼鼓的炮灰。

快歌既然地位提高了，大部分多曲合體的又以快節奏適合跳舞為主，那溫文爾雅的雞尾酒，令人想起晚禮服領帶僵硬開叉的指頭，又怎切合實情？

實情真是串燒。

串燒是把一件件揀手貨一叉成擒。

串燒得講究火喉距離角度耐性，是一門略具難度的手藝。

串燒把不同物體熔於一爐，事成以後卻又個別分明，並非如雞尾一般混沌。

串燒夠熱辣辣。雞尾酒太冷。

串燒即是熱鬧，總有一大群人在勞動得身水身汗，難道不是七指十沾塵地燒，只一個在燒？

串燒代表年青。

所以串燒是個好名。

160

流行民歌

或者因為知識不夠廣博，判斷力不夠，向來對於甚麼叫民歌甚麼才是民歌這個大問題，不懂得回答。

昨夜中大一個歌唱比賽，參賽組別分為民歌組和流行組，本來是慣例，凡拿起木吉他在台上一彈一唱，簡潔清純的，便是民歌組，播MMO或略帶台風者，便算流行曲。而從曲目看，予人新或新過的歌，便帶有流行的意味，民歌則十年如出一套的一批。

不過昨夜雨疏風驟，忽然把〈坭路上〉吹過了民歌組。而我們一向的感覺

161

是，流行樂壇中人製造出來的永遠是流行曲，〈坭路上〉由盧冠廷作曲鄭國江填詞，分明是流行曲，雖然盧業瑂的聲線和演繹滿是泥土氣息，總也不能逾界吧。

然後，在流行曲組又有人唱改編自典型民歌〈Today〉的〈相對無言〉。音樂旋律並沒有改變，一樣簡單的幾個 chord，怎麼譜上了中文詞後便忽然添了流行味！關正傑的聲音便算流行派，Brenda 便是民歌派，是因為人還是因為歌？抑或因為詞？

一旦牽涉到詞，問題又更複雜了。是不是〈相對無言〉所包含的高濃度滄桑令這首中文版〈Today〉歸入流行歌組？那麼〈坭路上〉一片青葱便是民歌？〈坭路上〉也有一段時期播出率極高，極其流行，那麼民歌也可以是流行曲了。

基於這一連串疑問，我寧願把當中的分野簡化為一個個商標，流行樂壇中人所唱所寫，即使有山有樹有草，都只是流行曲，凡過去舊一批的英文版，或由不太知名人士所撰，無論風行與否，都算民歌。

162

唱片另一面

經過唱片舖看唱片封套是一回事，把它們買回來打開來是另一回事；正如，在收音機旁邊被動地聽流行歌是一回事，在唱盤上主動逐首逐首聽又是另一回事。

按此類推，從街邊車內收音機旁流行榜上接觸的流行歌是一個世界，流行歌整體的內容，又是另一個世界了。

這道理其實非常簡單，可是總有很多不大用心的人，他們不太著意明白。

某人見我常常在填，便禁不住奇怪，有那麼多歌嗎？市面真有那麼多？為甚麼不覺得？

此人少買唱片，故不大了解行情。他指的市面是甚麼？是流行榜上上落落的幾首？就只有這幾首？

此人可能知道但並不感受到一張唱片共有十首八首歌，聽眾聽到的雖然只得那一兩三首，其餘的六七八首呢？總得有人填有人寫有人做音樂有人唱啊！

而那些不是歌嗎？只是比較少聽。因為比較少播。

當然，少播並不一定表示是劣歌次貨。（一首歌流行的原因太多了，不用來做重點歌的原因也太多了，箇中複雜內情，早已超越了水準高低這問題。）

164

冷門的歌也並不一定是好歌。（正如石沉大海，不一定就是遺珠，地下偏門另類選擇，不一定是高級的保證。）

我絕對相信大部分ＤＪ其實都在努力搜播好歌的，不過可惜好歌定義人人各有己見，所以好歌往往即是喜好偏愛的歌。如果播歌模式真的就單照眾人各自的口味，又可能分散了注意力，火藥集中不來，全軍盡墨，整張唱片面目模糊，缺乏焦點，乏人問津，銷量下降，市場收縮……這是大家都不願看見的。

所以惟有集中火力。

但，聰明的聽眾難道不懂得適當地躲避，趕快發掘唱片的另一面？

165

封套・包裝・推薦

上文我寫：「經過唱片行看唱片封套是一回事，把它們買回來打開來是另一回事。」

我想，對於歌手本身的形象姿態實力，種種，未嘗不可以這樣說：「在唱片封套上瞥見，從電視螢光幕上看見，在收音機旁聽見的歌手是一個模樣，把唱片轉完又轉聽完再聽又是另一個人。」

情況是這樣的，唱片封套設計，只得一個，只能走一條路線，當然要配合歌手本色為要。

歌手本色其實不止一種，取捨之下，自然又以配合主力歌路為要。

至於在《勁歌金曲》或《歡樂今宵》看見的歌手，自然努力珍惜機會，專挑催谷範圍內的幾首歌，電台情況比較好一點，因為時間多，選播可能亦較多，但可惜又因為時間太長，不及《勁歌金曲》等節目，在週末晚作重點介紹式般矚目。

如此一來，便可能造成一種錯覺，某某是唱這類歌的，某某是唱某類歌的。

本來，這樣有何不可？建立一個明顯形象，總比兩頭不到岸、聲音模糊好。

可惜，潮流興快歌，特別是上台第一炮，除非專輯中有驚人突出特慢靚歌，如陳慧嫻的〈傻女〉，否則，水準相若，又值炎夏季節的話，大多需要快歌，以增加活力氣氛。

然後，然後誰敢擔保？還可以「特別推薦」得幾多首？像劉美君第一張大碟全碟盡熱的例子，是很罕見的。

167

從街邊車內收音機旁流行榜上接觸的流行歌是一個世界，

流行歌整體的內容，

又是另一個世界了。

唱：王靖雯

曲：日本和

詞：林夕

MIN、ALVIN LEUNG

聽帶聽碟聽鐳射

原來唱片也會衰老，靜電、積塵、跳針，聽多了又會因磨損而致音色模糊。

有時興致到要聽些經典舊歌，卻發現早已嘶嘶沙沙地蒼老了，舊歌即是舊歌。

直到鐳射唱片出現，才有真正的長青歌。「使用者如果遵照上述的建議去處理，鐳射唱片將可帶來畢生純淨的聽覺享受。」唱片說明書也這樣驕傲的說。

一張唱片內幾首心愛的歌曲，從此可以編入程式之中，按好記憶鍵，便不斷自動重播，還可以重新照自己意願編排歌曲先後次序，輕而易舉，不過一個指頭用力。聽多了又不會刮損，毫無代價，並不可惜。從前兜兜轉轉才聽得一首好歌的日子，大概也不大需要懷念了吧。

想聽一首歌，便聽。這種自由，原非特別珍貴，每個人大概都可以這樣。

誰知這也牽涉到一個人的經濟問題、成長問題，倒非意料所及。

想聽，便聽——不用翻帶嗎？最初擁有的是一部苟延殘喘的錄音機，因為金錢問題，來去便只聽那幾盒帶了，知否世事常變，變幻原是永恆，怎料一眨眼又播完了，想回帶再聽？未免十分奢侈，這機，回頭走的性能早壞了，有一步沒一步的轉，按快速前進鍵，但都快不起來了。平常聽歌，也要間中拍打幾下，否則又要減速歌聲降低了幾度。

就如此挨延著，眼見又要到家變的前奏，好了。——真的是眼見，耳還沒有聽，只消上一首歌最後一粒音剛落，便彷彿看見有指揮的手舉起，預備緊接一首的前奏，無非是聽多了的錯覺。

後來有了唱盤，要聽哪首歌，揀中了，一送唱針便是，由於十分乾手淨腳，漸漸便沒有從前一首完了便先看見另一首前奏的陰影。

填詞人林夕是怎樣的觀眾

演唱會有很多種聽眾。我算是哪一種呢？以前總自以為是：馴良忠貞，有忍耐力，而且勤力。

因為每次赴會之前，我都會溫習歌手的重要代表作，次要曲目以至冷門遺珠。我以為這是很認真的態度。

誰知不是的。今次安全地帶演唱會我便來不及溫習（他們的新唱片共新歌三十六首，膽量勇氣和誠意非頻出混音的single者所能及），結果只攜帶了舊日的記憶紀錄上陣。但這次他們的表演竟然以新歌為主。結果，大半場我都是

手足無措地局促在陌生的旋律之間。但覺玉置浩二的魅力減弱了，音符也爬行得非常艱澀，聽著，竟有點沉悶吃力——除非，碰上熟習的舊拍子老相好，聽覺可以本能地作出反應，才有他鄉遇故知的感覺，才得以讓耐力回氣。

這樣又怎能算是好的聽眾？

所謂故知，所講舊拍子，只不是因為熟習，因為故，不因為知。而投入也只是發洩較為方便的緣故而已。

因此，更佩服那些全神貫注忘形欣賞古典音樂的人，特別是那些首演的新作。

相比之下，我顯然是個典型的流行曲聽眾和觀眾，冷靜地急躁。當然，還不至於不合格，因為有太多衝動而急躁的觀眾。

174

他們大都急於投入——於滾瓜爛熟的旋律——一遇到拍子整齊而明顯的歌便奮勇拍掌，不顧歌曲本身的氣氛，只顧製造必然的熱鬧氣氛，不惜氣力，拍碎溫柔或淒涼的意見。〈戀愛預感〉、〈月半彎〉幾段可拍性很高，故常首當其衝。

其次是曲末急躁的掌聲。或者我比較懶慢鎮定，慣於待時而動；而且喜歡炫耀又喜歡看人炫耀，尤其歌星唱到句尾時故意拉長尾音，簡直是現場表演的生命。可惜很多時都給禮貌或衝動的掌聲震斷，或鬱鬱而終或無疾而終。唉，

你是個怎樣的聽眾呢！

所謂故知，所講舊拍子，只不是因為熟習，

因為故，不因為知。

而投入也只是發洩較為方便的緣故而已。

鄭國江

心中有劍──鄭國江

《原文載於《詞匯》第十三期 1986 年 7 月》

一則舊事

有一次，睡夢中接到朋友的電話，聽筒傳來一串串歌詞，比較深印象是這幾句：「滿海風波滿海浪」，「白髮早晚亦倚閭」。友人很興奮，說有這樣的好詞。

歌是歐瑞強唱，而詞是鄭國江的，寫得很穩妥，大量七個音符的樂句，順理成章造就出淺近的文言句和民謠味，但又不太落於俗套。

已經是七八年前的舊事。那時，填詞主力就只得黃霑和盧國沾，而一張唱片十二首歌，主題曲以外的歌詞就幾乎由鄭國江和江羽（他的筆名）包辦。產量相當驚人，而質量，就當時粵語歌詞的水準和相對於大規模生產的數量而言，也足以自成一大家。

七八年不是一段短時間，尤其對於樂壇和一個從事不斷剝榨腦汁之創作方式的人。如果填詞就等於一個招式解拆的遊戲，身經百戰的鄭國江早已是見招拆招，甚麼招式路數都瞭然於胸的高手了。甚麼地方甚麼樣的樂句要用甚麼的句型，早有一定的成竹，絕不會胡來，也不會強求，隨曲譜旋律的命運而發招，所以，鄭國江的詞大抵是方今天下最少病句的。

兩大優點

一直到今日，鄭還保持他兩個優點：淺白和平穩。熟練的筆法和自然的造句，令他最宜寫民歌式的歌詞。例如〈坭路上〉的「坭路上常與你踏著細雨

178

歸來，簑衣半襲笑語滿途，當初那知這是愛」，〈不可以不想你〉的「可以在雪中不給我衣，可以帶餓遠行仍無倦意，可以……不可以一秒不想你」。這類構想平實的句子，沒有林振強「差點須要戴上降落傘」、「我記得呢個地球最初好似石頭」一類奇想。但似乎更接近民風。

最佳教材

把〈罌粟花〉和〈摘星〉比較一下，便知道鄭國江慣於以平順的語言，寫一些具點題作用的簡明哲理，然後輔以少量畫面。但林振強卻喜歡以故事動作畫面為主，由黑店而帶出禁毒主題。相對而言，鄭的詞風是比較「大路」的，最宜作教科書教材，無論句和意都是健康純淨。羅文以花為主題的《卉》大碟，便可見出幾位詞人的風格差異。黃霑寫的〈牡丹〉一味反覆解說牡丹的風流，但夾有不少典型但無力的粵語詞句：「獻上痴痴愛」、「惹我傾心愛」。而鄭國江的〈紅棉〉則致力於語言的純淨自然，有些簡直看不出曲譜限制的痕跡：

179

「紅棉盛放，天氣暖洋洋」、「結棉子，借風飄」、「紅棉怒放，驅去嚴寒」……。

但追求純淨的代價，卻可能是陷於平庸。寫紅棉的特徵寫得很貼。但，過分穩貼也就是鄭國江的一個缺點，紅棉的一般特性是寫盡了，但也是一般人也會想到的，正如〈坭路上〉，一般人的印象也就是細雨中漫步的兩個影子，設想雖然穩當，照顧週全，但這也如民歌的詞風一樣，對象是「民」，是一般人，接收過程必然要自然而不費力，方能相安無事。

用字造意

比如用字，鄭國江大概不敢在「奪了萬世」之後加上「瀟灑」兩字（〈秦始皇〉），一因為是形容詞而非名詞，二似乎現代用法不常用於歷史人物。但配合「奪」這個動詞，卻又因為配搭新奇而有一種活的意味；鄭國江用字不是死板，但有時過分妥貼，切合日常用語的格局意境，卻多少有點呆悶。例如〈最後的玫瑰〉：「昨日那份愛可會抓得住，昨日那份美失去像漣漪」，這類詞句

180

沒有不妥，只是看的聽的可能會有「我也這樣想」甚至「我也會這樣寫」的想法，但很少有「我絕對想不到可以這樣寫」的讚嘆。

至於造意，同樣寫花，鄭國江忠心於紅棉的抽象喻意（英雄形象，不怕風霜等等），但林振強寫〈杜鵑〉、〈桂花〉等想像馳騁於更廣闊的天地，且往往是根植於實景的天地，例如〈杜鵑〉：「山坡強迫你共尋夢」，即使是寫抽象的特性，也有較為複雜的並非單面單向的描寫：「你本應完美但你欠香氣，還是你寧願平淡覓退避。」

不虞離題

給一個題目鄭國江寫，應該絕不會擔心文不對題的。像〈城市民歌〉，相信難有寫得更準確的：「一首好歌似水，尋覓知音奔遠地，默默喚醒世上群眾」，比喻很貼題。但有時也許會過於黏滯。〈水中蓮〉要寫色空之理，看得出填的時候很努力加入「色即是空」、「似在佛法中」等字眼，所以「沉溺愛

海中今已驟醒」是理所當然而出的一句，而「理所當然」正是鄭詞的弱點。這首詞較可觀的一句反而是不含哲理的開頭一句：「荷葉正翻動，翻起我的夢」。

〈隨想曲〉其實有不少想當然的金句，像「名利我可以輕放手」、「名利不刻意追求」、「是我的雖失去他日總會有」，但金的成色太高，反流於僵硬無味。得最佳歌詞的原因，還在於較新的「渴望是心中富有」、「請收起溫馨的愛意，留在心中好像醇的酒」切合歌者徐小鳳的風格。

心中有劍

大膽的用字，具體的意象是寫作的利器。如果要我們純用剖析的判斷語言來寫抽象的哲理，就真如手無寸鐵地上戰場。看過「雲與清風可以常擁有，關注共愛不可強求」的可深可淺，應該知道，鄭國江也有招有劍，只是，全在心中。

182

遠遠近近裏·城市高高低低间
沿路斷斷折折那有終站
跌跌碰碰裏，投進聲聲色色间
誰伴你看 長夜變藍
笑笑喊喊裏，情緒紛紛忿忿间
誰令永永遠遠變得短暫
冷冷暖暖裏，情意親親疏疏间·
人大了 要長要更難

一生人只一個
血脈跳得這樣近
相處如同陌生 辭別却又覺傷親
一生能有幾個
要讓你的也是人
正是為了相愛便遺憾

說說笑笑裏，還覺得歡歡喜喜
誰料老了來了另有天地·
世界太闊了·由你出生當天起
童稚已每句地遠離

藍色時份
音樂曲
赤子 邊

〈赤子〉手稿｜收錄於音樂專輯《皇后大道東》｜1991 年發行

第五回
不是鱔稿……

只是有事沒事 偶爾的失落 不知該跟誰說 剩下的寂寞

特別聲明：本文大底有鰭的作用和性質，但有很多問題實在想找個機會痛快嘔吐出來，我想，要吐還是自己親身吐吧。

電子中樂——噱頭與品種之別

有一次看黃志華[1] 在音樂雜誌中談及中樂的潛藏可能性，心頭一凜。他說，現代流行曲如果想再翻新意，大可加入中樂色彩。中樂樂器許多音質和感覺是目前傳統慣用的樂器無法奏出來的（例如二胡的蒼涼）。看罷，有一種孤獨的共鳴。

後來聽黃耀光[2]說 Raidas 最新的音樂概念是以電子玩中樂。原來他喜歡中樂，而這也是用傳統的暖意注入電子樂冷調的好辦法。〈不願置評〉本來就想加入一些中樂的色彩，所以歌詞特別有「平日舞台功架」這粵劇的意象出現，以作配合。後來，黃耀光改變主意，準備把這意念留待大碟作重頭。

於是有了〈傳說〉。但黃耀光有點惋惜，因為之前已經有〈Made in 工K〉及〈石頭記〉。原先以為突破性創新的效果，反而落在人後，有跟風之嫌。

但我勸慰他：不要緊，以中樂入電子，並非純粹的噱頭，而是一條新路。如果我們把這種富東方味道的效果稱為一種音樂新品種，那麼誰先誰後其實並不重要，重要的是誠意。我們並不是在販賣東方，和中國。

1 香港樂評人
2 香港歌手，Raidas 組合成員。

我也呼籲大家：不要把新意視為噱頭（故我最討厭 Gimmick 這字眼）。

應該懂得判別，這是新品種而非刻意標奇立異，大家應發掘這品種裡的不同風格：〈石頭記〉的清麗流暢，〈傳說〉繁密急遄的情緒和嗩吶帶來的虛幻荒謬感，如果可以這樣看，誰先誰後有甚麼分別呢？這就是噱頭和品種的分別。

正如人們對 Euro Beat 不公平的對待。甚麼叫模仿？甚麼叫吸納？歐陸節奏其實也是一種流行創作的模式，我們用中文詞填進這些旋律和節奏當中，並不表示要模仿。任何音樂其實都可以歸類。為甚麼寫些爵士味重的歌，唱 Funky、Sovling、Blues 就表示深度，唱 Boat Music 就是噱頭？流行和低俗，冷門和高級似乎不應胡亂畫上等號。

最重要的始終是誠意和成績——音樂做出來的成績，不是銷量成績。

大家都在吸收，消化和演繹，只要不是粗製濫造，因潮流所趨而快工出大貨就行了，模仿和吸納之間應該有一個實力的距離。

〈後記〉：：嘔吐完畢，請大家拿出手帕抹淨鱔潺。

俗世的愛侶誰可永相戀
談情遊戲我早厭倦
若果這刹那時空
隨着我的書本扭轉
那痛快故事
必定償素願

小玉典珠釵
鈿華求長埋
祝君把新歡
乘崖投豪門
我要是變心有誰為我盡情寫

小玉休相迫
檀郎無悉情
三載失釵鳳
瑤台未重逢
我叫天搶地誰過問

重合劍釵修補破鏡
只有寄情戲曲和文字
盟誓永守地老天荒以身盼待
早已變成絕世傳奇事

實際景況已無可再更改
雷同情節永不似期待
自古書裏說梁祝寧願化蝶飛
我也要化蝶躲入傳說內

庵中孤清清
長平無逃情
江山悲覓損
流離仍重圓
我偶然和她見面亦覺甚疲倦

花燭映親臉
難為郎情長
交杯飲砒霜
案台諸盟鸞
我散心解悶誰作伴

傳奇

〈傳說〉手稿 ｜ 收錄於RADIAS 專輯《傳說》｜ 1987 年發行

Raidas 這個字

事發之後，反而令人想起事情最初最初的起點。如果不曾合過，又怎麼會分？

Raidas 拆夥消息散布以後，才忽然想起這個名字是他們當初參加 ABU 時草定的，最初還斟酌思量一個適當的中文隊名。雷達仔比較親切，其實最貼切是凹凸匙，互有所長又互相契合，連結起來無半分縫隙。

不過名字始終只是一個名字，顏色才重要。儘管當初左秤右度，不能想像一個意義模稜的英文名會在香港中文歌壇搞出知名度，走紅以後，卻又覺得，

190

叫 Raidas 也十分不俗，不過，如果時間可以回到兩年前，是否可以想到一個更好的名字？……這樣子反覆思量，似乎還是兩年前〈吸煙的女人〉前奏響起然後又嘭一聲曲終的日子，誰知呢？又拆了。

有好些人問我好些感想。我或者答：有甚麼呢？陳德彰會繼續唱歌，黃耀光會繼續作曲，只是陳會唱其他人的曲，黃的曲又交給其他人唱。以往有人喜歡陳的歌喉唱功聲線，讚歎他現場綿綿無盡的拉音，將來一樣也會捧他的場；以往有人認為黃耀光的旋律動聽，即使將來由其他人唱出來，大抵也會特別留意唱片上作曲編曲一項的名字。除非有人對 RAIDAS 這個字產生化學作用，特別有好感。

而這不正是組合潮的起源麼？所以我要在這個時候在這裡寫一寫他們，或者還會一寫再寫，趁有讀者聽者看見這六個英文字母時，還有興趣看下去，否則遲些時，大家便只知道有一個唱歌的叫陳德彰，一個作曲編曲的叫黃耀光。

天問

「我們只專心錄碟，每張唱片不惜花上一年半載的時間，因為灌進碟內的一切，才是永恆的。」（大意）

達明一派對記者這番非正式講話，實在值得所有音樂工作者，或任何行業工作者正式鼓掌致敬。

唱片是一種最普遍的，可以保存的藝術形式。沒有現場錄影的舞蹈，跳歪了一步，時間可以修正，唱片卻需要重複上千上萬次，好和壞，不是唱了算，有卡帶黑膠唱片做證。

所有作曲填詞的左刪右改，有時也為著那種一入錄音室便要蓋棺論定的壓力吧。書可以趁再版時修訂，唱片混音以後才重唱，是甚麼價錢？

當然，達明還有作品來支持他們的講話。〈天花亂墜〉之後，〈天問〉依然予人新鮮刺激感受。拉丁節奏之後，再來一首既新亦舊不中不西卻絕非不倫不類的音樂。

〈天問〉歌詞引用后羿射日嫦娥奔月的典故。有多少人會理解故事背後要帶出的問題呢？即使了解了，有多少人會對這個背景有共鳴呢？

可是，這些只是一批從保守的商業角度出發的問題。若是按常理出牌，便不是達明一派，有負一派兩個字的意義。

若問有多少人會喜歡〈天問〉，我便說：我會，也相信自有一派人會支持達明一派繼續在創新與懷舊之間，藝術與商業之間，瞻前與顧後之間，搞他們的永恆新品種，無需要再向天發問。

193

羅文──該反璞歸真了

很想詳述自己對羅文早期〈家變〉、〈小李飛刀〉等成名作的感覺：〈家變〉最後一句「擁抱著永恆」，「永恆」兩個字忽爾跳高了八度，那清脆俐落的程度，令人想起了水珠墜落鏡面……

於是翻列所有羅文的唱片，由《家變》開始（也是我購買的第一張唱片）聽著，慣性地墮回《小李飛刀》的時代，也是電視劇開始雄霸之時，簡單傳統的配樂，靜電滋擾的音質，準確而剛硬的唱腔，彷彿成為一個時代的證據和標誌。就這樣看著唱片封面，金銀閃耀的舞台衣服。兩手橫張如一隻招展的孔雀，忽然，驚覺，這已經是十年前的產物。

十年，在流行曲世界之中是多少代？據說，粵語流行曲主要聽眾，唱片主要消費者是十五、六歲以至二十多歲的青少年。而十五、六是多麼年輕，〈家變〉、〈小李飛刀〉橫行時，他們才五、六歲吧，這些歌曲在五、六歲混沌的記憶裡面，會是怎麼樣模糊？所以，還是不談了，因為：缺乏認同的基礎，且屬於兩個時代各自的印象。

在流行曲這個事事短暫的世界裡，任何外在聲威都不能隨時代而累積下來。故眾巨星要繼續巨下去，便須要不斷替自己摸索準確切合的路線。

但，不斷摸索並不表示一定要創「新」，問題是，變的不單是市場、聽眾，還有歌手本身難以避免的變化。

羅文當然是個很努力的歌手，但有時無疑是走得過急，也走了些沒有必要走的道路。例如〈仲夏夜〉時期以「裸」為主要形象的路線，又例如〈波斯貓〉

195

所推銷的性，又例如把精力轉往舞台的時期，唱片成績總是沉靜。另外，羅文也有些莫名其妙的固執喜好，便是很喜歡唱些歌頌鼓勵讚揚唱歌的好處的歌，由〈好歌獻給你〉開始，〈唱出了希望〉、〈為明天歌唱〉、〈在我生命裡〉、〈韻律的夢想〉……

本來作為唱片內另一種選擇也無可厚非，但可惜羅文在一些重要場合往往也選取了這些歌獻唱，例如〈在我生命裡〉。不敢說這是一種錯誤的政策，一張唱片，重點歌曲應該放在哪裡，本來就是賭博、賭反應。但畢竟唱歌的歌，早已唱褪了色，堅持是一回事，看不清應走的路線卻是另一回事。

所以，當〈幾許風雨〉未推出，而〈韻律的夢想〉又不斷在電台播出，儼然主力歌時，心頭不禁擔憂。每一個羅文迷大概也應該擔憂，還有沒有更切合羅文但又不落舊套的歌？

196

羅文早期以突出的裝扮和台風取勝。今天，這一切已漸漸不再突出，證明他的步伐是先於潮流的，另一方面，奇裝異服和大動作，似乎更適用於年青一輩歌手的形象。羅文目前要走的路，不應是跨前於潮流，而是走回自己內在的唱功方面的領域，找回並且強調自己本質上的優越條件。

我最愛羅文穿一件素色大衣悠閒地在台上一面踱步一面運使著丹田氣量來演唱，例如〈禁毒晚會〉，又例如唱〈同途萬里人〉時表現的演歌派高手風範。到去年《勁歌金曲》典禮上，羅文首唱〈幾許風雨〉時，也正表現出這種味道。

於是預感（也渴望著）應該是沉寂後再起的時候了。其實，既然拿起麥克風清唱便自有巨星應有的魅力，又何需不必要的加工呢？應該是反璞歸真的時候了。

張國榮告別高峰

張國榮為演唱會舉行記者招待會之際，忽然扯下一幅布，就此宣布告別樂壇，眾皆譁然。

其實關於退出之言，張國榮早在幾年前即已公開透露過，如今毅然實踐，有出人意料之勢，其實表示大家對這類退出預言並不十分放在心上。當然，這原是一件需要無比決心，計畫精密的行動。

在高峰之際退出，在眾人一片不捨聲中消失，讓記憶停留在最美的一段……說來輕易，可是即使捨得放棄未可知的收入，還得有準確判斷力，誰知

198

自己去到哪一個地方是最高峰呢？像賭廿一點，多要一張牌，可能滿盤落索——

退出原是見好即收的意思，待氣勢回落才退出，便是淡出，不是輝煌告別。再差一點的景況，恐怕是被迫改行，打響銅鑼揮手，原來別了，也沒有人知曉。

故張國榮此次雖然狠心，卻也是明智勇銳的。

好說一句時也命也罷了！

告別樂壇消息為娛樂版提供新刺激，於是不少人就重提另一些曾經說過有退隱念頭的藝人，而且，用到「承諾」這字眼。其實何苦逼人太甚？不同的環境不同的情緒產生不同的念頭，當時有當時的打算，事過境遷，只境不同的念頭說不同的話，當時有當時的打算，事過境遷，只

從張國榮一聲告別，令人聯想到人生不少哲理。

花開花落，雲展雲收，潮漲潮退，既是自然規律，亦是人生寫照。

做人，不管怎樣，最好就是給人給己留下一份無愧、無悔的回憶。

哥哥的禮物

一九八七年，第一首幫張國榮寫的歌，叫〈妄想〉，初入行的我視這為妄念成真。八六年，寫第二首〈無需要太多〉，可能因為這首歌得到他的賞識，所以在倪震的介紹下得以登堂入室，在他當時淺水灣的家聊天吃飯，有一種初次邂逅巨星的虛榮。

虛榮是來自他的直率友善，我不知道倪震在引見前做了甚麼手腳，把我說成怎麼樣，但無論如何，一個巨星對著個第一次見面的陌生人，便不設防地無所不談，包括一些很私人的資料與感受，那種信任，給我「大家已是自己人」的感覺，大抵因為他把你看作朋友就毫無保留的真性情，客氣與熱情，聊天與

談心，我還是懂得分辨的。

但二十年前的我，不像後來跟他真正相熟相知，甚至放懷到在言語間隨意開他玩笑的地步，那時我還是很害羞，怕生，聽他說的多，能讓他認識我的說話我大概講不夠一分鐘，只是像個傻子一樣不斷讚賞他的家有多漂亮，憑甚麼他就視我為朋友？至今我依然不敢高攀那叫緣分。

那是很重要的一晚，因為他家居的氣質，讓我初次親身體會到你是甚麼樣的人，就會選擇甚麼樣的椅子，也可以說，是椅子選擇了你，所以很難對不合口味的東西妥協。這種執著，會令一個人，尤其是從事藝術工作的人，知道自己需要甚麼，在做甚麼，做甚麼會帶來快樂，做甚麼會跟浪費生命畫上等號。

那一刻，我覺得對哥哥的了解，已足夠為他寫很多很多他會喜歡的歌詞。

可是，幫他寫了兩三首歌詞之後，便知道他要在三十三歲之年退出歌壇，

那種失落，天地良心，並不是因為再沒有機會跟巨星合作而失掉虛榮，金曲，版稅，而是剛滿懷高興遇上一個可以讓我帶來火花與快樂的創作夥伴，便不能再為他服務，寫出一個我所認識的張國榮，讓這三個字所代表的精神如花瓣飛揚。

在那場告別演唱會後，我淚如雨下，他對我說，要哭就哭吧，很多人都哭呀，那時我想，你對自己及歌迷還有沒有殘忍些，要我們懷念你的歌聲之餘，在自己越對人生有體驗的時候，便忍痛離開你曾如此癡愛的舞台，放棄超越過去的機會，離棄選擇了你的椅子。

幸而他不只是明星，而且是個藝術家，十二少對藝術的鴉片終究戒不掉，沒有浪費造物主的偏心。從此我們展開了差不多一年一度為所欲為的快感行動，他，唱，我，寫。寫到我有高潮的感覺，是因為我寫的是自己，原來也是他，我們其實沒有談論每首歌要寫甚麼，只有兩次，他說想有一首歌叫紅，便任由

我為紅著色，他說想寫首歌，以 I am what I am 做開頭，我只問他，是驕傲的表白嗎，他說，你明白的，我便寫了〈我〉。

這些年來，我數過，共合作了四十九首歌，只有一首他想修改，其餘隻字不動，而且都對我說這就是他，我不是懶怕改而特別喜歡幫他寫，而是我視歌詞為生命，而我的生命竟跟另一個人有這種契合，並非單憑努力毅力人力可以做到，那種喜悅，讓我覺得在這世上，除了追歌詞，無論我的電話多久沒有響過，我並不孤單。

他待我如哥哥，常常八八卦卦地關心我的感情問題，有一次他對我說有朋友告訴他，看見有人在機場接我機，並幫我推行李車，然後問是否拍拖，我答，不是接機，是同機回來，我簡直能從電話中聽到他衷心為我高興的佻笑。

他送過我一盞燈、一隻錶、一個牙籤盒，都是隨意的，你喜歡便拿去，我

也學了這種無所謂，把買回來的一些小佛像，朋友看見說很好看，我便學著他的語氣說，喜歡便送你吧。是的，如果身外物能讓人高興，那真是最低成本的善業。物件會化灰，往事卻並不如煙，那些歌詞，與其說是我給他寫，不如說是他送給我的禮物。

對不起，轉眼五年，浮生若夢誰先覺，生如夏花眾皆知。我知道我自己開始越寫越沉重，對所有愛他的人，這是不應該的，但正如〈我〉的詞歌所寫：「對世界說，甚麼是光明磊落」，我不得不磊落地重提〇三年四月一號對我的影響。我很後悔自己把我患焦慮症時的心情盡情寫實地描寫惡夢纏身的畫面，把這樣抽象的情狀寫出來，除了展示文字技巧之外，又有甚麼意義？在最後一張專輯中寫甚麼玻璃之情？花瓣雖然在辭枝飛揚時最美，但如果不能帶來平凡的快樂，還淒甚麼美，藝甚麼術，看甚麼破，看破人如玻璃易碎，是否就可以肆無忌憚地創作至上，毫不考慮唱者的狀況，聽者的感受。我的責任感來得太晚了。那個愚人節讓我這愚人開了點竅，如果我捱了幾年焦慮症之苦，而他有

這樣的選擇，我會視為上天叫我出一分力讓大眾正視情緒的問題，與哥哥的交往豐富了我的創作生命，對他的懷念，卻改變了我此後的生命，我知道有一種快樂，叫做使命。

對不起，哥哥，謝謝你，這份最後的禮物。

我真正領悟心如工畫師，能畫諸世間的道理，你的美超越了表相，原來真能活在心裡，正如我在你喪禮場刊中寫過：「我賠上過眼淚，但終於打敗了時間」。

（此文寫於二〇〇八年）

花瓣雖然在辭枝飛揚時最美，但如果不能帶來平凡的快樂，

還淒甚麼美，藝甚麼術，看甚麼破，看破人如玻璃易碎，

是否就可以肆無忌憚地創作至上，

毫不考慮唱者的狀況，聽者的感受。

關於葉振棠

如果忽然有機會為一些心儀已久的歌手填詞——特別是那些打從讀者時期經已聽到他們的歌買他們唱片的（這句說出來，唱片宣傳大員一定反對，不過，我常常想，歌星越唱越醇厚，唱得不太久，同樣或者也不會太厚，而聽歌的其實也不一定絕對需要青春）——我往往先拿出當年的經典作重溫一遍，充滿了當事人的感覺，才拿起筆寫。

所以我又再拿出〈戲劇人生〉、〈找不著藉口〉來聽。雖然葉振棠說，不再說這些了。不斷改變固然是好的，不同時代有不同產品，不過，我始終相信愛情的無奈落魄的苦楚，卻是古今同慨的。即使是歌曲的旋律，〈戲劇人

207

生〉及〈找不著藉口〉在今天聽來依然足以使人動容，儘管流行歌模式不斷轉樣，一些簡潔清純的歌卻依然有大行其道的魅力，像〈煙雨淒迷〉、〈我的故事〉……

更何況，有些詞和曲是十分葉振棠的，只消他本人站在麥克風前，開腔，那些感覺便來了。交歌詞當夜，我在錄音室觀賞，這種想法又要肯定了些。唯一要修訂的是，〈戲劇人生〉時期的唱腔還是比較硬，大抵是那時代的風氣吧。這次聽來，卻是柔中帶力……或者我不懂得怎樣形容唱功這抽象的學問，不過，歌始終是用耳聽不是用眼看的，那是另一種語言。

正如那首歌的作曲人甘士良在錄音室「控鍵位」上常按著鍵對葉振棠說：還可以好些。其實已經很好了，還差甚麼？旁人都有些不忍，好些甚麼？甘先生倒說不出來，只道：他會的。果然，唱著，又確實比前更有味道更有風格了，像慢火熬一煲湯。

208

據說葉振棠是個好好先生。

和他共乘一次計程車後，這「據說」二字便可以大膽刪去了。實情如此，

他下車付錢，多給了很多小費，還不好意思前不好意思後。

有些人動輒便說對不起，對不起，彷彿他做了很多錯事，虧欠了這個世界，

也有些人滿懷謙遜，常常說多謝，多謝，不顧實情，不念過往，彷彿這個世界，

賜予他太多了，當我知道葉振棠視力出問題時，更可以肯定，他屬於後者。

ATTN: ALVIN LEUNG

唱：王靖雯
曲：日本歌
詞：林夕

無奈那天

假使有天， 過去能再現， 重頭停留在　某一
即使這天， 再暢談往事， 仍然難明白　我心

節。　　　　但願能彌補， 你決別那段
意。　　　　但欲能彌補， 趁你還注視，

對你痛哭　多一遍。　多一次纏　綿
要你再講　多一次。　多一句諾　言

令你發現我在哭抖也求你可憐，抱到眼前。
令你告別以後某天和情侶　糾纏不太自然。

無奈我那天一個轉身，不哭泣不乞討！瞭望着寂寞長路，
或會比當天更好。無奈這天方知你最好，即將終得不到　　HO……

假若日後　又重遇定對你更好。

〈無奈那天〉手稿｜收錄於王菲專輯《王靖雯》｜1989 年發行

日本創作歌手

在電視上的音樂節目得以再見五輪真弓素淨的風采，感覺恍如隔世。她拿起結他唱半舊不新的〈天空〉（關正傑〈別離星夜〉、張德蘭〈奈何失落〉原曲，這是她近年唯一在港較流行的作品），唱腔越趨平和，像她最近推出的新大碟《風與玫瑰》。

當年五輪真弓結婚的時候，便暗自擔心，當一個創作人面臨圓滿安逸的生活，是否還能寫出激情淒絕的調子。

婚後的五輪，果然，寫的曲都溫和多了，就以〈天空〉和〈風與玫瑰〉為例，

大量緩慢的拖音，穩健的起伏，藝術歌曲味濃厚，慢熱得很。故在一個微熱的午後初把唱針放上唱片，連陽光也變得陌生起來。

這其實無疑是對所謂才女，Singersong writer 的一個諷刺。別以為這些稱呼和包裝就表示是實力派，不是一時熱潮，故可以長青。在香港，五輪真弓、小林明子、谷村新司，以至目前尚算當紅的安全地帶，其實不是創作歌手的身分（當然，這是個很好的出擊點），而是視乎有沒有由本地歌手負責唱紅的改編作品。如果沒有〈月半彎〉、〈酒紅色的心〉（譚詠麟版）、〈癡情意外〉，安全地帶可以有力量接連兩年在紅磡體育館開兩場演唱會嗎？所以說來，五輪真弓也要反過來感謝徐小鳳。這原是互惠的好事。提供好歌我唱，我在本地唱你的歌也「唱」你的名字。

最近又有德永英明這新名字冒起來。當然，必須要〈太陽星辰〉、〈藍雨〉、〈Don't Say Goodbye〉流行起來，大家才知道和感到他的存在。

212

在五輪真弓、小林明子、中島美雪這批名字慢慢淡出的今天，我們有否想過，以後的掌聲是賜給一批早已深入耳軌的歌還是歌者本人？真可笑，某君說喜歡安全地帶，但他只聽過〈月半彎〉而未聽過〈夢之延續〉。

當時是尋常

有一類七言句，專供我們懷舊回顧之用，好像：「當時只道是尋常」、「只是當時已惘然」。

前一句用以表明粵語歌詞的價值和地位最恰當。大部分人都薄今厚古，彷彿過去的最好，任何東西蒙一點灰塵添一點歷史感，便覺得特別有地位。反而身處其間隨手可以拈來的，值錢極有限。香港人由於用廣東話，所言所唱要蹺身殿堂好像又添了幾分麻煩。自小學時代，老師早已勸誡我們作文要用純正白話文，以便廣東省以外的讀者都可以看得明白，誰知當時我們十分短視，並不

214

以為一篇作文會有機會傳世，而且不服氣，老舍小說夾雜北平土話有地方風味，我們行文夾雜了嘅晒嘅便是俚俗。分明是自卑的表現。

目下粵語歌詞用嘅仍屬少數，一本正經寫語體文、白話句法的依然是主流，不過由於始終用廣東話唱出，且又非常流行，所以便予人不十分矜貴的感覺。那些歌詞或者有機會成為教科書教材？不會吧。我們總會這樣想：即使真的要揀，唐滌生的粵曲歌詞才較為合適。越遠越古越好越安全。

本地人寫的散文絕對不比五四的差，可是一打開中學教科書，彷彿就有一個五四時代的巨影壓下來，文化的精華似乎就只在那個年代才找得到。

其實依這個道理推算下去，許多年後，或者也會有人把今天不太差的歌詞奉為經典，時間會原諒和美化一切。如果我們可以平心靜氣當一個局外人，應該不難發現，一首歌詞的文學價值，不一定就低於明清或更湮遠年代的一篇筆記。

一首歌詞的文學價值，
不一定就低於明清或更湮遠年代的一篇筆記。

卡龍

卡龍本色

〈原文載於《詞匯》第十四期 1986 年 9 月〉

五六年前，廣東歌的題材還不如今日多樣化，情歌必然是雙方關係的剖析，或者前瞻，或者回顧，不然就是哲理，嘆逝者如斯，嘆名利如浮雲，一般都不難分類。但卡龍的〈黃沙萬里〉、〈老人與海〉、〈夜行火車〉一類歌詞，在當時的形勢之下，簡直是個奇蹟，不能歸類於愛情名利滄桑發奮等易於檢別的大標題之下，不用顧慮一般所謂「商業化」的條件，不必通過監製一關而能隨意揮灑。

當年的徐小鳳如果未經過《夜風中》、《每日懷念你》兩張大碟裡面比較「文藝腔」的歌詞洗禮，從前唱〈保鑣〉、〈神鳳〉的形象是不易洗脫的，可能要徘徊在〈風雨同路〉的勵志路上一段時期，才樹立起低調路線的形象。這證明了商業化並不等同於陳詞舊調，商業化只是把歌詞作為可以賣錢的商品，而「文藝腔」其實也有另一種賣錢的條件，另一個市場，承接〈半斤八兩〉、〈錢作怪〉等已在衰退的浪潮。

用「文藝」這三個字來形容徐小鳳時期的卡龍歌詞，並沒有貶義。因為商業社會對「文藝」的一般理解，是指浪漫氣氛，多於象徵、巧喻、切割的經驗，深潛的玄思等較為現代的文學手段。而〈黃沙萬里〉、〈夜行火車〉這類歌詞，鋪陳一個浪漫環境作為抒情的背景，是卡龍最常用的手法。在我們未深究詞意的寓意之前，往往先為「烈陽令眼亂，沙裡風吹轉」、「長江萬里沒有盡頭，黃海無岸風吹不透」〈黃沙萬里〉、「人在笑、蟬在叫」〈人似浪花〉這些浪漫，或者淒美的表面感動。

以〈黃沙萬里〉為例，雖然歌詞旁邊印有「給三毛」這三個字，但真正寫到遊浪和思鄉的內在情感的，則只有「若然是困倦，可會想家鄉」、「月明伴晚上，不再想家鄉」這幾句，但大多數篇幅卻用於「人蹤無定不分方面，人已離去天不再亮莫讓陌路滿悲傷」這些典型浪漫場面而涵意模棱的描寫。所以，卡龍的〈老人與海〉雖然是要表達與靳鐵章原作相反的主旨（人給大自然征服），但一般人卻只著意於老人飄浮海上的悲涼氣氛。〈夜行火車〉據卡龍在〈隨意思想錄〉一文內的自白，是要寫逃避城市的心態，尤其選擇火車作為交通工具的新一代。但單就歌詞本身看，卻僅是乘夜火車離開一個城市（也可能是駛向另一個城市，詞中沒有說明目的地），在車廂內所見所感。詞中寫得最成功的是「黃黃燈光照，門輕掩閉，空空車廂恬靜團著我」、「回頭再望，多少噩夢纏著我」、「城市在熟睡中退後」幾句，第一句集中寫氣氛，第二句顯示詞中人有一段不愉快的過去，第三句以擬人法來映襯夜的寧靜。但逃避城市的心態，卻完全隱沒在淒美的環境下面，卡龍只是設計了一個外延甚廣的場景，

可以因為失戀、失落、失望種種理由而離開，任由聽眾代入。

正如卡龍自己說過（某次講座），指定性的內涵並不是歌詞所能負擔的。

從這個角度看，卡龍的歌詞也是一種很具賣錢條件的軟性商品，問題是品味和級數與「出力擦」之類有高低之別而已。

卡龍的情歌，寫景擅於寫情；〈倩影〉的「凝望你倩影經過，髮披肩在風中飄起」，〈Smile Again 瑪利亞〉的「讓那長長秀髮，像雲落下」、「月半彎倚於深宵」，有一種愛情故事典型的畫面，但細嚼下去，糖衣卻瞬即溶散。利用雨這類熱門景物襯托情較成功的例子是〈破曉時份〉：「雲飄過大雨漸稀疏我心碎下，煩惱是那一刻人聲遠雨聲卻近」，透過內心感情的對襯，雨在末句才顯得更冰涼而紊亂。

近作〈輕撫妳的臉〉則表現出卡龍以景襯情的手法已趨於全熟階段。像「點

起香煙說聲心中紊亂似煙，算了算了我躲進煙霧裡詐看不見」便充分利用了煙的可能性。

但卡龍也有面目模糊的時刻。一些帶點諧趣味的歌詞如〈我的星座〉、〈天籟〉，完全找不出卡龍獨有的筆法。我相信卡龍是個很堅持原則的人，所以，〈天籟〉之類對任何人的思想沒有害處但也沒有叫任何人思想的歌詞，是他不大願意承認的不肖子女。而我還是懷念〈黃沙萬里〉時期的文藝腔，如同在漸變中懷念未變的一切。

221

第六回 非關音樂

無論是一個字，一種觀念，

無止境重複，就只落得一個悶字。

〈悶〉王菲原唱｜1997

「是不是不管愛上甚麼人，也要天長地久求一個安穩，難道真沒有別的劇本。怪不得，能動不動就說到永恆。」

王菲這首歌寫完之後，歌名還是茫無頭緒。這可算是比較少發生的情況，按一般工序，邊寫歌詞已經邊想著一個不會讓人覺得悶的歌名。後來把歌詞唸來唱去，多虧了「天長地久」這個熟語啟發，即時敲定，命名為「悶」。

天長地久跟海枯石爛地老天荒一樣，無論只是一個字眼或是概念，在歌詞

224

世界或是現實生活著，也真是可熟到爛透了。無論是一個字，一種觀念，無止盡重複，就只落得一個悶字。

王菲這首〈悶〉，可以視為一則反悶宣言。在那個古老時代，最古老打動人的愛情故事，劇本裡不能或缺的對白就是我希望和你天長地久地老天荒一生一世。後來，聽得耳朵都長了繭了，不管這個願望有多誠懇，也打不動人了。於是悶了。這個悶還有另一層意思，與劇本重複無關，是劇本的結局其實還沒有寫完，留下尾巴，準備拍續集用的。主角終於長長久久在一起了，地真的老了天也荒蕪了，之前的幸福，因為重複，竟然也悶了。

不曉得是舊時代的人比較安分、不夠「長進」，還是這個強調創新的時代，人們抵受悶的能力偏低，總是停不下來，很容易就喊悶。

根據我毫不科學的觀察，我會覺得，現在有人與你一交往，便以天長地久

為目標，開口閉口永遠、永恆，即使那只是歌詞，供人吟唱的台詞，也肉麻到不行，寫出手也怕讓人覺得你是個重複自己的悶蛋。如果不是須要披著一層「浪漫」外衣的歌詞，是真人對白，可能不只悶，還頗有驚慄效果，怕甚麼？怕悶。那麼早就宣判終身對牢一張臉，就像預知今後每餐只能吃飯，不能吃麵，一直吃到撐死為止。

我們怕重複，但其實生命中許多動作行為都在重複。重複睡覺、呼吸、進食，可從來沒聽過有人訴苦，說每晚都要睡上一覺，人生真沉悶。進食也一樣，沒有人會在某一個傍晚，忽然像發現了甚麼祕密一樣，忽然大聲喊：「慘了，又要吃晚飯了。」

大概因為餓了要吃睏了要睡是生存最基本需要，沒有條件喊悶。而談戀愛或者與同一個人一直相處下去的安穩感覺，雖然也很基本，但還是夠不上吃喝拉睡的必需程度。

悶有很多種，其中一種是百無聊賴，沒有特別想做的事，對任何事也提不起勁，結果，空白的時間太多。根據這種悶，還可以寫另一首叫〈悶〉的情歌：

一個人看電影吃飯，很悶，於是找到了伴陪他看電影吃飯，直到這個伴陪陪陪看的方式悶了，又再換另一個伴，一直循環往復下去，而不能容忍一個人空下來，其實看戲吃飯並非無趣，這個人也不是怕悶，只是在吃喝玩樂過日子的時候，太需要有觀眾聽眾在旁做見證。

悶字是把心關在門裡，有些人既享受關起門來吃飯，但吃飯的伴，猶如伴飯的菜，連續三頓都是牛肉麵，心就恨不得飛出門外，找尋新鮮菜式。有些人只感覺著，能有道大門守護著，日子過得放心，把心安放在門內，關得緊緊的，心反而開了。

這個世界永不會悶的原因，正是一些人握在手裡的悶，反而是另一些人求之多年而不可得的幸福，真有趣。

你現在可以嗎？
行就行，不行就拉倒。

〈約定〉王菲原唱｜1997

已經新鮮出爐不久的歷史，證實為誤傳的世界末日過去了，如果在這之前有人約定做些甚麼好留個紀念，可以說，賺頭是雙倍的。世界沒有失去，這預言卻提供了一個滿有懸念的布景，催生了一個紀念。

日沒末之前，我也收到一個朋友的簡訊，約我二月五日見個面，就這樣簡短，這約定卻不簡單。因為是三個月後的事，中間還隔了一個其實沒人當認真的所謂末日傳說，無端挑了個二月五日，不早一天不晚一天。又不是要在條件成熟才適合碰面的公事，又不是有過曖昧關係的重逢，要見面，只是見見面，

228

其實可以對著日程表，定個日期，無須等三個月。

本來，這約，是不應隨便答應的。一般來說，離約定時間越近越靠譜，因為預知所剩的空檔越少，反而越容易落實。今日不知明月事，更不曉得三個月後某日世界會發生甚麼，我本人狀態適不適合赴約。這雖然不是要赴湯蹈火的鴻門宴，只不過是朋友許久不見談談天，但世事無常，無須出了甚麼狀況，光剛巧得了個重感冒，要勉強抱病談這個天守這個承諾，好像犯不著。可能正因為這樣，覺得有點玩味，有點像個遊戲，於是，我想也不想，便回了個很有點浪漫色彩的簡訊：如果世界還在你我還在，就約定在那天吧。

我們每週都不知道有多少尋常約會，不外乎吃喝談天或談公事，縱使聚會中樂如蘭亭集會，卻沒有多少個記得起，至少談不上傳奇性。忽然來一個三個月後，是人生中難得的小傳奇。

其實，越是熟人越少約定，都見慣見熟：你現在可以嗎？行就行，不行就拉倒，反正過幾天又會心血來潮再問，你今晚上行不行，這種半湊巧大家都有空的即興邀請，實在無須動用「約定」那麼嚴重。

諷刺的是，當你和一個人要約定在一個比較遙遠的日子，便表示進入了君子之交的級別，特色是如水之淡。濃如蜜的豬朋狗友一般有約無定，大不了挪後一兩天。一說到，我們約定在老地方見、約定有一天要去看北極光、約定在各人成家立室後團聚，就有一重時代惘惘的陰影壓下來，說到那麼遙遠，像一個升空的氣球，隨時一鬆手就斷了線，再溫馨都帶有滄桑味。回頭看身邊常常輕易約到見到的人，立時好像都並非最想見的，可惜，彷彿物以罕為貴，人以約定為稀罕。

好了，終於到了二月五日，那朋友果然在下午便發通知，黃昏後甚麼時間都可以，我卻果然應了人生無常，人算不如天算，感冒纏身又有工作在身。本

來只是見個面，不花太多時間體力，又正因為只是見個面，又沒有必要病歪歪的去應約這樣浪漫。我的說法又修正為：忠於一個日子，不如重視見面時的品質。對方說，明日又明日，不再定下一個日子，可能到兩鬢斑白也約不成。

我知道，我當然知道，如果那朋友不只是朋友，甚至不是戀人，而是愛過的人，才有足夠的動力去實踐這遠期約會，成全現實逼人下難得的小團圓。

那一刻，我覺得，小龍女跟楊過的約定還不是最傳奇的，只有無緣無故地堅守一個非關愛情之約，才最難得，因為人的惰性，也如此勢利功利。

231

都說感動人先要感動自己。

〈你快樂所以我快樂〉王菲原唱｜1997

「你眉頭開了，所以我笑了；你眼睛紅了，我的天灰了。」

「你頭髮濕了，所以我熱了；你覺得累了，所以我睡了。」

王菲這首〈你快樂所以我快樂〉面世後，有人說歌詞中人痴情若此，感動得差點就要流下眼淚成詩。

都說感動人先要感動自己。寫這歌詞的時候，我沒有太刻意去想起一些感動過自己的人和事，只是很真心地，想起真心愛上一個人的感覺，就是這樣單

純。對方眉頭綻開如花，我當然也笑了，對方雙眼通紅，我的心情自然也隨之灰暗。我以為這是最自然最正常的愛情關係，是深情溫情也好，應該還沒到痴的地步。

痴情到令人落淚的，起碼也要發出「你跳我跳」、「你去了我不願獨生」、「你死所以我亡」、「你愛他所以我恨你」這個級數的痴言吧。

「你快樂，於是我快樂」、「你覺得累了，所以我也陪你一起睡了」，頂多是纏而不痴，在我眼中，還擔不起一個「痴」字，言重了。

另有些人，說像這樣的歌詞，這樣的感情，實在濫情得有點自虐。那女子明顯在這段關係中處於弱勢被動，一笑一哭全受對方左右影響，愚忠愚痴得可憐。也是一個「痴」字，也同樣言重了。

恕小的白目了，我就不知道有哪個人，認真投入地愛一個人的時候，不為

對方的情緒和反應影響，能做到「你快樂所以我快樂或難過」，甚至「你難過所以我快樂」的境界，獨立超然得接近異能的境界。

斤斤計較誰對誰的影響大，誰是主誰是次，為甚麼不是「我快樂所以你快樂」這種算計，在關係出現問題的關頭，計較一下，不足為奇。否則，邊愛邊算著自己是強勢還是弱勢，才真叫自虐。

覺得活在愛人喜怒哀樂的影子裡就是濫情的人，大概不幸或僥倖地，從不曾純真地愛過，因此也不曾明白，失去一點點情緒上的自由、獨立與自主，是享受二人世界的最低代價，而這代價也付得很快樂。連這個都付不起的，請離場，別再自欺自虐了。

「你快樂所以我快樂」，即便那個你不是情人，是朋友、是親人，甚至只是遙遠角落裡一個素未謀面的陌生人，知道有人快樂，難道自己不應該也不能

234

夠分享到快樂？遠方非親非故的饑民，眼睛紅了，所以我心情也灰一陣，原是基於同理心而生的人之常情，連高尚情操都談不上。

最後，也是最重要的，「你快樂所以我快樂」，不代表我唯一的快樂全建立在你的快樂之上，我的快樂反成為你的負擔，你為了讓我快樂，故意掩飾你的難過。這樣的關係，互相痴戀中也不失互虐的成分。這才值得叫人落淚。

如果我換過別的衣裳，
你對我會不會一樣。

〈懶洋洋〉齊豫原唱｜1997

親愛的，你看看我們這個老地方，住得實在太久了，看起來有點顯老了，生活的畫面質感、記憶的背景道具，都因熟習而凝固了，彷彿連灰塵也不願再飛揚。

人說，儘管只是件傢俱，對久了用久了，也會有感情，何況是人。可傢俱是死物，我們對死物，日久生情，人是會呼吸的動物，凡是會呼吸的，大概還是別指望會永遠留在身旁比較好。即使還能夠呆在同一個地方，活著，吃著，親愛的，我們越來越親，愛卻越來越懶，像適應了我們體型的沙發，像容納慣

236

了我們腳型的皮鞋，懶得更換，而已。

人說，住久了一個地方，偶爾改變一下環境，搬搬家，出出國，生活就重新有了生氣，愛情本質也不過是生活，永遠在熟悉所帶來的安全與麻木之間爭持。你說過的，要不斷有新的刺激，一個遊戲才能玩得下去，而新鮮感來自陌生感，可我怎麼能不斷把自己翻新得像素未謀面的人？除非這個我再也不是我，這個，你懂的，不解釋。

親愛的，你別說我又來了，太悲觀了太殘忍了是不是？不，自從那次，我外出之前，朝鏡子一瞥，連我也開始看得有點悶了，於是就狠下了心，改投另一個品牌的旗下，回來把舊一批款式都丟了。當我穿著那件新衣，在你面前出現，親愛的，你沒留意到，你當然也不可能知道，你看我的眼神，比平時閃亮了一點點，沒那麼像打招呼，你抱我的時候，力度強了一點點，鬆開的速度慢了一點點，沒那麼像社交禮儀。你倒沒有俗套得稱讚我那天穿得特別好看，只

因那變化來自潛意識，也跟好不好看沒關，只是稍微變了個看慣了的樣子。

當下，我就長見識了。甚麼甚麼如衣服的，原來可以這樣理解，戀人的新衣，不會撒謊的小孩，如你，一下子就把紙糊似的關係戳穿了。原來還好，不用搬家、不用講甚麼相處大道理，換個時裝品牌就行了。原來我們的層次遠沒想像中、小說中、情歌中所說的那麼高，靈魂哪、內涵哪、氣質哪，畢竟還得靠這副皮囊來演繹，來示範。

當下，我也幻想著，若你忽然換了張新臉孔，畫了張新皮，我也會對你有一種全新的慾望，懈怠過的衝動又再回來，你性子沒變沒關係，樣子變新鮮了，我們就不再疏懶了。

說真的，彼此彼此，這念頭，也不見得就是膚淺低俗可恥。所謂愛你的人，愛你的一切，當然也包括你的皮相，特別是皮相，不一定關乎好看與否，只是

238

那張臉正是我們辨識對方的憑據，愛你的笑容，愛你看我的眼神，愛你熟睡時的表情，這一一都從你的五官大小比例構成。

電影的氣氛靠燈光道具布景，精神感情離不開肉身，人說因緣因緣，萬物本由天地各種元素聚合的因，條件符合下結出了緣。我們的姻緣哪，也逃不過這因緣和合，我愛你，我是真的愛你，你由一堆蛋白質，一組組基因組成，但我不能說，我愛你的細胞，我愛構成你的金木水火土，這與愛上天地萬物大自然一花一葉有何區別？能區別開來的，才有得說愛，愛的格局，愛的本質，本來只如此。在愛裡面，色確實即是空，空即是色。

我們其實都愛色，無我執無我見的愛，都屬空談。親愛的，你說我說的對不對？

當時的月亮，
一夜之間就化做了今天的月球。

〈當時的月亮〉王菲原唱｜1999

大約在一千三百年前，時為唐朝。當時的月亮，讓王昌齡想起距他八百多年前秦時的明月，漢時的邊關，想起在塞外把關的飛將軍李廣，想起天下太平。

大約在九百年前，時為宋朝。當時的月亮，讓蘇東坡想起了遠在天邊的弟弟蘇轍，寫下了「人有悲歡離合，月有陰晴圓缺」的感慨。問完了明月幾時有，像李白舉頭望見了明月之後，就以「千里共嬋娟」，不在身旁的人還能分享天上同一個月亮聊以自慰。

這還不止，當時的月亮，還承載著一個傳說，上面有個廣寒宮，住著一個從地上飛昇而去的嫦娥，與一兔子為伴。像這類傳說，因為介乎信與不信之間，所以美麗。也所以，蘇東坡才有這麼一剎那的幻想空間，欲乘風歸去那天上宮闕，超脫於人間的牽繫。

當時的月亮，還真是無孔不入，「轉珠閣，低綺戶」，穿堂入室後，再「照無眠」，看，連失眠的人也不放過，而睡不著覺的人，也不會錯過。

當時的月亮，一夜之間就化做了今天的月球。

今時的月球，已經被地球人不斷登陸又宣示過主權，這是我們地球的衛星，上面沒發現有生物存在的跡象，更何況甚麼月宮殿？

今時的月色，越來越不明顯，街燈早已取代了古時塗在路上壁上的那層光漆。而在高樓大廈與光害之間，月亮也不是那麼隨便說看就能看個正著，一時

情急，得刻意覓個地方找個角度，才能圓缺離合一番。失眠人與思念患者，早已另有更多更貼身的寄情道具。

大約在中秋節，我們才會對月圓特別「有感」，感覺有需要跟有需要在一起的人團聚，起碼吃一個飯。其餘的日子，圓月每月中其實例必發放，從盈到虧，不就是兩三個禮拜的事，漸漸與離合的感慨脫鉤；也可以說，今時的離合，正正是如此頻密。

好得很。今時的月亮，缺有缺的好看，上弦月下弦月娥眉月彎彎的月亮，不必再背負那麼多的人情。

好得很，傳說被勘探殆盡之後，月亮只是個衛星，圍繞我們地球公轉，而我們的悲歡，卻著實不必圍繞月亮而流轉。自轉的只是我們的情緒，當時的人情與今時的感情，幾千年來或許一般敏感脆弱，又或許比前堅強而麻木。而唯

一沒變過的，竟然是當時月亮，最公平的，也是這個不管人間悲歡離合的衛星，準時平均分配給東西兩半球。

當時的嬋娟變成月球之後，月亮依然沒有辜負我們，依然普照心靈黯淡處。天地不仁，其實正如月亮，沒有所謂仁與不仁，月色下萬物如芻狗、如一切自轉自舞的生命，自己的單自己買，別埋怨上天就是。明月幾時都有，只是偶爾的烏雲蒙蔽了地上人的眼睛而已。別再問青天，也別指望誰來包辦青天了。

我們貪歡傷喜合怕散，九百年前的蘇東坡，從當時赤壁上空的月亮，早已為我們開示了一切。「逝者如斯，而未嘗往也；盈虛者如彼，而卒莫消長也。蓋將自其變者而觀之，而天地曾不能一瞬；自其不變者而觀之，則物與我皆無盡也。而又何羨乎？」

看起來好像不變的是秦時明月，因為漢時的李廣、蘇軾的弟弟、我們思念

243

的人，都是會呼吸的，〈當時的月亮〉歌詞有云：「能夠呼吸的，就不能放在身旁。」而逝者如斯，月亮也會隨太陽粒子變化而呼吸，而變化得不著痕跡。

當時的月亮，其實並沒有化做今天的陽光。月變日，只是凡胎肉眼的我見。

月也如日，太陽與月亮其實都是星星，日夜星辰本來同一物，何處惹紅塵。

今時的月球，已經被地球人不斷登陸又宣示過主權，這是我們地球的衛星，上面沒發現有生物存在的跡象，更何況甚麼月宮殿？

以為突然，卻是理所當然，
只不過不知其所以然。

〈突然想起你〉蕭亞軒原唱｜1999

你啊你，該怎麼說你好呢？該感激還是抱怨呢？

我在病中忙著幹活，死去也得活來，有感的事情也變得無趣，你在那家店內靜靜地躺著，等待買家是店主的事，你無咎無譽。而我，卻突然想你起來。

一想到你，就像在密室內吸著了一口新鮮空氣，在習以為常的日程中重拾一點點動力，能不心存感激？

可就因為偶然這麼一惦念，居然嚐到甜點的滋味，莫非平常日子都是苦

的？我們也只不過是在一家店裡偶遇，萍水無端相逢，你竟然就能扮演了補回殘缺的那一塊，不怨你，也不好意思怨誰去了。

畢竟，你也只是一裝飾品，擺在家裡，好看著，日子久了，不是看不看厭的問題，也不是擺設難免要輪替，關鍵是，一旦把你帶在家裡放在身邊，你也成了生活的一部分，再談不上新鮮，卻一如空氣，在的時候不覺得存在，要缺了才值錢。

裝飾品，並非生活必需品，可有可無。可以有你，有了你也就不必想你，可以沒有你，沒有你，日子還是一樣的過。既然是這樣，倒不如就暫時讓你躺在商店裡，好讓我有件東西可以思念思念。你就裝飾一下我擠得滿滿的起居裡那點空白，這比當上一件實實在在的裝飾品更有價值吧。

因為，我想要的，只是想起，輕柔地想起，而非粗暴地擁有。

有人說，要克制購物慾，要證明一件東西只是一件東西還是心頭好，就是用時間去試驗。不做衝動性消費者，迷信一時的眼緣，在刷卡關頭，臨崖勒馬，勒得越狠越好。然後繼續逛街去，回家去，若無其事似的，如常吃喝作息，回到原點。如果過了一段日子，還是會突然想起，那就是真心實意的喜歡，想買就買吧。

我不這樣想。我想你的時候，還想到念念不忘與突然想起到底有甚麼分別。念念都不能忘的，分明已到了超越眼前所見身旁所有的地位，已無須經過甚麼試驗了。至於突然想起，應該是在想東想西想著當前要緊切身的事，冷不防會想到風馬牛不相干的你，手足無措之餘，也有意外的驚訝與喜悅。

凡事都有前因後果，有上理才有下文，有甚麼是突然得無中生有無緣無故的？這個緣，就像有時候犯了感冒或是犯了混，必然曾受過風寒吞了病毒，以為突然，卻是理所當然，只不過不知其所以然。

會突然想起你，是因為忽然對習慣了的不安分，對已有的不滿足。而不安分不知足，才是天長地久的病毒，沉睡一陣子又會偶發鬧騰一下。這就是「必然的突然」。

你不是人，你不會明白，突然想起一個人，與突然想起一個精緻有趣的竹雕筆筒，都是差不多的，有緣有故。

誰說心是我們最自由的地方？

〈心動〉林曉培原唱｜1999

心可以動，可以靜，哪一種心情比較容易，又哪一個心境最難保持？

倘若空白如素紙一張，或者能夠假裝剛剛來到這世界沒多久，心還真的想動就動。每樣東西每件事每個人都如此新鮮，好奇讓心動若脫兔，既敏感又脆弱，動不動就動了心。

然後，一切一切見慣亦平常，經驗掃了心臟運動的興，也沒關係。人的自我起哄能力之高，遠超乎自己所能想像。

為一個人心動過後，又靜了下來，休息一陣子，只要不存著比較之心，碰

上另一張臉孔，本來無一物的心，想要置些裝飾品放在裡面，其實是可以無心變有心的。本來那個人只揚起過微風一陣，再走幾步也就過去了，這時候，不甘心心靜的人，只消哄一下自己，認定那不是微風，而是暴風，那張臉即擺動起來。只因風欲靜而心不息，容許跟那個人往還下去，姑息了一陣微風，便培養出一場巨風。

不幸又僥倖地，這只是人為的心動，起哄鬧事的把戲耍完了，也不能持久。

有些人心甘，就此靜下來，假戲真做下去，顧不得那齣戲已經變了種。有些人惟恐天下不亂，又再尋找全新的心的動力。

真正心不由己的動，沒那麼容易。測試真假的方法非常科學，據說，與一個人接觸，哪怕只是手臂距離比平常稍為接近一點，心會劇跳的，才是真動，否則就是假的真不了。心跳得快或慢，可不屬心志管轄的範疇，以鬧著玩試試看的心態，真正享受或抵受心動感覺，也絕非易事。難怪很多人動了一下，就珍惜得過了分，就要傷了心。

心靜，比心動更難還是更易呢？心動還可以當做運動，做多了就起勁，心欲靜的話，越鼓勵催促要靜下來，靜下來，便越不得平靜。

有位有道禪師經常巡迴說法，講的都是心靜，都教人聽冷氣機風口的聲音。這風聲如果不專注，是聽不出來的。所以，惟有別無他想，放棄心事，才可以聆聽，聽久了，就靜。以微小的噪音，對比出、培植出靜音。

我是專門抬槓的。有次參加法師的臨場實驗，我心即動起來，想到其他在座靜默聽風的人，說不定，曾經有過的心動，原先都葬死在緊湊的生活日程中，無端讓他們靜下來，提供一個難逢的機會思前想後，後果不堪設想。

心真能靜下來，也能讓心重新動起來，至少，心靜很會挑撥曾經有過的心動。真是動靜皆宜，靜動俱難。

誰說心是我們最自由的地方？

人的自我起哄能力之高，
遠超乎自己所能想像。

拿下了你這感情包袱，

或者反而相信愛。

《郵差》王菲原唱｜1999

親愛的，當我們愛到透明，別誤會，不是把你當透明，而是，當我們朝夕

長期相看，看著見著，漸漸把感情的現象，看透了背後的本質，愛變得清晰了，

卻也變稀薄了。當中因果關係，大概誰都不願意考究。

當那樣天天共處，有你在就有我在，應該算是愛著的時候，一切都是理所

當然，習以為常的——就像長在腳趾上的甲，沒有凸顯出來，就好好隱藏在鞋

子裡，直到把腳尖弄痛了。

之前，日子趕日子，話趕話，趕忙到只覺得好受與不好受，沒有愛與不愛

那麼嚴重。生活是沉重的，而感覺越來越輕，但又長了厚厚的繭，我們忙著打理一個共處的窩，多於經營關係。或者所有由聚而散的故事，都免不了這段劇情的線索，只顧著修理壞掉的電器，顧不上修剪過長的腳甲。

親愛的，我忽然不想過著顧店般的日子，瑣碎麻煩，連一個人去一趟京都，看看金閣寺的靜美，都顯得不太合適——我不是嫌棄有你在旁，這何嘗不曾是我夢寐以求的畫面，只是有時候會很想靜靜一個人看天賞地，而無須有熟人聽我說感受、或給我當評述員，你也會偶然這樣吧。

當我自詡是個重感情的人，覺得不好意思把你當包袱看待時，才又第一次懷疑，感情只像趾甲，更行更遠還生，愛情呢？

於是就分了、鬆了、清空了。

曾經有個朋友，在失戀後表現失措，聽了半杯水的寓言後，立時就沒事了，

痛得真快，真痛快。半杯水是半滿還是半空，我並不關心這問題的答案，因為如今我像個清空了杯，水都潑光了，甚麼包袱都沒有了。人說，空杯才容得下活水，空腹才吃得下美食，空，才容納到福氣，諸如此類。

而我的空啊，我看著個空瓶子，玻璃般透明，卻看到了愛確實存在過。不是因為甚麼失去才懂得珍惜，而是能把感情當做包袱看待，正因為當中有愛情，否則，如同一張坐久了的沙發，誰會起了那個勁去換掉？就一直坐下去好了。

因為我們都不夠懶，才會有今天的結果吧。因為不能再這樣下去，才證明我愛你、因為不能再忍受，才發現愛的感受、因為懷疑，才重新相信，這信念，可算悲欣交集。

「你是千堆雪，我是長街，怕日出一到，彼此瓦解。」這沒甚麼可怕，誰是雪誰是街也好，愛情需要個實踐的地方，如果這是一個家，煩心事就多了，

256

要符合的條件就多了。條件即是因緣，因緣際會，家就似家，條件消失了，家不像家；如春暖雪融，家的前身，原來是條荒街。之前能冰封三尺，自非一日之寒，因為冬寒，我們有相依取暖的必要與條件，反而風和日麗就……這樣的真相，很容易理解，亦很難消化，再排泄成養分。

這天，我輕身上路，來到京都金閣寺，沒有包袱也不再是誰的包袱，心靜如初雪無聲。親愛的，這種是釋然，竟讓我流完快樂的眼淚，再微笑得有點傷感。

至少還可以選擇就好。

不是人就是物，至少有個靠山。

《至少還有你》林憶蓮原唱｜2000

「無論世界變怎樣怎樣，至少還有你，讓我怎樣怎樣。」

有人對自己說這樣一句話，自然感覺良好，自我地位彷彿距雲端靠近了一點點，說這句話的人呢？情況可能要複雜一些。甚麼處境甚麼心境才會用上「至少」兩個字？

假如二〇一二真的是世界末日，在餘下一年多的日子裡，即使一切都變得沒有意義，都可以放得下，至少還有你，會倒數著有一天愛一天。即使纏綿病榻，失去了健康，至少還有你，還有你照顧。即使一事無成，失去一份優渥工

作，至少還有你，還有你的愛情。即使受夠了閒氣，失去了尊嚴，至少還有你，還有你的耳朵可供發洩。即使在一個悶出鳥來的場合，失去了興致，至少還有你，還有你的簡訊取樂。

由末日到平日，總是在已有所失若有所失的關頭，才會說，至少還有誰，不如意的時候，才開始去鑑定至少還有誰。所以說，宣布至少還有誰的人，在感動別人與安慰自己之餘，其實是抱著悲喜交集的心情而不自知吧。喜從何來，喜從悲的對比而來，從失去一些，又發現還有一些，這發現，考究下去，也有分等級。比較低等的，是在失去安全感之際，伸手狂抓，抓狂下終於抓著一個人，確定其終極倚靠的地位。高級的，是在輸得差不多乾淨時，發現所失去的原來都無關痛癢，那個人，才是生活以至生命中最重要的，最想要的。

是哪個等級的發現也好，早總比遲好，遲了，說不定那個人只覺得是在千般比較下，給放在一個天秤上，身價才得以炒起來。我不知道，有人對自己說

至少還有你的時候，是對方苦難纏身時覺得受落，還是樣樣不缺時更加感動。

在戲劇的世界裡，為戲劇性需要，總以患難凸顯出來的真情才夠真夠感人，回到現實生活，倒寧願那個人早點學會人生的減法，盤點自己的資產，哪一件是丟掉不起虧損不起的。那麼，聽到的就不會是至少，像跑了一隻貓，至少還有一隻狗，沒有咖啡至少還有茶，像永恆後備似的。

這樣想，可能刁鑽得自尋煩惱不知足。有人想講這句話，恐怕還找不到對象，想做後備，還輪不上。那也不要緊，把這五個字看仔細，「你」不一定是個人，既然《時代雜誌》也曾選上電腦為年度人物，普天下無人可以「至少」一下的，至少也有物可倚。而電腦很可能是最多人對它說至少還有你的恩物，無論生活如何單調，無論心情如何不濟，至少還有一部電腦，可以給全世界包圍，也擁抱著全世界，甚至，樂得生活在電腦中。

聽說過一些人為單身生活添點人氣而養貓弄狗，直至聽到有人說跟他的狗

每晚傾訴心事，覺得很快樂的時候，禁不住一身雞皮疙瘩，覺得被網在電腦中還比較靠譜。不過，甚麼叫幸福？幸福就是可以選擇吧，一時間沒有人，至少還有電腦也好，寵物也好，至少還可以選擇就好。每個人心中不一定都有斷背山，卻必然想得出一個至少的對象，不是人就是物，至少有個靠山。

脆弱的泡沫破滅，

氣洩出來，留下了骨氣，示範了堅強的力量。

〈我〉張國榮原唱－2000

「快樂是，快樂的方式不只一種。」

快樂的方式本來不重要，卻總有人覺得會令他們不快樂的事，就認定別人做了不但不會快樂，還是一種淪落。漸漸，連快樂的方式，也有個官方的方程式，追求不被認同的快樂過程，於是惹來更大的不快。所以，先別妄說快樂，所謂快樂，就是沒有人來管你這樣快不快樂，如何才覺得快樂。

「我就是我，是顏色不一樣的煙火。」

我就是我，這話說起來浩然得氣吞山河，聽起來傲氣得熱血沸騰。等這口號喊完了，心頭靜靜，仔細想想，我不是我，還能是誰？犯得著那麼用力地公告天下？這聲明越需要傲氣加持，就越顯得這要求是如此卑微。

我就是這樣的人，我就是要追求屬於我的快樂，而沒有誰對你的快樂表示悲憫同情反感，或者詛咒，或好心拯救；我就是要隨手就揮灑出一個屬於自己的手勢，而沒有誰當面洩露了異樣的眼神，又在背後竊語猜度。

堅持就是要這樣的話，得，除非「我」只是一束在半空閃爍一時的煙火，讓下面的人一時譁然，之後灰飛煙滅於漆黑之中。如果終歸還是要落地，一接地氣，地上人的眼耳口鼻身意舌，恐怕會讓「我」不得不粉墨一下，「我喜歡」、「我永遠都愛這樣的我」，而這樣的我，在不知不覺間，多少也參考過圍堵在「我」十方之間的群體喜好。

「我就是我」，如果全世界的人都不太喜歡這樣的「我」，「我」還會愛這樣的自己？隨口濫說自我自我很容易，那自我是怎樣煉成的？「我」做自己覺得快樂，是因為這快樂來自人群的認同讚美欣賞，抑或孤立如獨處沙漠，沒有觀眾仍然保存得完好無缺如初？

要做顏色不一樣的煙火？煙火自然是五光十色的，素色的一場表演，恐怕讓圍觀者失望。世界的燦爛，本來就需要不同的色彩，不同的組合並存。世人的審美觀如此，審人觀念卻不一樣，煙火要七彩的，人，最好還是有個譜，大一統的幽靈從沒有離開過人心。膚色國旗的顏色，形形色色，口說求同存異，其實巴不得清一色，你的色被染成我色。每個人有不同性格多有趣，九型人格十二生肖加星座，多好玩，只是別離這範圍太遠，不然，就屬於離譜。

「天空海闊，要做最堅強的泡沫。」泡沫由因緣而生，因緣際會之下，肥皂摩擦成薄膜，包裹住一股氣，就憑這一口氣，讓泡沫吹起來，飛起來。外面

的大氣壓如此逼人，要堅持憋住這口氣，不至過早破滅，少點骨氣都不成。

世界吹破。

天太空海太闊，何止異見人士同性戀者，何止革命烈士，任何不可能的夢想、看似不切實際的希望、徒勞無功的改革、反抗不滿現狀的行動，每個「我」，都只是泡沫，飄泊其中，在飛到目的地之前，好像已注定被太大卻又太擁擠的

泡沫本質就是脆弱，堅強的泡沫，就是要飄到最後，就是要明知不可為而為，就是要在短暫的生命中，光明磊落地，爆破出過程的意義。脆弱的泡沫破滅，氣洩出來，留下了骨氣，示範了堅強的力量。就是要這樣，「我就是我」。

說真的，事到如今，
我依然很懷念我們的背包。

《你的背包》陳奕迅原唱｜2002

說真的，事到如今，我依然很懷念我們的背包。

每當我突然想起你的時候，還是甩不掉那個畫面：我們各自揹著自己的背包，走在熟悉的街頭或是半熟的異國，有時並行，有時一先一後，有時說說話，有時沉默，無須言語。

266

就兩個背包，總是輕身上路，彷彿隨時可以把一切卸下，了無牽掛。只兩個人在途上，彷彿已經圓滿了，足夠了，有想買甚麼都是多餘，都是負累，深怕影響了我們走得更遠更久似的。

只那麼一次，我多買了一些無謂小玩意，我的背包放不下，就騰出你的來放一點。於是，回程之時，怕你受累，我一個人扛著兩個背包，直到回家。

我的東西，占據過你的空間，像短暫的同棲，那曖昧的滿足，是如此充實又卑微。直到撿回屬於我的東西，把背包還你，兩個人又各有所屬般，你的我的，分得清清楚楚，再也沒有下一次糾纏不清的機會。

說真的，我何嘗沒有動過念頭，在你不為意下，賴著哄著，把那背包收起來，不還你。

267

我知道，那一刻，只有那一刻，我能如此坦白，而你能如此無所謂。時機一過，這要求便顯得唐突，這動作便落得輕狂。

忽然便已經好久不見。那次在聚會中，隔著幾個朋友的身影，瞧見你已經換了新的背包，以一如過往蹦跳的步調走過來，也瞧了我的背包一眼。

說真的，朋友，你可能誤會了，我依然捨不得換掉舊背包，並不是念舊，也與你無關。我只是單純地喜歡它的款式，揹了那麼多年，我沒嫌棄過它殘舊，生產商卻怕它過時，讓它停產，要推陳出新。

倒是朋友，你的背包哪裡去了？是不是丟落在一角，成為沒有扔掉的垃圾。

說真的，我是有點後悔。相識多年，連一件禮物也沒有交換過，兩個人用兩個杯子，兩個人用兩把雨傘，乾淨清白到這地步。連一個背包也不敢據為己有，連在你手上給棄置的多餘廢物，我都無緣撿拾。

可惜，如今你用不著的，也像我的角色一樣，再無用武之地。

說真的，自從那次買了些小玩意之後，我就開始戀物，當時兩個人即是全世界，現在一個人在途上，世界忽然膨脹了，原來還有很多很多小玩意，讓我去收藏。像每一件越舊越值錢的古玩，何嘗不是沾滿了陌生人多年前的指紋，一如你那背包，我揹過了一程，而你又揹了多久，留下了多少廝磨的痕跡，成為我買不起的文物。

沒有誰是不能被取代的。

《十年》陳奕迅原唱｜2003

「十年之前，我不認識你，你不屬於我，我們還是一樣，陪在一個陌生人左右，走過漸漸熟悉的街頭。」

兩個人手牽手，一直走，走到只剩下了自己一個人的時候，還在走，途上新鮮的風景好像都跟自己無關，只專心做一件事：懷念。而且是不甘心地不服輸地不情願又身不由己地懷念。

懷念本來可以是很美好的事情：那個人走失了，就對著那個背影泰然一笑，然後禮成。如果每個新「分」的人，都能夠豁達到這個份上，感情世界也就天下太平了。

看來，聽來，還是自傷自苦地懷念的人多。傷苦一下下沒關係，那可能是愛過的證據之一。真要固執地臭著臉一個人走，在同一條路上走到黑，這種懷念法，甚麼時候是個頭啊。

其實，也沒關係。走到黑了，黑到承受不起，一個打火機擦出來的光，也如天亮。大太陽下，不妨走到高處，以旁觀者的眼睛，紀錄片攝影的鏡頭，俯瞰兩個人走過的路，之後，再把那個人還沒出現的路徑，也一一追蹤，並砌成一幅完整的地圖，看啊看，看吧，原來誰誰誰都只是應「運」而生的角色。

十年之前，或者五年，或者兩年前，那個人無名無姓無面目無味道，是活在虛蕪世界的無名氏，無從愛起。

那時候，我們可能單身，在生活中單打獨鬥得縱使有些累，畢竟沒有讓「愛過」成為負擔，可以輕身上路。更可能的是，我們與另一個人在談戀愛，時間地點布景道具等細節不一樣，卻有著相同的程序：認識，告白或者省略告白，

然後……。

不是這個人，就是那個人。那個人還來不及認識，便已碰上另一個人，發生大同小異的故事。

故事的主角，有些是我們自己的選擇，有些由不得我們做主；有些因為條件符合，有些全憑無以名狀的感覺，共同點是：他們最初都是陌生的無名氏。

陌生的人陌生的街頭，跟誰一起走不是走？走得下去的，誰不是從陌生走到熟悉？走失了那個熟悉的人，覺得不甘心不服輸，就先把那個人打回無名氏的身分好了。這樣與其他陌生的這個那個人一比較，說不定，會覺得當面為故事選角時，選了那個人，同時也就失去了更多無名氏紅起來愛起來的機會。

許多故事很吸引人，冷靜殘酷地看仔細了，才發覺只是情節精采，誰來當主角都沒有分別。有些劇情，的確不是依靠人物的性格遭遇而發展出來的。這好比「最佳電影」的主角，不一定會同時摘下「最佳男主角」一樣道理。

272

實：「沒有誰是不能被取代的。」

這故事，那段歌詞，最後不外乎告訴我們一個平日不大忍心看清楚的事

是故事的情景。

我們不甘心地懷念的，有時候也搞不清楚是那個恰巧當上了主角的人，還

當情節不幸但又屢見不鮮地進入了感傷的地步，別埋怨那個人。

〈十年〉最後一段：「直到和你做了多年朋友，才明白我的眼淚，不是為

你而流，也為別人而流。」就是這個意思。

倘若流淚是一個故事結尾無可避免的動作，為誰而流都一樣，是我們自己

有流淚的必要。

如此滴下的淚，當然比較透明，不摻雜那個十年前的陌生人，讓懷念還原

為單純美好，如詩。

多少義兄妹各懷情人就此關注彼此一生。

〈兄妹〉陳奕迅原唱｜2003

妹妹說起電視劇《我可能不會愛你》，雖然事隔一年，一提到程又青與李大仁，眼眶與臉龐立即偏紅。可想而知，當時跟著劇情走，走了十三集，等待二人以情侶身分相認的途中，哭過了多少回。

不過，妹妹一邊淌眼抹淚，一邊還是會問：程又青儘管不確定李大仁心裡想甚麼，難道自己是怎麼想都搞不懂？

我說，自欺容易騙人難，揣摩別人每一個動作背後出於甚麼心態，是一種技術性的工作，了解自己，又再接納原來的自己，就接近藝術行為了。像把放

274

大鏡照見自己，纖毫畢現到發現毛孔原來都是一點點黑，那個鼻子熟悉得有點陌生，陌生得有點抗拒：過去一直只是假裝把你當成最好最好的朋友，過去對這段友誼的歌頌與倚賴，原來已經挪用了愛情才得以成就，不起雞皮疙瘩才怪。

天下間不是沒有挑剔兄長女友的妹妹，不過，對未來大嫂看不過眼到要臨時找個伴來示威的，就是愛情專屬的忌妒。妹妹渴望哥哥的保護，天經地義，不過，要對每一任男友事先聲明，不能容納哥哥夾在二人世界中間，就不只是渴求保護那麼簡單了。有甚麼心事，不跟情人講，不跟姊妹訴，找哥哥看著夜景喝著啤酒聊到盡興，重點已不是傾訴，而是傾訴的對象，沒有這對象，連心聲都不必存在。妹妹想念兄長，人之常情，在執情人之手人仍在想著哥哥正在做甚麼，這情感不正常得太明顯了，所有精明的又青姐們，又能假裝糊塗到甚麼時候？

妹妹不理解，做哥哥的惟有假設，如果在第三集就相認，戲還拍得下去嗎？

拍下去就是擺明車馬的牽手接吻，你還會感動得哭啼嗎？可見無論是觀眾還是主角，無論是當局者還是旁觀者，都有享受曖昧的傾向，捨不得未嚐酸辣鹹便把甜點吃掉。

相親相愛得太超過的兄弟姊妹，若是心知肚明，何以不把稱呼修正過來，把角色轉換過來？理由也太多了，比較罕有的一種，叫自私。既然吃定這哥哥一路上做著遮風擋雨的志工，你一天不大義滅親，他一天在附近，不騎驢找馬，實在對不起自己。比較常見的一種，相信實踐是檢驗真理的唯一標準。

跟不同的人拍拍拍，拖著手時比較跟哥哥相處的分別，直到發現，寧可跟哥哥在電話裡講時事，也勝過與情人在沙發上接吻，真相才甘心大白。比較殘酷的一種，是茶涼了既變味又傷身。是知道的，不過假兄妹還來不及弄假成真，正名為愛情之前，長久在那條界線上打擦邊球，不曾逾越的相處模式，又弄得真情成假。火花不耐燒啊。

最浪漫又實際的一種，說法是寧可永遠停留在兄妹的關係，也不要滴血後以戀人身分相認，怕會雙失，失去最好的朋友，明碼實價的情人角色又在調整中失了手，這賭博投注太大了，寧可忍手。親友割席絕交的機會，總比分手低，於是多少義兄妹各懷情人就此關注彼此一生。如果相認的話，一旦反目就不是喝幾打啤酒就能和好如初了。

妹妹還是不服氣，不甘心，不理解，做哥哥的只有再講坦白些：現在只拍到第十三集就完了，再拍下去，又青姐說不定發覺大仁哥真的太似個哥哥。

淚本發乎情卻也不講情。

〈眼淚成詩〉孫燕姿原唱｜2005

一滴滴一粒粒一陣陣的眼淚，如果串起來真如一字字一句句詩的斷章，那麼，我們實在不愁這世界不夠詩意，起碼，每個人降臨地球那一刻，就提供了大量詩作。

當然，詩與詩意是兩回事，而詩也分古典與現代，有佳作與劣貨。古典詩要好一點，寫得不怎麼樣的，看懂的人有限，還可以唬一唬人。現代詩本身已是市場毒藥，懂行的人不多，真偽比古董還要鑑識辨別，有人調侃，把寫得比較散漫的散文，在不該分行時分行，就是詩了。

如果淚人即是詩人，淚詩人／類詩人們，在有意無意以詩言情明志時，得小心，別濫用。就像某人在公司聊著正事的時候，受了點小委屈，忽然莫名其妙地哭將起來，此某人平常日子的眼淚較罕見，如忽然冒出來一句陌生的《楚辭》，大家摸不著頭腦，於是主管跟圍觀者也沒覺得此某為公而哭，想必是另有不可告人的難解私事，於是眾人忙不迭慰解··你還是先歇歇吧。多好的待遇，多感人的詩篇啊。

另一彼某人跟此某人就不一樣了，向來淚點特低，動不動就先哭為快。主管一句重話，眼圈即紅；與同事公事往還間一遇麻煩，又欲哭而有淚，已離職同事重投公司懷抱，彼某人也感動得來個擁抱大哭。終於，在一次會議中，彼某人遭主管訓斥後，即時哭得楚楚可憐，可惜換不來老闆可憐，只落得可厭。

本來，這是個說理的場合，像一篇有事說事的散文，你非要弄成感性的白話詩，且一寫再寫，又不限量生產，你的詩情再真，依然遭讀者鄙棄。

淚詩人其實是個充滿歧視與偏見的世界。男女演繹效果大不同不用說，長相與年齡，才是關鍵。

假如彼某人是個幼齡美眉，說不定就得到此某人的待遇。長得人模人樣的，眼淚才配得上叫淚珠如此詩情畫意的字眼，脆弱引人憐而非惹人嫌，淚腺發達是大情大性，而非沒心沒肺。

年輕時，無論賣相怎樣，哭相還不至於破相難看，上了一定年紀，還不節省淚水，大庭廣眾下，意圖還我「想哭就哭」的自由與權利，淚詩人怕當不成，被人當成憂鬱躁狂症病人的機會比較高。除非，你還只是個三歲小孩，或者年紀到了老人家的地位，眼淚還是值錢的。

詩也分豪放派與婉約派。豪放一哭，是為大吵大鬧大氣之作，婉約啜泣，是為調情浪漫小清新。想用眼淚寫成好詩的，無論豪放還是婉約派，還須謹記

一條：在恩寵正隆時，無病呻吟也能是個大詩人，在依然愛你的人面前，情人的眼淚多動聽。當愛已到彌留時，淚是兩面刃，淚詩留人不成，便成輓詩，甚至咒語，促成離別。

一淚一字，也只能感動出愧疚、憐憫，一個人若得不到愛人的愛情，贏得了泛濫的同情，也不過是讓可憐的淚更可憐。

就是這樣殘酷，眼淚本發乎情卻也不講情，寫到這裡，真是一字一淚，不過，四下無人，哭來幹嘛。

+ note 15

失戀不是皇牌，

打出手就有恃無恐。

〈失戀無罪〉A-Lin原唱｜2006

「孤獨萬歲，失戀無罪」，那歌是這樣吶喊的。

第一句：「孤獨萬歲」，在沒有把「孤獨」跟「寂寞」之間曖昧不明的差異給分別開來之前，「孤寂獨寂／寞」值不值得高呼萬歲那麼驕傲那麼澎湃，還不好說。

第二句：「失戀無罪」，可以吼得大聲點，像喊冤似的。

本來失戀的是受害者，除非是主動爭取失去那段戀情的「加害者」，否則

282

誰還敢定你的罪噢。可惜啊，以這無罪之身，掛一副受害者的嘴臉行走江湖，有意無意間招惹同情安慰，也可算是一宗情事罪。

「一個人崩潰，不是在犯罪」，對，一個人獨自崩潰，沒影響到別人，哭崩長城而不留痕跡，當然無罪。不然，一個人崩潰，然後打攪了旁人，把你的碎塊重新拼砌成個人模人樣，就先犯了擾民罪。人家如果在過著二人世界好日子，忽然要仗義摻和進來你的悲情，煞了風景分了心不說，萬一你的遭遇為他們尚算幸福的現狀留下了陰影，真是罪過罪過。如果，來挽救的人本身是剛失戀的同道中人，或者是無戀可失的獨身人士，好意思用你的眼淚鼻涕和苦情，去考驗他們的心理素質麼？

在不是得戀就是失戀的人潮裡，並沒有誰立心歧視失戀人士，得就得，失就失，失而復得也可以得而再失，如此循環不息，直到相對長期安頓下來，沒有甚麼值得呼冤的。

一切都是面子問題，自尊問題。被拋棄的，不一定就是垃圾，即使是垃圾，也沒有貶義。在垃圾場翻一翻，便明白很多有用的東西，只不過因物主在某時某刻某環境某種限制之下，不得已扔掉了，於是被喚作垃圾。垃圾回收後，還得花些成本讓它可以循環再用。

給甩掉的失戀人士，理論上可以做到越失越得道的境界，是自動增值的珍貴垃圾。有些被遺棄的東西，帶有毒素，成為垃圾後遺禍地球，萬年不化。感情給棄置了，只要懂得排毒，自然「化作春泥更護花」，重新整合，不是人撿起來，自己先把感情拾回口袋，沒人用得著也別浪費。要永續發展，不環保一點不行。

剩女剩男無罪。儘管性格犯了多少毛病多少宗罪，自己知道就好，改與不改，要妥協要堅持，都是自己的選擇。每個人都要為自己的結果負責，而果是兩個人四隻手種出來的。

讓戀情丟失了在半路上，或者一直兩手空空的，只要認了，就無罪，有罪的是那些瞧不起你的人。

只一點，「忘掉愛，尚有多少工作失眠亦有罪。」（楊千嬅唱〈假如讓我說下去〉），一個人崩潰到失眠影響到工作，失戀後再失控失德，罪就大了。

失戀不是皇牌，打出手就有恃無恐。

285

因為，到那一刻那個境界，
愛情已延伸，或還原。

〈愛情轉移〉陳奕迅原唱｜2007

愛情總是會轉移的。感情無論是用來瀏覽還是用來珍藏，總在不斷移動中，如此抽象的事情，比起所謂不動產，會轉變本來稀鬆平常；不動產也不代表不會變動，只是變動的過程比較複雜，需時較長，牽涉的手續也沒有變換流動資產那麼方便而已。愛情並非不動產，把愛情當做資產，起了占據的念頭，毫不掩飾那占有欲，越想據為己有，則越快失去，這是愛情最玄之處，也是最值得玩味的地方。

　愛情總是會轉移的。有人說過：「事件是不會消失的，只有物件才會消失。」物件會消失，有種消失的方式是與天地萬物同腐，然後物質循環變化，

以另一種方式出現。從這麼宏觀的角度看，愛情事件何嘗不會消失，即使回憶是事件留下的遺產，別說一世紀一輩子一甲子，一時轉念一時情緒起伏一下子有了新的移情對象，回憶縱沒有消失，也不一定褪色，回憶的角度也自然會轉變，由一部文藝片變紀錄片，由悲劇變為喜劇，而編導演竟然就是自己，真是又孤獨又安慰。物件另一種消失方式，就是被偷走或給賣出去，物件其實還是存在的，只是易了手。如果愛情是物件就好了，物主會變，一宗宗愛情事件會有不同主角，愛情卻是長存的，分別只在於對象，把一個人的溫暖，轉移到另一個胸膛，把對一個人的相處，轉移到另一個布景。

愛情總是會轉移的。都說每次移情，都是一次學習的過程，這說法其實十分掃興，學那麼多到底為甚麼？邊愛邊學，學會很聰明地談情說愛，很會談很會說，可能就不會很享受愛；學到畢業那天，可能已經成精成仙，一切畫面如玻璃通透，一切過程如箴言爛熟，還有甚麼情趣可言。情趣，情趣很重要，假如感情需要接班人，我們寧願每一任的新人，都有舊人治下的政績，一脈相承

的風範，好讓失戀再相戀可以順利過渡，還是期待每一任都實現不一樣的制度，像旅遊般體驗不同生活方式，換了幾張雙人床，如換了幾次信仰？

愛情總是會轉移的。不是量變就是質變，火花總是忽明忽暗，溫度總會有高有低，量變不足畏，可畏者是要求恆溫，擺了愛情最大的烏龍，一頭栽進最大的煩惱來源。愛情會變質，質變也不足畏。友情與愛情本來就不斷在互換，由朋友變戀人，又以情人之名而行知己之實，只是有人會追究純粹的愛情而選擇下一次火山爆發，有人樂於拿著蠟燭，由激情變溫情，由愛情變感情。感情比愛情更像不動產，更多包容，更多層次，更便於安定下來，這種愛與情，要不要由你。愛情不停站，不停有人上車下車，到了終站，就是傳說中的地老天荒了。老伴如何談戀愛，如何滿有默契但說愛你一萬年仍不嫌刻意，如何在談論子女教育問題時仍有愛情獨有的口吻，是個千古謎題。因為，到那一刻那個境界，愛情已延伸，或還原，或轉移為友情親情恩情。愛情本質，就是不純粹。

不要失望，蕩氣迴腸最終站，就是最美的平凡。

288

感情比愛情更像不動產，更多包容，更多層次，更便於安定下來，這種愛與情，要不要由你。

別上了比喻的當。

〈開門見山〉 張惠妹原唱｜2009

別怪有話不直說愛繞圈子的人，要做到開門見山，比想像中困難。比方說，只不過想分手，就直說我們分手了，好嗎？行嗎？不行的。循例要先講一下：我們還是做朋友比較適合之類。要不然，再多繞一個圈，用上比喻：經過這些年的風風雨雨，我發現，在患難的日子裡，我們互相需要，但我沒把握在雨過天青之後，仍然……所以……

有夠文藝腔的對不對？那段分手開場白可不是歌詞，是聽回來的真人對白。又風又雨又天青，只怕包青天再世，也很難為那被遺棄的人討回公道。本

來，要走就走吧，苦主只一味想念或略略恨一下那陳世美就可以了，可分手宣言牽涉到天文氣象，就平添了回憶的道具。修為差一點的話，每逢起風下雨到天清氣朗，即是任何天氣，都難逃那人的陰影。

觸景傷情，本來只限於事發現場的景，搞得像無處可逃，可說是比喻惹的禍。說話難以開門見山，連我們的思路，也很難簡簡單單，打開門，看見山，就說那是山。山不只是山，也是因為我們都不自覺地成為比喻的囚徒吧。

聽得愁雲慘霧風雨飄搖這樣的比喻多了，風就不只是風，雨不只是雨，風雨下心裡有事的人，心病發作的機率無端暴增，真是無辜。無辜的還包括比喻的大熱門：自然現象。都說人該從大自然學習，從一粒沙中看世界，在風花雪月水火雨雷電中看出大智慧，這原是大自然的恩賜，但受日月精華薰陶久了，搞不好恩賜會變成負擔。

例如賞月。舉頭望明月，有多少人是純粹專注於觀察月球，又有多少人在胡思亂想？打從「人有悲歡離合，月有陰晴圓缺」風行千年深入人心，月亮便不光光用賞的，還用想的。聯想力太豐富，有時是不必要又危險的事。

我記得，還沒有看過雪以前，就寫過不少雪，把很多個雪字放在歌詞裡面，不是見雪便浪漫，就是淒美淒美一番。到第一次真正見到飄雪的時候，可能已受了太多人及自家的影響，覺得真是浪漫喔。及後，第二次見雪，在高處看到所有屋頂都鋪上一層冰雪，因為即將上機回港，捨不得那次旅程的關係，雪又看得寒了心，此後有一段時間，見雪如見血，真是自作孽。再其後，在溫哥華待了好一陣子，雪終於還原為雪。雪是甚麼呢？就是下起來很冷也可以很好看，同時也為交通帶來很多麻煩，融雪的時候更冷更多工夫要做，《紅樓夢》說「白茫茫一片天地真乾淨」，落到實際生活上，沒那麼多心思去聯想的話，雪是可以很髒的，既不浪漫也不淒涼。

感情豐富是好的，善感是好的，可是上了比喻的當，動不動就讓自己的情緒被風月左右，善感變成多愁，有失自然，才真正辜負了大自然。本來有些人有些事，並沒想像中那麼重，只怪想像力過了頭，天網也真的恢恢起來。所以，要提防風花雪月。

293

其實，每個人所受，
的確都是獨一無二的。

〈感同身受〉林宥嘉原唱｜2009

你，有心事有狀況想訴說一下的時候，會選擇找一個有類似經歷的人做對象，好與你合演一齣同病相憐記，還是寧願在一個不明此苦的人面前，展覽你與別不同的個案呢？

有一次，製作人來催稿，我說，今天可能不行，因為氣喘又犯了。那已成好友的製作人就說，那得好好休息一下，明天才繼續吧。當時我想，甚麼，你有沒有氣喘過，喘起來連平躺著睡都會睡醒，睡不好，第二天也就報廢了，還明天才寫。

可是他真的不曾受過氣喘之苦，是我白目了，以為這樣就能即時賺得該有的體諒，下次挾病以博同情，還得弄清楚對方的病歷才好。對，大家是同道中人，那些不好過的時間，是怎麼一分一秒爬過皮膚挑撥每條神經線的，再難以形容，找對了人，一說起來，還是可以換來一句：我明白，我也是這樣。

我也是這樣，就滿足了？我們訴苦，就光光為交換對方的共鳴？有了共鳴，其實等如不言自明，大家都氣喘過，苦況都可以給省略掉，再說甚麼都顯得多餘。怪不得，又有一次，有個朋友有喪犬之痛，在電話裡哀號了一整夜，久不久便不放心地問一句，你明不明白。我只能搭上去，我明白的，我也有狗狗死過啊。我明明領了感同身受牌，該對了他的味才是，沒想到他反而覺得不夠盡情，直呼：你明白？你不明白，我的狗不是你的狗。

我想，是不是因為我能感同身受，有了比較，才對他過激的反應有點不以為然，那默示著「還有甚麼好說」的沉默，又為他察覺？說不定，正因為我不

斷說我明白，反而堵住了他大訴犬後七日的勁，也沒有給他「啊，原來人與狗可以情深如此」的超級感歎號。

自此才明白，明白他人之痛，不一定能紓他人之痛，有些人需要的不是鎮痛劑，而是讓他覺得更痛，在一個沒這麼痛過，不懂得這種痛法的人面前秀痛。要讓他覺得，他的痛，在人類史上是獨一無二的，這才讓他痛快。

以前總認為，感同身受是張皇牌。

當我們失眠，往窗外一看，發現依然有點點孤燈如豆，零星散落在彼方的樓房，便覺得失眠不止我一個，我失眠但我不孤獨，於是，即使我孤獨，也孤獨得不孤獨。

原來心事難測，人啊人，有時需要所謂知音，有人跟你有一樣的遭遇，相互取暖，抱怨起來一呼百諾。但這樣痛得太平凡了，有時更需要有大驚小怪的

296

聽眾，展示傷勢能換來大開眼界的反應，好讓自己發洩得更理直氣壯，否則，我們都是這樣失意的，我們都是這樣失眠的，我們都是這樣失戀的，滿天涯的淪落人，有甚麼好比，萬一給比了下去，連訴苦都訴得慚愧。

其實，每個人所受，的確都是獨一無二的，世界上並沒有兩個完全相同遭遇的人，我的狗的確不是他的狗，我的跟他的養了不同時間有不同相處逸事最後有不同死因。只是，劇情經歷細節不過像形狀不一樣的洋蔥，給重重剝落解拆開來，最後剩下那催淚的核心，又變得差不多，痛得不寂寞但平凡。

297

天下最無解的就是浪漫。

〈天燈〉梁靜茹原唱｜2009

天燈，又名孔明燈，據說是三國時期諸葛孔明發明的玩意。既是孔明先生發明的，自然都是打仗用的，傳到現在，如何變成祈福的工具，考據起來，一定很有趣，那流變的過程，幾乎就是眾多物事由實變虛由大變小由講實效變玩浪漫的公式。

更有趣的是，許願，撇除信仰的因素後，還有很多方式，如果是動真格的、認真的，一般人不會選擇放天燈這種氣氛多於一切的方式。可以想像，如果家裡人有病，看遍了醫生吃飽了藥，要出動到許願這偏方，母親輩聽見你說，去

放過天燈了，昨夜趁有流星飛過許過願了，她老人家不教訓小輩一番才怪，然後，她會親自到廟裡拜拜。

如果你不服氣，問她要到哪個廟拜哪個神仙，會鐵定比放天燈有效，她也許答不上來。反正平日她也只不過視拜拜為一個儀式，求個心安，問到她心底處：你真相信自己也死得很無能的關雲長，真的成了仙，真能替人間小事大事都幫一把忙？恐怕她也只落得一臉茫然。

我聽過有道教中人對媒體解說過：用環保香原始香或電子香都是一樣的，都是把地上的心願透過香這導體傳遞到上天。如此說來，形式好像有關，又似無關，有形的物質由地面升上天空即可，那麼，放天燈又何嘗不是把心願寫成簡訊，直達那個因神祕而顯得全能的天庭？

再這樣問下去，是多餘的。一切都只是儀式，儀式來自傳統，傳統來自習

俗，習俗沿於習慣，而習慣，與儀式一樣，問到最透處，都是無解的。就像我們在慶生會上，會很有興致追問人家許了甚麼願，卻不會有好奇心在明年當日，問他的願望實現了沒有。他本人經此一問，要麼就說連自己都把願望給忘了，要麼就反而對你好奇，甚麼？你是認真的？無解啊無解。

天下最無解的就是浪漫。你對戀人說，我們去放天燈好嗎？寫下祝願我們愛情萬歲好嗎？好哇好哇。但你試試看，我們去拜拜關公爺爺，求他賜我們把愛情進行到底的義氣好不好，又會有甚麼反應。

都只是儀式，只是個節目，許這些願，都只求過程，沒有把結果寄望在關爺爺身上，沒有期待過升天的簡訊會收到回音。因為只是個活動，就要挑好玩的，場面好看的。其實天燈有多好？不為愛情能萬歲或萬月或萬日或萬秒，只為那畫面吧？黑漆漆的天空微微的燈影漸漸縮小，感情一時膨脹。但是這畫面，不也像漫天幽遠的鬼燈籠嗎？如果放天燈原是祭奠亡魂的禮儀，那燈火就忽地

陰森起來，與愛情無關了。

　　鬼火與螢火，只是一線之差，甚至是一念天堂一念地獄，可從來沒有人能輕易超越這小小差別。母親輩要我們拜拜，才算是真許願，古老傳統的框框，信不信也得拜；而我們也為無解的，新舊難辨的傳統所規範，卻被框得很舒服，很浪漫。所以，當我為梁靜茹寫〈天燈〉這首歌的時候，想有個許願的場面，也只敢點燈，請關帝出場？唱片公司會以為我瘋了，要不然，就是在耍他們。無解啊。

301

可怕就在於從不犯傻的愛，

也不曉得是可厭可貴可愛。

《這樣愛你好可怕》林凡原唱｜2010

從前有一個人，其實應該說，從前現在將來有一種人，愛人愛得好可怕。

可怕之處，不在於把一個個愛過的對象嚇怕，以雞飛狗走鳥獸散收場。

最怕人的是以可怕為愛的證據，越可怕越情深；最怕人的是每次嚇走了所愛的人，依然以怕人的往績為榮，最後獨自回味著種種驚慄的情節，得到獨家的快樂，不覺其苦，且以苦為甘。

302

別誤會，無須要鬧出利劍尖刀揮情人，或者執子之手與子跳樓，才算得上驚慄。驚慄不一定要搞出尋死覓活的大製作，有時候只消一個眼神一句說話的尾音，這些小眉小目的小品，已足夠讓旁觀者暗暗起了汗毛。

為甚麼是暗暗，不是明明。明刀明槍，要檢閱查找手機電郵的多疑人，要把對方親朋戚友九族都隔離在安全範圍以外，培育一個孤立情人的多慮人，都不夠可怕。受不了的，早已遠走高飛，還處於很愛很愛你階段的，這不叫可怕，這叫痴纏。

天下間最怕人的不是雄起來的刺蝟，而是以糖衣包裝的黑心小吃，吃不死人，中了毒也不自覺。對可怕愛人事件的主催者來說，更加是愛得可愛。

例如，收到對方電話，說過一會兒過來，可那一會兒到底有多少會兒，又沒法說得準，可怕人即成行屍走肉，每秒鐘在了無終點中倒數，忐忑難受到極處，漸漸生起一個荒謬的念頭，寧願那人從來沒有打過電話來約會，寧可多一

事不如少一事，就少受一場折磨。如果真能想到做到，清醒到懂得衡量收益平衡，選擇不曾認識過那個人，也就毅然退出。不怕，不怕。怕人的是多年後訪問這種人，你問他寧願有個這場折磨好，還是一切都沒發生過好，他一定會說：「當然有比沒有好，好事壞事，能夠為回憶進帳就好。」

這樣愛一個人，好可怕嗎？如果這樣也算驚悚，那麼幾乎用情稍為比浸在浴缸的水深一點的人，都大有機會犯過類似的傻。

可怕就在於從不犯傻的愛，也不曉得是可厭可貴可愛。可怕在於愛得不可怕就好像愛得輕率隨便與無所謂。可怕在於當事人不怕，只有清醒了的過來人晉身觀察者，才覺得這樣愛你好可怕。

驚慄不一定要搞出尋死覓活的大製作，有時候只消一個眼神一句說話的尾音，這些小眉小目的小品，已足夠讓旁觀者暗暗起了汗毛。

猖狂的，豈止盜賊。

〈你太猖狂〉田馥甄原唱｜2010

猖狂的，豈止盜賊。

心賊，有時候更是自己親手打開大門，歡迎來搞的，於是更難搞定。

種種情緒來襲時，跟賊一樣難防。而且，日防夜防，心賊難防，情緒這種

寂寞這種情緒病毒，之所以能夠猖狂，覺得寂寞的人功勞最大。寂寞不寂

寞，存在不存在，嚴重不嚴重，很多時候取決於覺得不覺得。覺得，就寂寞，

不覺得，就不寂寞。

306

有個朋友，曾經因為失戀，那年的聖誕節情人節，都打電話來訴苦。那些苦其實早在事發時已經聽得耳熟，熟悉到像我自身的遭遇一樣，還有甚麼好說好聽的呢？我們之間自然明白，我要做的不是教他如何過一個沒有情人的情人節，教了也無用，因為對他來說，情人節怎麼過不重要，他要的只是情人，還要是指定的那個情人。而他要做的，只是找個知根知底的人聽他講一下情人經，把那段敏感的時間花費掉，就沒有時間寂寞。

我只是疑惑，如果他想燒時間來防止自己覺得寂寞，換個別的話題，非關愛情的話題，防範措施會不會更有效，更沒有時間讓寂寞乘虛而入。這分明，多多少少是自找的、自願的，很甘心很不開心也很開心的，在情人節說舊情人，惟有這樣，才像過了一個虛擬的情人節。要是在那個晚上談哪種咖啡好喝、哪部電影最爛，或者，剛巧有朋友病倒了要探病，有正經大事要處理，他就沒機會覺得寂寞或記得寂寞了。

後來，再過一年的節日，他都有類似的來電，甚至變本加厲，連元宵與中秋都看上了。這兩天，本來可以若無其事無知無覺就過去了，在認識某人之前，甚至聖誕新年都過得不太講究，一隨便，就不會覺得寂寞。但是他半推半就鼓勵自己，假節日之名寂寞一番，然後又找方法來堵塞寂寞。猖狂的不是寂寞，而是他根本想沉浸在自己的情緒之中而不自覺。

寂寞的情緒，猖狂只在逢請必來。本來無一事，聖誕就聖誕，如果來約的人並不是非見不可，可見可不見，那個約也就可赴可不赴，大夥兒玩玩就玩玩，一個人就一個人。最糟的是玩的時候心不在焉，覺得心有不甘，牽引出那很著名的「熱鬧中的寂寞」，又或者一個人過平安夜，本來難得靜靜地看光碟看書樂得平安，卻又想起這畫面最常出現在影視世界中失落的主角身上，於是越覺寂寞越寂寞。

情緒本來也無須防賊般去防，來了就等它去，當它變猖狂時，其實誰也有

能力制住它繼續作惡。就像在戲院裡看戲，情緒被攪動得莫名其妙，流了滿臉的淚，哭紅了眼睛。但在散場的一刻，大部分人都有辦法趁全場亮燈前，節哀止淚，只為怕尷尬，如果那不是部典型的悲劇，只有你一個人在眾目睽睽下淚流不止，則不止尷尬，簡直滑稽，誰也懂得適可而止，就哭到那裡為止。僅為面子問題，再猖狂的淚都能防止泛濫成災，為身心著想，誰也別忘了天生有自衛本能，別縱容情緒病毒猖狂下去。

萬物萬事有時，
只是有時候以為身不由己忘了時候。

〈都甚麼時候了〉張惠妹原唱 ｜ 2011

「都甚麼時候了？」聽了會讓人很有壓迫感，一片大事不好，負面氣場大籠罩嗎？

最近為一本新書想名字，我提出就叫「都甚麼時候了」，出版人就以上述理由把提議給推翻了。

我一時發呆，想到種種時候，種種景況，甚麼才是正面，如何才叫負面。

出版人大概難忘張惠妹那首歌那個畫面，覺得太「悲催」了一點吧…這都甚

麼時候了，為甚麼還沒有飢餓的感覺。

所謂廢寢忘餐，心理的狀況截斷了生理的訊息，該吃飯的時間不覺得餓，甚至忘記了吃的需要，其實有兩個相反的可能性。亢奮令人忘形，不但忘了補充體力，還忘了整夜沒睡，即使要吃也吃不下。

另一種是典型的夜飯不思，太專注於想念一個人，就沒功夫想到餓與不餓這樣「庸俗」的事情。對於這樣一種沉淪，或者說，是沉溺，「都甚麼時候了」不是一記救人於水火的暮鼓晨鐘嗎？這句話又有甚麼不好呢？

不如再模擬一些場合，設計一些唸白吧。

「都甚麼時候了，你還在吃，還慢條斯里的，電影快要開場了，外面路很堵，要遲到了。」看，正享受著吃的快感，有人來催，不一定就是掃興，因為還有另一樁好事正等著。怕甚麼？

311

「都甚麼時候了，你還在喝，還沒事人似的，你的朋友失戀了，正哭著，還不趕快去勸慰一下？」看，來催的人掃了興，只為有更有意義的事在等著。怒甚麼？

「都甚麼時候了，你還在悶騷甚麼？那人都已經另有新歡，快要談婚論嫁的好事近了。」看，敲響這個鳴冤鼓的人，掃了迷戀的雅興，也撕裂了一簾自製的雅致輕紗，那用以自欺而欺人的薄膜，一點都不雅，甚至稱得上俗。還想甚麼？

「都甚麼時候了，美國已經酷熱到攝氏五十度，天氣反常，空氣污染，還生甚麼兒育甚麼女？你捨得讓他們捱這個苦嗎？」看，這個先天下之憂而憂的先行者，掃了人家走一條傳統大道的興，也只是提供個人另類意見，讓你參考。縱然你很耐熱，也不相信天氣會壞下去，悲觀派至少讓你再想一想為甚麼要生小孩，生了小孩，你的責任還包括觀察氣候環境，怪甚麼？

「都甚麼時候了，據說明年就是地球末日，你還在計較這蠅頭小事，不如……」看，不如甚麼好呢？多虧這麼一問，我們才猛然覺醒，不管甚麼時候，還是清楚自己最想做甚麼，為甚麼做甚麼比較好。

萬物萬事有時，只是有時候以為身不由己忘了時候。久不久給問一問「都甚麼時候了」是小福分；沒有人來問，自問一下「都甚麼時候了」是大智慧。

313

很多道理我都知道，
流完淚水就能做到。

〈還有眼淚就好〉張惠妹原唱 | 2011

最近參加了一個喪禮，以基督教儀式舉行，相比之下，哭聲的確比佛道儀式的少很多。說坦白了，那種隱隱傳來的飲泣聲，都好像沒那麼泛濫，有經過克制。在正能量滿滿的牧師佈道後，聖詩歌唱中，有人還是忍不住哭，越哭越淒厲，這當然和現場氣氛有點不搭。雖然這是個喪禮，但牧師剛剛說完，離世的姊妹，只是回到天父的懷抱，俗語說，RIP，又簡稱安息，嗚咽得那麼悲淒，的確跟一路唸著的經文有反差。

有人哭，自然有人勸解。可能勸人的人，跟逝者都是主內弟兄姊妹，相信

主言非虛，脫離了肉身道別了塵世，有甚麼好悲哀？所以，她勸得特別嚴厲，近乎指示的語氣，別哭。

我就站在他們後面，第一次聽到，只覺得哭是人之常情，勸人不要哭了，也是人之常情。可到了第二次，哭的繼續哭，勸慰的把殯儀館當圖書館辦，幾乎用吼的喝止：別哭。這時候，我不知從哪來的衝動，就衝著那淚人說，別聽她的，你要哭就盡情哭。

我知道在這場合說這話有點唐突，又有點不禮貌。不過，我平常就最反對不必要地忍淚，別說在喪禮上，只要沒鬧成鬧劇，想哭就哭，人生不能作主不夠如意的事多著，怎麼了，有眼淚想排泄一下，這卑微的願望都不能如願以償？所以，有人在我面前哭，我連紙巾都不會遞一下，恐防打擾到他情緒自然流露，你哭吧，我聽著。有甚麼，淚流乾了再說。

人不傷心不流淚，淚流出來的當兒，卻未必是最傷最痛的高潮。是悲傷醞釀到成熟，像果子不得不墮地般，淚才會出來，釋放傷感的結果。果都結了，就沒甚麼可延續了，除非你故意沉溺在流淚的暢快中。

所謂節哀順變，順變是必須的，節哀，哀如何折？一是哭個夠，二是看通透了悲哀，悲而不哀，哀而不傷，傷而無礙。

也是人之常情，遇上感傷事，別理性得那麼倉促好不好？先隨著性子瘋一下，再來明事理，識大體，能不能？像站我前排那急著撲熄人眼淚的另類無牌社工，哪怕你知道並且相信，死亡是重回主的懷抱享永生，但在人間一場相識，現在陰陽暫時兩隔，傷逝也不代表看不通透那個道理，對牧者的說法有懷疑啊。

天下間越大的道理，其實越多人懂，道理大到涵蓋天地萬物，若都知道又做到，理論上連情緒都不值得有起伏。但，可不可以有血有肉地，先流完自然

生成的淚水，再去講道理聽道理，應該會比較容易服氣，而不是勉強用心靈雞湯堵住淚腺，像行屍走肉的生神仙，不通人情只講神道。

最傷的感覺，其實是欲哭無淚，或者是，覺得此情此景，此人此事，應該有須要哭，眼淚卻沒能配合上。因為，憋在心裡的，不是液態的淚，而是一塊神祕的石頭，無以形狀，又莫名其妙壓在心裡。

在那喪禮中，我眼眶只有點潮濕，因為一直在想著弘一法師李叔同臨終語：悲欣交集。究竟最後一程中，悲的是甚麼，欣的是甚麼？這問題就是那塊一時無以溶解的石頭，是個固體，還沒融化為流動的水。那一刻，我才想喊一句：還有眼淚就好。

317

承認自己會難過，
比堅持快樂更需要勇氣。

《難過的我問快樂的我》康康原唱｜2012

「對不起，打擾你了。想問一下，當你快樂的時候，都在做些甚麼、想些甚麼？」

「對不起，這個真的不好說，因為當我真正快樂的時候，都會有點忘形，一般不會太用力的在想事情、想問題、想著為甚麼會覺得快樂。所謂樂極忘形嘛，都投入在那種情緒當中，還能抽身跳出來，在雲端上俯視自己在想甚麼，是很難做到的，一旦抽離，太在意為甚麼，太清楚為甚麼，就會擔心這個甚麼會改變，會消失，不管為的是甚麼人在做著甚麼事情。你現在這樣一問，的確

318

是打擾了我，有一種快樂是經不起打擾的。人的壞習慣，有了問題，起了疑問，就會用心的去找答案，有了答案，就自以為那是唯一的答案，有了唯一，就排除了其他的可能性，一旦出現跟原先答案不一樣的處境，就自覺失落。而處境不斷在變化中，一個不能接受變化，堅決守護著同一種境況的人，總是容易難過，難以快樂。他們的快樂，很快就樂完。」

「對不起，那是不是說，快樂必須是忘乎所以的，竟沒有清醒著快樂這回事？」

「我說，你這人怎麼會這樣死心眼，剛才已經提到儘量有唯一的想法，快樂哪只有唯一的品種跟狀態呢？樂極才會忘形：表白成功了、忽然中了好大一筆獎金，樂透了，才會有一片空白，身在雲端上飄飄然的感覺。表白成功的剎那，很少會想到下一步，甚麼時候同居，住在一起會不會反而多了磨擦，中了獎金，不會立馬想到會不會有賊人把錢給偷了。先天下之憂而憂者，開心也會

帶來擔心，何必呢？就在雲上隨便便地爽一會兒吧。這是難得糊塗地快樂，

但特興奮的心情不常有，也不可能把快樂建立在偶然的際遇上。清醒著快樂，

大概就是過著尋常日子，沒甚麼不得了的事情發生，不但不以為悶，而且樂得

輕鬆自在，這樣的快樂樂得比較慢，也可以稱之為慢樂。」

「對不起，那可不可以具體一點講講曾有甚麼事情會讓你快樂或慢樂？」

「都說過，慢樂就是沒事掛心頭。快樂，也一言難盡。表白成功就快樂，

失敗自然難過。可表白了，相愛了，相處了，有問題出現了，彼此的感覺想法

打算都有變化了，那分手也可以是快樂的。兩件相反的事情，牽手和分手，如

果都順著感覺去做，都可以快樂。」

「對不起，如果分手也快樂，是否對不起當初牽手的快樂？」

「算了吧，這樣對不起來對不起去，那麼客氣，也樂不起來。你明知道你

320

我本是同一人，我中有你你也是我，快樂的我自然會百毒不侵，任何事都可樂，都往好處想。當我變成了難過的你，可能就會說不會做。快樂的我只想跟你說，你堅持分手時該很難過，才能證明牽手是快樂的，就順著性子痛快地難過吧。要知道，很用力地保持快樂的情緒，不容許情緒有起伏，能做到再說吧，現在的你，勉強而為，反而在難過以外，更無辜地覺得自己太沒用，太不勇敢。承認自己會難過，比堅持快樂更需要勇氣。最重要的，當你知道，你就是不同時候的我，既然有難過的我，那難過也不難度過。放心啦，兄弟，有你就有我，我們輪流登場，不也是一件有趣的賞心樂事嗎？」

321

選擇笑一下自己。

先調侃嘲諷自己，用溫柔體貼的語氣。

〈我選擇笑〉信原唱｜2012

「我選擇笑」這句話，年少無知時，會認為，何必呢？可以笑的話，沒有人會哭，而有欲哭的衝動，勉強控制臉上那幾條肌肉擺一副笑臉，正應了那句老話：皮笑肉不笑，歌詞體稱之為笑得比哭還難看。痛痛快快像水龍頭流出來的淚，應該比苦笑還甜。

經過多年哭了又笑笑了又哭的循環，熟知情緒變化的程序，飽經訓練後，才逐漸發現，原來是有得選擇的，而這選擇並不一定出於刻意，要扭曲臉容那麼嚴重。

少時看亦舒小說，常常用「不怒反笑」形容主角的反應。是的，當事情荒謬到一個程度，就有點像鬧劇喜劇多於悲劇恐怖劇，連大動肝火都不太正常，只有反常一笑，才配得上遭遇的離譜。那時候用想像、以及參考演員在鏡頭前的表情，總覺得這樣的苦笑嘲笑狂笑，無論大笑淺笑，背後總有點歇斯底里的味道，雖然說，是出於選擇，但也是無可奈何的。

後來有機會親歷其境，便知道不怒反笑、不哭反笑、不悲反笑，非但不是無奈的選擇，實習次數多了，更是順其自然就施展出來的王道，足以修身齊家治國之道，平不平得了天下再說。被待薄時笑、被欺負時笑、被踐踏時笑，如果有一面鏡子自照，應該看得出這種笑，嘴角離不開輕蔑的笑紋。是啊，許多遭遇，你越看得起它，它就越猖狂，與其恭維它、用正常的情緒把它捧在手心，不如索性瞧不起它。用歌曲〈卡門〉蔑視愛情的語氣表情，輕視一切離譜人荒唐事，不但有了復仇的快感，本來如泰山那麼重的石頭，好好地嘲笑一下，就給磨成沙子，再一嘯而散。

323

明明大有理由動怒慟哭而選擇笑，是自欺欺人嗎？

欺就欺，又怎麼樣？反正本來可大可小的事情，我們自己也有意無間選擇了放大誇張，自我傳奇化何嘗不是自欺，給情緒欺騙的例子還少嗎？

騙就騙，比如有人忽然走來說，我們還是做回朋友吧，這話不傷人是假的，但在哭與笑的選擇面前，忽然輕蔑一笑，也不是純然的虛偽。多可笑啊，你愛上和仰慕的這個人，不是一天兩天，臨時才露了餡，原來分手的說法，庸俗土氣如芭樂歌詞。就是要笑，這個人給扣了分之餘，傷口也淺了幾分。

情緒需要發洩，有人慣性選擇大鳴大放，這屬於排洪法。把壓抑都排出去，有益健康，整個人會輕了，就像流過幾公升眼淚之後，體力不足以支持胡思亂想，睏極易眠。可第二天醒來，事過情未必遷，心裡面的石頭還是原來一樣大，等待時間把它消化可能太慢，不如選擇笑，即時踩它一腳，划算又高效。

選擇訕笑恥笑襲人而來的人與事，同時還應該選擇笑一下自己。先調侃諷自己，用溫柔體貼的語氣：你幹嘛那樣經不起打擊呢？你真沒用啦，你可能也有責任啦。這是一種安慰，也是釋放。笑完了，為怕看不起自己，便不好意思再有過激的反應，自愛有時是從刻意的小自卑開始。

所以，我選擇笑。

真正勉強不來的，
是鼓勵自己要很努力去愛上一個人的幸福。

〈勉強幸福〉林宥嘉原唱 ｜ 2012

幸福勉強不來。

這句話其實幾近廢話，幸福又不是心儀已久的一張椅子，一份夢寐以求的工作，可以勉強自己的財力心力得來。幸福是一種感覺，一切感覺都是勉強不來的⋯快樂興奮甜蜜喜悅固然如此，悲傷憂鬱失落，又何嘗能夠勉強迫自己。啊，我一定要盡我所能讓自己覺得很難過很難過，行嗎？除非，我想，是在看一部催淚韓劇時不甘心沒有得到預期的發洩作用，於是指令情緒配合劇情演出，成功案例多著，只是淚點來源，大多借虛構劇情，聯想真實經歷，才能做到「且讓自己悲傷起來」這等境界。

至於幸福，算得上是種種感覺中最複雜最飄忽不定的。即使處在幸福的環境、生活中，也有忽然「覺得」不幸的遺憾，而自覺不幸時，莫名其妙吃上一頓好吃的，又不好意思放肆地不幸下去。

幸福勉強不來，卻可以像看韓劇勉強感傷一樣，配合演出，借假成真。

因為有些人愛得傻乎乎，愛到難得糊塗的程度，就能在不夠愛自己的人身上，得到想得的快感。

比如說，對方願意跟你慶生，你大可勉強不去想，也不計較這舉動是出於甚麼心態。他可能只是應付、應酬、行善，也可能想試看看，真心是否能夠弄假成真。這些就先別管別想了，畢竟，他的本尊，還真的在你面前，送給你蛋糕幫你插上蠟燭看著你許願。得不到純粹的，這次等的幸福，依然排在你需索的名單上，只是並非榜首罷了。

但凡愛對方愛到一塌糊塗的，腦筋可一點不迷糊：愛情徒具虛名時，有名無實總比一無所有好，無名無實時，有個形式，例如，他跟我慶生這個事實，也是好的。所要的幸福，如果不是一種關係、狀態，是一種感覺的時候，對方一舉一動、有心無心，你有心就行，他沒感覺，你有感覺，就是幸福。即使這幸福感會帶來心酸感，不介意付出享受付出時，也能把幸福的定義修正，任何感覺與對方有關的，都可以是幸福的一部分。

真正勉強不來的，是鼓勵自己要很努力去愛上一個人的幸福。

單戀病患者因為有愛，愛的感覺得來全不勉強，而被愛的，想挑撥起愛的神經，比苦戀還要難，還要苦。那麼的努力，自勉再自欺，還是無感的話，剩下來的感覺，就只有無辜、內疚吧。明明有份禮物送上面前，也曾盡力笑著收受，卻又受不起，要不，就自責不懂惜福，要不，就自覺是操刀傷人，人家對自己這麼好喔。一開始把對方推得遠遠還好，拚命去愛而撐不下去，假裝不來

328

的，才真的傻乎乎。

製造需求的人，得到了追求過程的滿足，甚至沒結果的滿足。面對需求又不能製造供應的，才最沒福分，愛羨慕忌妒恨都沾不上邊，連所謂淒美的浪漫、痛並快樂著的感覺都撈不到半分。除非，幸福能淪為麻木地被照顧被呵護，愛與被愛，到底哪樣能勉強，哪方更幸福？所以說：施比受更為有福，也難怪說：可以愛上一個不愛你的人，別因為貪愛而跟你不夠愛的人在一起。

所以說：在〈勉強幸福〉的歌詞裡，最不幸的，其實是那個送生日蛋糕的人，而不是林宥嘉。

「睡」與知己不一定相剋，

反而往往相生。

〈睡在一起的知己〉林凡原唱｜2012

林凡唱的〈睡在一起的知己〉剛發表時，有了肯定還沒有把這歌好好聽完的人問我：「怎麼起了個這樣聳人的歌名？」

怎麼這麼就聳人了。他大概以為歌詞是……是寫一對知己，不經意或刻意地玩了一個睡覺的遊戲之類，有一點點越軌的感覺吧。即使真是這樣，又能聳人聽聞到哪裡去？彷彿「睡」字與知己是相剋的，故而稀奇。

我很想笑著問他：「跟你睡過的戀人，有幾個同時也是你的知己？又有幾

330

個只是戀人關係，連一點知心成分都沒有？又有幾個由戀人關係開始，逐夜逐夜演變成為純粹的知己？」

「睡」字只是個標記，證明兩個人的關係，如果不是一時性起鬧著玩，那就只能被人認定是戀人，無論用甚麼藉口，我們只是很要好的知心朋友，也再難撇清了。騙得到別人，也瞞不了自己。當然，戀人的床上攤放著多重的愛情，有人不分輕重，有人時輕時重，人人各有不同。

「睡」與知己不一定相剋，反而往往相生。純粹的愛情太神祕，太抽象了，來去莫測，而知己與戀人的界線又曖昧模糊，越過了一點又退回去一點，不斷在拉鋸中，直到紛亂的塵埃落定。不容易啊！大家太過知心，有時就不太知道自己的心了，既然那麼了解，那麼喜歡玩在一起吃在一起，「喜歡和你在一起」與「喜歡上你」之間，還剩多少距離，中間又欠缺了點甚麼？

是的，會有很多人舉手作答：「差了那麼怦然的心動。」既心動是怦然的，

如一下驚雷，也就是一閃而過，來得突然去得無助。喜歡在一起，自然有磨擦，一直擦下去，就擦出雷電，只閃了一下，然後怎樣？然後從喜歡在一起變成睡在一起。睡醒了有人賴床，有人離床。

友好得太超過的男女，或一部分的男男，與女女，究竟有沒有可能長期保持純友誼，而不曾招惹過任何疑惑、引誘以至煩惱，是個千古疑團。多少電視劇以這種關係大做文章，對不起，其實是現實生活裡的真人經常發生的真正尋常事，電視劇並沒有刻意誇大這話題。

電視劇劇情跟現實世界一樣，許多「哥兒們」要好著相知著，就進化成戀人，無論是因為不耐寂寞，還是不願意錯過。

正如更多的戀人，睡著睡著，就退化成知己。嗯，又要對不起，我不應該用退化。戀人與知己原沒有級數之分，只是各取所需而已。應該說，是順其自

然的演化。

愛情純度再高的戀人，睡個三五年未變純知己，睡到蒼老那日，也應該不得不知了。這又有甚麼值得奇怪可惜？心臟天荒地老地怦然下去，是會死在床上的。

睡著睡著，何止會成為睡在一起的知己？戀情本就夾雜著友情，待久了更昇華出親情。如果辦了一個法律手續，更明正言順屬於親人戀人友人，如幾種泥土燒成一件陶器，再也分不開來，又無須分辨了。

所以，除了〈睡在一起的知己〉，還可以繼續寫〈睡在一起的朋友〉，〈睡在一起的親人〉，〈睡在一起的生活伙伴〉。

有甚麼好稀奇？誰還沒見過這世面，認清這人之常情？

最美的告別，

應該像低迴又溫婉的小調。

〈告別像低迴溫婉的小調〉林凡原唱｜2012

不吵不鬧，「就讓告別像傷感得慵懶的藍調」，「就讓告別像純樸簡單的童謠」，「就讓告別像低迴又溫婉的小調」。告別還有甚麼調調？哪種調子最適合哪種人哪種關係？

如果可以選擇告別的調子，有沒有寧願大吵大鬧一場的，就像憤怒又有態度的搖滾，以轟然巨響畫下句點？雖然說好聚好散，還是有人不甘心走得太安靜，太若無其事吧。

爭執吵鬧好，好在還願意為彼此動起氣來，還有氣可動，即代表面前那人不是枯木死灰；好在吵架的時候，往往會講錯話，而講錯話有時是說對了真心話，難得地把憋了很久的真相披露，暴烈而坦白，甚至比過去任何時候都要剖心剖肺的。不留情面地數落彼此不是，這麼刺激的互動，連表白時還沒嘗過，吃飯喜歡吃全套連甜點上的人，又怎麼捨得錯過。

選擇告別像有話大聲直說的搖滾，就像死者雖然已矣，可還是想討個說法：感情的死亡時間、死亡原因，最好經過鑑識科辯證，不會死得不明不白。更何況，不那麼主動想離去的一方，心服口服的機會至少大一點，也不算冤了。許多搖滾開唱到熱血飛揚，一般都會獲得安可、安可再安可，吵一場架分第一次手，然後可能會和好如初，和好不如初，也有分第二三四次手才完成整個告別式的個案。

臨別還吵鬧，吵鬧會傷感情，戀愛是如此美好的事情，有人說，何必留下

一條醜陋的尾巴？但愛情本身就是矛盾並存的最佳示範材料，醜陋美好往往只是相對而論，有些人求不得完美，連僅存的醜也不得不珍惜，並化醜為美。

最美的告別，應該像低迴又溫婉的小調，聽著不會刺耳，可是，那溫婉，不是每個人都承受得起，那低迴，也可以是另一種折磨。如果那低迴，是低調地以迂迴的方式，敬告彼此，我們不行了，不能再一起了，那種小心翼翼，如低氣壓般讓人屏住氣息，又有多好受？如果那溫婉，是溫柔又婉轉地暗示我們完了，糖衣裡面不是包裹著會讓人難堪的毒素，就是溫婉得讓人自覺備受同情，溫婉得更難死心。溫柔地開門見山訴說告別的原因，或者比不帶半點語氣更傷人，彷彿在不知不覺下早已變成了親朋，才能像耳語般吟唱著殘忍的文案。既然還能如此溫柔，還能堅持分手，證明甜蜜已不能把已死的感情防腐，一定已經到了無可救藥的地步，一定是關係已出現深層次的死結，不是一時情緒化的決定。心死了，才會不介意再度溫柔，一如迴光返照吧。

在《少年 Pi 的奇幻漂流》裡，中年 Pi 回想起來後悔沒有與相處了半年多的老虎好好告別。但怎麼樣才是好好的告別？好好的把關係細說從頭，還是簡潔美好的祝福？

告別其實可以很簡短，很單調，現在很多人發個簡訊就禮成了。一句多餘的字連標點符號都可以省略掉，只一記響聲，大家心知肚明，像中國畫留白的藝術，讓不服氣者想在傷口上灑點鹽也找不著，也不算是無情。至於那調子，手機上的設定倒是隨意選擇，隨時更改。

337

一覺醒來是最美好的時光，
我竟然用來讀報看新聞？

〈一覺醒來〉倪安東原唱｜2012

一覺醒來，世界依然存在。

一覺醒來，末日並沒有來。

世界末日並沒有來，一個人的末日，卻依然說來就來。事實上，全世界每天有多少人歸西仙遊，數字還算得上是聾人的。至少啊，每天醒來，把這數字唸叨唸叨一下，應該足夠讓人在一覺醒來之後覺醒一次。

覺醒甚麼？很簡單，活著真好。

夜來風雨聲，命殞知多少。

有人在病榻上心中有成竹中去世，有人在夜色中平白無辜給劫殺，有人被從天而降的一個酒瓶砸掉了一生，有人更簡單，心跳得快了一點，就此在夢中永寢。而在千千萬萬個忽然看不見太陽照常升起的人中，自己居然是例外，怎麼能不感恩。

每朝感恩一次，感激還活著，於是就鐵了心活得更好，好一個正念正能量的樣板。只是一朝一感恩，這種「依然呼吸著的幸福」也未免太沉重了，做這樣的覺醒者，早晚恐怕是要累得垮下來的。不垮下來，也會鬆弛下來，習慣了呼吸，就不大記得在呼吸中，除非患了感冒，不順暢，才又啟動覺醒的循環。

感冒初癒，一覺醒來，原來無病無痛，無閒事掛心頭，已是人間好時節。

但，我們不會一直感冒下去，感冒多了，經驗多了，感覺也就麻木了。每

個接近痊癒的程序都心知肚明，還感甚麼恩？

的確是凡胎肉體，忘性都用在錯的事情上，該忘的不忘，值得記住的大徹大悟，卻往往被小事情一點一滴麻木洗盡。

是的，我的頸椎一直在痛，痛得纏綿往復，如影隨形。有次一覺醒來，忽然奇蹟地無痛無礙，也學著覺醒了一回。

我覺醒的是，一覺醒來，原是一天中最美好的時光，積壓了一天的煩心事，得到一覺的稀釋，彷彿沒那麼煩了，即使麻煩還沒解決，相較充沛的精力，起碼提高了抗煩的能量。昨夜可能很難過，得到一覺的過濾，也就易過了些。時代催，歲月趕，情緒也似潮流，越來越快過氣，所謂難忘往事，往往只是一夜間的事。一朝一往事，就沒那麼容易活在過去了。

所以說，一覺醒來是最美好的時光。而這良辰美景，過去都是怎麼樣花掉

的？我竟然用來讀報看新聞，像許多人一樣，其實只是習慣成自然。是怕短暫的良「晨」過後與人交談缺乏話題，還是先天下之憂而憂到這地步呢？我也像大部分人一樣，非到精力差不多耗用殆盡，從睡前的時間，慣性地做些典型的賞心樂事，聽歌看書等等。大部分人可能也像我一樣，醒來第一件事就是看新聞，非得先讓外面的世界影響自己、污染自己不可。

為甚麼不倒過來，想聽歌的先聽為快，想看的書早讀為樂，然後，才跟外面不一定美好單純的環境打交道。

一天如此，一生亦然。一覺醒來，不必覺悟到感激呼吸那麼重，不讓良辰美景虛設，便已功德無限。

總是對最親近的人，
才最有性格地發火。

〈The Promise〉陶喆原唱｜2013

親愛的，那次，當然是我不該，你也只不過是犯了一般人都犯過的錯：莫名其妙地重重打賞一個很差勁的人，還反過來禮貌周周得接近討好，我臉色一沉，你反而責怪我做人別太吝嗇。

是，就是為了這樣一椿小事，我也跟你一樣莫名其妙地認真起來，上綱上線*，把這不必要的慷慨，提升到助紂為虐、姑息養奸的程度。於是，我就對你發作了，把你當成那些縱容不法之徒行兇的共犯般斥責，不講理地對你講大道理。當時那性格啊，那大氣啊，若拿得出一半用在平日待人接物上，早就當上性格大咖了。

你一定會覺得太公平了，我向來以好脾氣見稱，常常許願，寧可天下人負我，都不願負天下任何一人，如此動聽的話，不但沒怎樣對你說過，還專門欺負你、挑剔你。

我能這樣解釋嗎？你聽了會覺得是推諉嗎？正因為一向脾氣比較好，性子算是平和，就有了好脾氣的名聲，為了不負眾人期望，就更加刻意好脾氣，好到幾乎像失去了個性。是的，我是誠心實意想做一個好人，一個更好的人，儘可能不要傷害到任何人的感受。這你也知道，接到打錯電話的，比對方還要抱歉似的，把門帶上的動作，小心翼翼得恐怕驚動了一隻蚊子似的。我只是搞不懂，這當中有多少比例是被他人的期許而順勢逼出來的。既然還不曾百分百零脾氣，刻意憋住的氣憋久了，是有害身體健康的，一向關心我的你，想必同意，想必不忍心。

* 以小事借題發揮，甚至指控成嚴重惡行，狠狠批判，是文化大革命時常見的手段。

可是，生活上積累下來的氣，能往哪裡撒呢？交情不夠的撒不起也犯不著，半生熟的不忍心，都說過不傷人嘛；向樹洞或者大海喊叫那套其實不管用，於是，是的，是你對我一向的好脾氣，像河堤上一個缺口，誘惑我選中你發作，或者發洩。還沒來得及想到你總愛聽我道歉，潛意識就把氣把性格肆無忌憚展現你面前。其實，你的包容成就了我的減壓器，而你對那差勁的人討好，回頭不是一樣看準我所謂的不傷人宣言，說我吝嗇嗎？只是你沒想到我忽然發難而已，我們原是同樣的人，犯著同樣冤孽的錯。

我反芻過那次的氣，成分複雜得很：種種的壓力，特別是對周遭不公義事情的無能為力，有可能是之前幾天看了某段新聞報導，氣到了社會頭上，再反彈到你身上。

最親近的人，才有機會看清楚一個活生生真人軟弱窩囊浮躁的一面，我不能要求你認同，這火氣也是火花、這兇猛也帶著甜蜜。我保證，我不是欺善怕

344

惡，只是擇善行兇。你就報我以微笑吧。

其實我不讓別人失望而讓你失望，我比你更難過，幹嘛讓兩個親愛的人，把親愛儘量付與他人，把傷害留給我倆，一到臨界點就拿來互相折磨。雖然說，我們的關係傷得起受得起，但，做好人？更好的人？哪有專門對好人計較的好人？

親愛的，又一次對不起你了。這不是第一次，我也希望這是最後一次。常常犯這樣高端又低級的錯，我承諾，我會盡我所能實踐這承諾。

所謂辜負，
都是浪漫的蹉跎

〈親愛的路人〉劉若英原唱｜2013

致親愛的路人們：你們好，你們當然都好，即使你們當中有不大好的，我相信，也與我們極其瑣碎的過去無關。

事隔那麼久，若說有過的糾結，會影響到今天的生活，要不就是我把那些情事抬舉過甚，自視過高；要不就是你們太沒有長進，真的把磨練當成折磨，那些笑窩與淚光相間的日子，算是白過了。

我們曾經互相辜負過，好像沒能做到做好，沒有一個美滿的結果，就是浪

費了對方的時間，白花了有限的青春。現在，現在可能因為找到了那個對的人，才又覺得，沒有辜負不辜負這一說法。反正無論際遇如何，皮膚還是注定要越來越鬆弛的，不是你，就是他，甚至不為任何人。

若可以選擇從頭來過，除了會學乖了點，會相處得更合理之外，我還是會選擇你們的啊。都是心甘情願的，沒有誰為勢所迫而有分不得的手，沒有誰被誰禁錮，漫長歲月一無所成，才叫蹉跎，而我們真的在對方身上找不到半點溫存？我們成就過那麼多的回憶，不管美好的不如意的，仍然願意久不久想一想的話，也不枉了。

所以說，所謂辜負，都是浪漫的蹉跎。相比起來，給不想做的工作蹉跎了歲月，這實在是太幸福了。明白生活可以有多磨人，才會寧可為情傷而哭得痛快淋漓，也不願因工作壓力以及處理煩瑣事務而欲哭無淚。因為，世界是這麼看的：為公事而哭是無能，為情而哭是有情。

記得你們其中一位與我敘舊，見你跟某人處得長長久久和和美美，我就問了個蠢問題，為甚麼他能，我就不能？是，愛沒有原因，那是純浪漫派不吃人間煙火的孩子話，我們就別來這一套相互胡弄了。我和那個他，性格喜好其實沒甚麼兩樣，僅憑我對你的遷就與討好，便不服氣，怎麼會是他而不是我。

後來想起你分手時口述的檢討書，說甚麼你是個怕束縛的人，所有過分的好，都是枷鎖。直到後來，你鬆綁了，與許多的人捆綁在一起又鬆了之後，大概才猛然想起，能被束縛也可以很舒服；大概也親眼目睹過為你這性子而受傷害的人，有多難受；也大概我的好處，只能發揮延後效應，只有在變成熟後的你，對我的感覺，才會從煩厭變成討好。

我在你身上栽培的愛，終於萌芽開花了，所以，誰說我們沒有結果呢？都結了果，只是前人種樹，後人乘涼，那個果，就結到了繼承者的帳目上。愛能這樣傳承下去，也沒有甚麼好遺憾了。

348

從前還是親愛的時候，還真不敢把話直說到這份上，現在既是路人，我也忽然從低到塵埃處，站直身子跟你有一說一，坦誠中也自有當年的情分在。

你，你們，我全都愛，只是到了今天，終於會把想愛和該愛的分別開來。

比如吃藥，我最愛當歸的味道，可一味吃下去，於我體質不合，恐怕還沒吃到厭惡，早就一命嗚呼了，可那也無損於我對當歸味道的癖好。是的，有些愛，只是癖好。能長久吃下去，吃到身心健康，吃到白頭的，都是適合體質的，是需要的該吃的藥。縱然那道藥方中，也含了適量的當歸，正如今天對該愛的人的感情，說不定，也有你們眾位路人的份。

以後可能會把心事隱瞞，
覺得說了又怎樣。

〈我們會不會〉胡夏原唱｜2013

成長可能突然得像在一場大雨之後，淋濕了頭，就告別過去的模樣。

人的確是可以忽然一夜之間成長起來的，也不一定要經過甚麼轟轟烈烈的天大事兒，只需要有那麼一次，第一次覺得有種心事，不吐不快，可是又不知該從何說起，要不太複雜，要不太抽象，說了對方也不明白。可是不找個人說說，心頭又像有塊壘不能自在，於是，還是把心事說了。說完了，不但沒有感到釋放，反而更覺得無助：說完了，又能怎樣？

心事也會成長。離青澀期越遠的心事，越非三言兩語所能表達，總是有前因後果，來龍去脈，不從頭到尾一一道來，聽的人跟不上，勉強連聲附和，反

350

而更掃興。訴苦的次數多了，漸漸，一雙耳朵，一個垃圾袋的功能也沒從前那麼管用，反正人大了，事也多了，心裡有事，還有別的事忙著，一件蓋過一件，要把一樁複雜的心事細說從頭，需要費很大的勁。人成長了，也更著重實際效益，如果並不是要把好朋友看成顧問團，說了既無補於事，倒不如把精力省下來，說些大開心的話題，免得為難朋友，這並非虛偽的客氣，而是真誠的體貼，因體貼而謹慎地，迫不得已才一訴心聲。

年少氣盛時，事事總要求百分百，怎麼你有甚麼事也不吱一聲，怎麼我是從別人口中知道了你有事發生，既是至交，就得百分百的讓心事互通。你有事不想跟我說，就是不把我當真朋友，更別說是戀人關係了。

後來說得多，聽得更多，許多事，也萬變不離其宗，不外乎那幾種，講難聽點，如果是跟借錢有關，那金額跟理由還有點新鮮感，不然，你以為還有甚麼值得把心事傳染給身邊人？

351

自然，沒有幾個人那麼容易就做到把心事完全看透放下，只是重複對別人說一遍，是越來越艱難。諸事纏身，新鮮的煩心事未及細說，又有新的到來，再仔細地重複一遍，那個累啊，真累己累人。

有次身體出了些小毛病，不知如何讓許多人都風聞了，第一次報告詳情還很有耐性，說到第三四遍，便越說越簡短，別人不嫌我煩，我倒討厭起自己來，一點點毛病值得講完又講嗎？心事也跟病況一樣吧，講完了也只不過多個知情人，但越讓有心人知情得少，心裡又越覺得內疚，薄待了人家的關心，還是一個都別說了。

再有些事情，既無所謂解決不解決，放著不動聲色就自然丟淡了，每複述一回，事情就好像增加了一分重要性，還是不說也罷。無論是無病還是有病呻吟，也只有吟得多了，才明白有時候，把心事隱瞞，並非有意保持距離，光說著風花雪月，也不等如視交談如應酬。所謂推心置腹，也未必要動不動就把心腹剖開來，別人不嫌棄，自己也早疲乏了。

成長可能突然得像在一場大雨之後，

淋濕了頭，

就告別過去的模樣。

我做想做的事情，

忙碌也是一種逍遙。

〈過我的生活〉蕭煌奇原唱 — 2013

甚麼？忙碌竟然也是種逍遙？那，甚麼是逍遙？

按逍遙派始祖莊子說：「逍遙於天地之間，而心意自得。」在天地之間想要心意自得，非要活到與萬物齊一不可，把自身當成宇宙其中一滴水一粒砂……這題目太大了，雖然大，卻是最高境界，本來是值得研究的。

不過，如果嫌查經索典去求逍遙之道太辛苦，就一切順其自然吧，搞不好，看完《莊子·逍遙遊》之後還是看不明白，弄得頭更大，更不逍遙，就慘得很

冤枉了。

對，想逍遙而勉強自己看不想看、怕看得太吃力的古文經典，不能順應自己的能力與心意而自得，本身正正就是反逍遙。反過來說，簡單來說，不做任何自己不喜歡做的事，大概就能拜入逍遙派門下，小逍遙起來了。

各人所能所需所愛所懂的事情不一樣，逍遙的生活方式，也需要個人親筆簽下認同書才可作準，對旁人指手畫腳，大可逍遙一笑。正如音樂，萬千品種，聽著不合適，也只是比工地發出來的噪音好些，都別來騷擾。

你若老老實實地去翻詞典，逍遙必然與悠閒相關。這是權威以至大多數人的定義：悠著點、閒著點，別老忙這忙那。所以呢，常常就會聽見有人羨慕別人說：「某某又去旅遊了，這樣的生活，真是快活逍遙哦。」

可，旅遊也有很多種。看，正常普遍的旅遊日程，不是比上班日子排得更

滿嘛，哪來悠著閒著，去旅遊忙著購物忙著以最高效率掃遍所有景點的，更不在話下。

可你問那些在景點與購物點之間打拚的人，他們快活嗎？這就是他們想做的事情，雖然依然一刻不得閒，可那壓力勞累，跟上班所受的是兩回事，同樣的心情，所受的累、所擔的憂，後果差別太大。來不及多泡個溫泉、多看兩眼落櫻，怎麼遺憾，也不會像工作上出了紕漏那樣嚴重，直接影響到生計，也影響到逍遙過活的實現時間。

忙與閒，不是關鍵，心情決定一切。若說悠閒，最悠閒莫過於無意識，腦袋清空，無事可想，能做到這樣，除了靜坐冥想參禪，不然，莫過於睡個無夢的大覺。如此說來，逍遙也莫過於躺床上，能睡著則睡，否則無所事事，無意識地把電視遙控器摁來摁去不就行了。

「幸福就像穿鞋子，不舒服的都只是腳鐐，倒不如去赤腳奔跑。」

有人覺得睡得太多是浪費生命，恨不得一整天無間斷做做做，管它甚麼事情，只要是想做的，也很難說他不懂享受生活，不得逍遙。你看著他熬夜趕工，著實不忍心，勸慰一下，不外乎說：出出國嘛、久不久充個電嘛。

沒用的，他忙得很緊張，卻很享受，完工前的壓力，有期待結果誕生前夕的興奮，完工後有誕下新生命的滿足；配不上優游，卻自認十足快活。

快活不知時日過，斗室方一日，世上已千年，忙到不分晝夜，只要順其自然，不就是其中一種逍遙的神仙生活嗎？

357

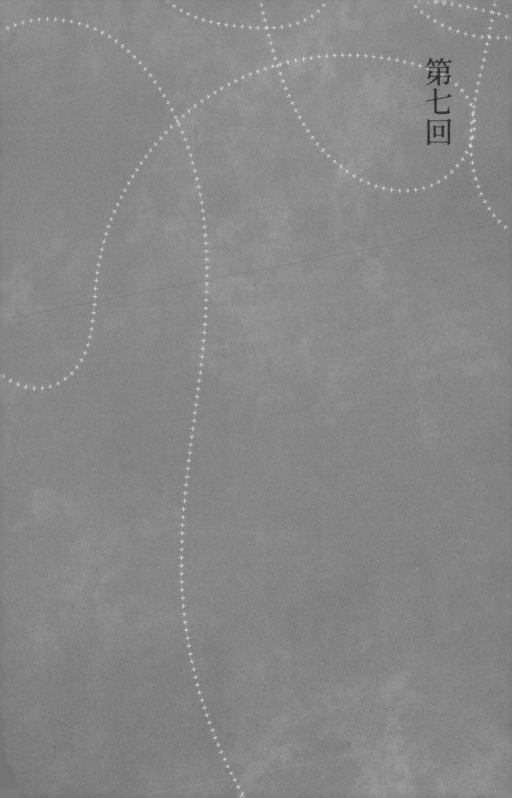

第七回

從寫新詩到填詞

〈原文載於梁秉鈞編《香港的流行文化》。香港：三聯，1993〉

今天我要談的是自己填詞的心態，並且會將寫詩和填詞的過程加以比較。

（一）一首流行曲產生的過程

一首流行曲的產生，背後的實際情況也許不是每個人都清楚的。曾經有人問：傳統的古典樂章那麼多，大可以用來填上廣東歌？這個問題的存在，完全是因為一般人對填詞有所誤解。

填詞人並非如想像般的吟風弄月，從某些歌曲得到靈感，於是填上歌詞賣錢，填詞人創作的主動權實際是掌握於唱片監製的手中。監製要做一張唱片，他首要找歌，然後選擇合適的填詞人。所謂合適的填詞人，據我的理解，是指跟他合作慣的，或者是他認為「就手」的——例如有 ca二機，或者填詞人已經有一些流行的作品，監製有信心，填詞人會在限期內完成工作，而且出來的作品不會跟自己心目中的差距太遠。監製不會先考慮填詞人是否失戀才要他填一些悲慘的歌詞，那是不大可能的。除了監製外，還有一些其他的因素對歌詞的創作有著一定的影響，其中之一就是歌手。填詞的人最先做的是聽歌曲本身的旋律，監製會先予填詞人一個 demo（示範），看這首歌給填詞人引發一些甚麼的內容，然後看看甚麼內容是適合他的。當然歌手的形象是相當重要的，例如為新人和舊人填詞的做法將會是完全不同的。填詞人沒可能為一個新人填一些很滄桑的歌詞，或者寫他在歌壇上怎樣風風雨雨，順流逆流之類，這是歌手對填詞人的一種限制。另外，在整個製作過程中，填詞人要等歌曲的旋律和

所編製的音樂出現以後，才有發揮的餘地，這跟傳統的宋詞、元曲或者新詩創作的誘發動機是完全不同的。填詞人一方面是收錢的，另一方面就是他們並非處於前哨位置，而是位於後防，旋律和音樂出現以後，才是我們工作的開始。

填詞固然是一種創作，但這種創作是我們將自己所想到的東西附在歌手的身上，我們是借歌手唱我們要唱的感情，這跟新詩是完全不同的。新詩作品本身跟作者的關係是單純的，但填詞卻牽涉到歌手的聲線和歌曲，也就是要跟整體配合，不能夠像寫詩的那般獨立。其次是對象的問題，新詩除了贈某人外，通常在作者心目中都會有一班既定的讀者，這班人的數量不會太多，而且作者會知道他們的身分和出身，甚至會知道那一班人對自己某些詩的出現會特別注意，但填詞的聽眾卻是難於估計的，雖然一般以為流行曲是屬於年青人的，但我以為每一首歌除了買的人以外，收音機的不斷播送，收聽的會是甚麼人那是難以預料。這是寫詩和填詞的另一個分別。

361

從以上的說法看來，填詞好像是為市場服務的，但我填詞的時候，是將這些前提看作是一些「硬體」來處理，在「軟體」的發揮方面，即填詞的時候，其實是甚少意識到「這是歌，不是詩」，我不能以詩的寫法去填詞。當我真正填詞的時候，不會因為將它作為歌詞來填而不用力去寫。歌詞的面貌和詩的面貌之所以不同，並非是填詞人瞧不起歌詞，以為歌詞是年青人的玩意，或只是流行的和賣錢的東西，於是故意填得差一點。其實，填詞人的做法往往是針對歌詞的需要。剛才已談及填詞和寫詩在創作過程上的分別，但兩者最大的分別是歌詞本身是有旋律的，而新詩即使有旋律，也是較為抽象的。新詩的文字本身可以有不同的理解，是隨機性的，但歌詞在未有旋律之前是無法填的。

歌詞是整體創作，它要跟旋律配合，在結構方面，不能像詩那般可以有一個原先的意念，不能像寫詩的那般，任意跨行，讓句子跳位，完全換上另一個新的 picture（畫面）。樂句跟語氣是相關的，如三個流暢的句子連在一起，就一定要模仿說話的節奏，不能在一句本來流暢的樂句中，跳到另一個 chapter（音樂）。

(二) 詩是自主的，歌詞要配合架構——〈似是故人來〉

〈似是故人來〉是電影《雙鐲》（1991）的主題曲，電影的內容涉及女同性戀的問題，故事的背景是惠安。填詞的時候要配合戲中最後一幕，女主角收到另一個女主角臨終前所寫的一封信，知道對方已死，手上握著兩對手鐲，無限感慨。我收到的資料就只有這一幕戲，當時沒有機會看那部電影，不知道電影跟原著有否出入，所以是很難填的。一、要講同性戀，但又不想講同性戀；二、唱的人是梅艷芳，為著照顧她的形象，不能將歌詞填得太俗。監製給我的限制是這首歌要填一些同性戀，又要有一些小調的味道（其實這首歌的旋律本身已具備小調的特色）。

聽過這首歌後，我發覺可以適合小調的需要。這首歌是很整齊的，但有一個明顯的特色，就是每句都很長。這首歌的每一段都有四句，每句有十三個字，每十三個字又可以很整齊地分為三個小節，而每小節又可以是一個四四五的結

363

構（56165616 56365）這種四言和五言的結構，給人一種頗為「文言」的感覺，很易於誘人填出套句，但我警惕著自己不要填文言，但事實上我是需要用文言去填，因此填詞的整體語言策略就是要用一些淺近的文言。開始填寫歌詞的時候，我曾經徘徊於老套文言和淺近文言之間，花了一些時間，但現在已經易於控制了。檢讀過去所填的歌詞，我明白到自己在過去填詞的時候，有些字是故意用的，目的是讓人感到那些是淺近的文言，但有些句式是刻意將舊文言句式翻新，使人不會產生老套的感覺，歌詞中某些詞語，如「終老」、「苦短」、「執子之手」、「恨台上卿卿或台下我我」一類，如果填普通的歌曲或其他旋律的歌曲，一定是不會用的，但在這首歌中卻一定要用。

由於句子太長，若真的用文言，句子的密度會很高，也就會很複雜，而這首歌的 tempo（節奏）是較快的，一點也不慢。即使現在的所謂慢歌，已不再是顧家輝時代的慢歌，每個 bar（小節）都有很多音，非常緊密的。填上複雜的文言，若是當作詩來聽還可以，但當作歌詞來聽的話，聽的人可能不易消化，

沒法感受。歌詞配合著旋律，目的是要感動聽眾，並非要給聽眾灌輸甚麼深的道理，因此不能不讓聽眾有一些舒徐的空間。

四四五的句式，易於將文言句式翻新和運用疊句，例如「同是過路，同做個夢」，「何日再在，何地再聚」，「留下你或留下我在世間上終老」，「台下你望，台上我做，你想做的戲」，都是將文言句式翻新的。這四句是完全沒有浪費。剛才談到要避用那些比較深的文言，其實「留下你或留下我在世間上終老」句中的「或」和「在」是十分白話化的，前面「同是過路，同做個夢」是比較傳統的兩兩相對，但這裡卻用「或」和「在」將上一句跟下一句扣上，使十三個字連在一起也不會使人感到堆砌。「台下你望，台上我做，你想做的戲」一句，其實都是相當白話的，只不過是用上文言句式。如果沒有這首歌的結構，沒有旋律，將這個句子當作詩來處理，看的人一定不會感到它的好處，這個句子一定要嵌入這個旋律，唱出來，才會感到歌詞結構是有道理和有效的。

如果我們是讀詩的話，歌詞的某些部分也許會是太過平鋪直敘。我絕不喜歡那

365

些可以用讀散文方法來讀的詩，因為那些詩的思路如流水帳，由第一行至最後都不用停，思想不須有任何跳躍，然而，這種情形在歌詞中是自然而且必須的。

歌詞當中是需要有些像「金句」之類的東西，指出甚麼甚麼道理。這些道理在詩中寫出來，讀者不會感到特別，只會感到過於直接，但在歌詞中卻可以是配合著旋律唱出來的最重要部分，它可能成為重複，也可能成為整首歌的高潮。一般而言，我們稱這些重句為 hook line。

這首歌其中有一段是屬於變奏的，它是從前面四段脫離出來的。在未填詞以前，要預先計畫好在哪個位置上寫些甚麼東西，比如歌名。這首歌最明顯的是最後一句，「似是故人來」，「斷腸字點點，風雨聲連連，似是故人來」，若果在此處還不填上一句可以使人上口的句子，給聽眾一個 concept（意念）的話，這首歌就會太過複雜了。因此，要先清晰地 build up（建立）好，然後才用其他東西與之配合。

此外，這首歌是十分長的，差不多像是作文那般，整張原稿紙填得滿滿的，梅艷芳也曾投訴這首歌太長，難於記憶。假若要寫一首這樣長的詩，句子當中是須要運用一些比喻或意象之類的技巧。在這首歌當中，我不能在歌詞中製造一些畫面的效果，因為我沒有看過這部電影，若果製造出來的畫面跟電影內容不配合的話就會有問題，我沒理由要拍戲的人重拍來遷就我所填的歌詞，因此在歌詞中不得不表現一些較為抽象的東西。這是自由度的問題，也是考驗填詞人如何利用語言，去創造一些東西來跟其他意念的集合體配合。從這個角度去看，我覺得填詞較寫詩的滿足感為大。我從來沒想過填一首商業歌詞的難度會低於寫詩。正如剛才所說，要徘徊於講同性戀和非同性戀之間，歌詞要有一種小調的味道，不能太舊，但又不能有太多的畫面。當然，這些並不能算是甚麼苦痛的限制。

國家圖書館出版品預行編目（CIP）資料

別人的歌＋我的詞 / 林夕作.
--初版. -- 新北市：香港商亮光文化有限公司台灣分公司，2022.09
面；公分 --
ISBN 978-626-95445-7-8 （平裝）
1. CST：流行歌曲　2. CST：音樂創作

913.6 111010547

別人的歌 + 我的詞

作者	林夕
出版	香港商亮光文化有限公司 台灣分公司
	Enlighten & Fish Ltd (HK) Taiwan Branch
主編	林慶儀
設計/製作	亮光文創有限公司
地址	新北市新莊區中信街178號21樓之5
電話	（886）85228773
傳真	（886）85228771
電郵	info@enlightenfish.com.tw
網址	signer.com.hk
Facebook	www.facebook.com/TWenlightenfish
出版日期	二〇二二年九月初版
ISBN	978-626-95445-7-8
定價	NTD$450